JN047141

講談社選書メチエ

732

大仏師運慶

工房と発願主
そして「写実」とは

塩澤寛樹

MÉTIER

目次

序　章　　　　　　　　　　　　　　　　　　　　　　　　　　　　　7

第一章　造像と仏師　　　　　　　　　　　　　　　　　　　　　　　11

　（一）飛鳥時代から平安時代前期までの仏師と仏所　　　12

　（二）定朝様の確立　　15

　（三）平安時代後期の正系仏所　　19

　（四）仏師の肩書き　　22

第二章　運慶論の形成と鎌倉時代彫刻史　　　　　　　　　　　　　　27

　（一）運慶はどんな仏像を造ったのか　　28

　（二）鎌倉時代の彫刻を近代はどのように評価してきたか　　43

　（三）「天才運慶」論を吟味する　　56

（四） 快慶　62

第三章 「運慶作」の実情 ── 仏像の制作と工房

（一） 工房での制作と「作者」

（二） 奈良・円成寺大日如来坐像から読み取ること　74

（三） 運慶工房作の興福寺北円堂諸像　80

（四） 東大寺南大門金剛力士像が明かす四人の仏師名　88

（五） 工房制作の作者と「運慶作」の意味　90

95

第四章 背景としての社会構造と造像及び仏師 ── 運慶はいかなる存在か ──

（一） 造像と鎌倉時代の社会構造

（二） 朝廷を中心とした社会の造像と仏師　102

（三） 幕府を中心とした世界の造像と仏師　120

137

（四）二元的造像構造と運慶の位置　146

第五章　鎌倉新様式とは──「写実的」表現と本覚思想

（一）鎌倉彫刻と「写実的」表現　156

（二）実在感を付加する技法と生身仏像　171

（三）本覚思想と鎌倉彫刻　183

（四）本覚思想と写実、生身仏像　194

（五）「写実」と運慶　198

第六章　運慶の事績上の問題点

（一）康慶の系譜　206

（二）空白期の事績について　214

（三）南大門供養後の東大寺と運慶　227

（四）神格化する運慶　233

終　章

註　253

参考文献
260

序　章

　現在に通じる近代的手法での研究が始まった明治以来、運慶は彫刻史研究、とりわけ鎌倉彫刻史研究において常に主役であり続けてきたと言っても差し支えないだろう。運慶の名をタイトルに含む書籍や雑誌類は大変多く、一九七〇年代以降の日本美術に関する全集のタイトルを見ても、

『鎌倉の彫刻・建築　運慶と快慶』（日本美術全集一二、一九七八年、学習研究社）

『運慶と鎌倉彫刻』（ブック・オブ・ブックス　日本の美術一二、一九七二年、小学館）

『運慶・快慶』（新編名宝日本の美術一三、一九九一年、小学館）

『運慶と快慶　鎌倉の建築・彫刻』（日本美術全集一〇、一九九一年、講談社）

『運慶・快慶と中世寺院』（日本美術全集七、二〇一三年、小学館）

など、その傾向が強い。通史的に、かつジャンルを網羅的に編集する美術全集において、鎌倉時代の彫刻を収録する一冊のタイトルに運慶の名が付けられることが多いということは、研究のみならず一般の知名度・人気においても運慶が図抜けていることを示している。それは教科書においても同じで、あるいは教科書がそうした役割を果たしてきたとも言えるが、中学社会の歴史教科書では鎌倉文化の記述では、彫刻は運慶のみ登場することが多く、高校日本史では運慶、湛慶（たんけい）、快慶が書かれる

7

が、運慶がメインであることは言うまでもない。また、二〇一七年に東京国立博物館で開催された「特別展「運慶」」は入場者数六〇万人を超え、関連する雑誌や特集なども多く、巷でもかなりの話題となった。

このように、運慶は常に鎌倉彫刻史研究の中心であり、一般の人気も高い、いわばスター的な存在である。鎌倉彫刻は彼の名前とともに語られ、またそれゆえに関心も持たれてきた。実際、第二章で述べるとおり、近代以降の鎌倉彫刻史を総括すると、主要な論点はほとんど運慶が主役となり、逆に運慶論を総括すると、鎌倉彫刻史の主要な論点が含まれる。ただし、近年の人気を背景にしてか、運慶に関する言説には必ずしも客観的根拠によるとは言い難いものも存在するようになった。

本書では運慶や鎌倉彫刻史の研究について、明治以来の大枠を見直し、伝統的な見方に囚われずに、いくつかの観点から研究史を検討し、筆者がこれまで発表してきたことも含めて、改めて考えてみたい。すると、伝統的な運慶論や鎌倉彫刻史論の修正を迫るいくつかの問題点が浮かび上がる。そして、運慶論と鎌倉彫刻史論が大変密接であることを思えば、運慶論の問題点を検証する作業はとりもなおさず、鎌倉彫刻史の見直しを含むこととなろう。

そこで本書では、以下の方法で順に論じることとしたい。まず、第一章では中世における仏像制作や仏師を理解するための基本的な事柄を簡潔に説明する。第二章では、運慶の経歴・事績、作品を時間を追ってたどり、運慶についての概要をつかみ、その上で近代以降の鎌倉彫刻についての論考を振り返り、鎌倉彫刻の特色として指摘されてきた三点——表現上の特質としての写実性、運慶により完

8

成に導かれたこと、日本彫刻史の集大成であり終着駅であること──を抽出する。併せて、運慶論の問題点や、称賛の背景にある近代的価値観についても検討する。第三章では、近代的な個人としての作家の制作活動とは異なる仏像制作の実態や、「運慶作」とはいかなる意味をもつかを検討し、「運慶作」とされる作品に対して、運慶は何をする人であったのかという理解について再検討するため、鎌倉時代の社会や造像である。鎌倉彫刻が運慶により導かれたという理解について再検討するため、鎌倉時代の社会や造像の構造を説明し、その中でどのような位置にある仏師だったのかを探る。そして、運慶が他の仏師にはない独自のプロフィールをもっているとともに、運慶によって築かれたことだけが鎌倉彫刻ではないことも明らかにする。第五章では、やはり右記三点の一つであり、鎌倉彫刻及び運慶作例の特質として長らく語られてきた写実という問題について、その語の示す本来の意味と実際に用いられている内容を明らかにし、写実という語が必ずしも適切な用語とは言い難いことを指摘するとともに、生身仏像や本覚思想などの新しい角度からその語が示してきた内容を検討する。第六章では、運慶を巡る言説の中には、彼の事績に関するいくつかの点において、問題点も存在するように思われるので、こうした個々の問題について扱うこととする。そして終章では、まとめとともに、運慶と鎌倉彫刻の真相や、鎌倉彫刻が日本彫刻史の終着駅とする見方の是非についても触れ、展望を行いたいと考えている。

　以上、本書の目的と方法を述べたが、最後に本書で心がける態度について触れておく。それは科学的でありたいということである。前記のように近年の運慶についての言説の中には、根拠の乏しいも

のや理想的な運慶像に寄せていくようなものもみられるからである。もとより造形作品を対象に歴史的に研究する美術史学という学問は、人文科学に属している。科学というと、数字や数式を使うもの、数学や物理、化学などのいわゆる理系の学問が科学であると、世間ではイメージされていることも多いが、数字や数式を使うことだけが科学ではない。客観的な証拠を積み上げて、仮説を論理的に証明すること、それゆえに検証可能性が確保されていることが科学である。客観性、論理性、検証可能性を持つことが重要なのであって、その手段は文章によるものであっても可能である。文学や哲学、歴史学など、人文科学という分野は、数字や数式を使うことは少ないかもしれないが、すべて何らかの方法により、科学としての条件を満たしている。美術史学や彫刻史という分野も人文科学の一つである。そこに立脚し、本書もその態度を心がけたいと考えている。

第一章

造像と仏師

本書の課題である鎌倉時代の彫刻や仏師運慶について考える前に、前提となる基本的な事柄について簡単に述べておくこととしたい。なお、仏師についての優れた成果はこれまでにいくつも出されており、詳しく知りたい方はそれらを参照されることをお勧めする。

（一） 飛鳥時代から平安時代前期までの仏師と仏所

仏師の登場

　仏師とは、一言で述べれば、仏像を制作する技術者を言うが、肖像などの彫刻（立体造形）も手がけた。こうした人が日本列島の社会にいつ頃登場したかについては、正確にはよく分からないが六世紀後半のことかと考えられる。奈良時代の養老四年（七二〇）に完成した『日本書紀』によれば、敏達六年（五七七）百済国王が僧侶などとともに「造仏工」を送ったことが記される。この頃には列島内に仏像制作技術者はいなかったように考えられる。ここでは造仏工とされており、六世紀には仏師の語も出てこない。

　列島内に仏像制作の技術者の存在を確認できるのは、止利（鳥）である。止利は、推古一三年（六〇五）から同一四年にかけての飛鳥法興寺（現安居院）の銅と繡（縫い物）の仏像制作に関して、「鞍作鳥」の名で『日本書紀』に幾度か登場する。また、推古三一年（六二三）とされる奈良・法隆寺

12

金堂釈迦三尊像光背銘文（背面に刻まれる）には、末尾に「司馬鞍首止利仏師造」と記される。一部異論もあるが、この鳥と止利は同一人物と考えられ、馬具製作の技術者集団とみられる鞍作部の出身で、仏像制作を行った人物とみてよさそうである。存在を推定できる仏師としては彼が最初といってよい。

そして、仏師という語の初見も、法隆寺金堂釈迦三尊像光背銘文に記された「止利仏師」である。ただし、仏師の語が次に史料に登場するのは、奈良時代の天平六年（七三四）のことで（『正倉院文書』中の「造仏所作物帳」）、この間、百年あまりの空白があり、このことを含めてこの銘文には古くから疑義が唱えられてきたことも事実である。仏師という言葉の問題はともあれ、この時期に仏像制作の技術者が存在したことは確かであろう。

官営工房

中央集権的な国家建設が進みつつあった七世紀後半では、仏教は確実に浸透の度合いを増し、仏の力によって国を鎮め護る鎮護国家の仏教が行われ始めた。その思想のもと、仏教の興隆を図るため、国によってその拠点となる寺院が建てられた。いわば、国立にして国営の寺院である。そうした寺院を官寺という。官寺は国を護り鎮めることを実現するための寺院であった。この時期の官寺に大官大寺、川原寺、薬師寺などがある。

官寺の造営は、官営の組織によって行われた。こうした工房を官営工房と呼んでいる。初めて確認

できるのは、天武二年（六七三）に設置された造高市大寺司である（高市大寺は舒明一一年〈六三九〉に発願された百済大寺の後身で、大官大寺の前身である）。

八世紀に入り、律令の整備が進み、より強力な中央集権的な国家が営まれていた奈良時代でも、平城京において薬師寺、興福寺、大安寺などの官寺の建立は次々と進められ、官営工房が設置された。盧舎那大仏を本尊とする東大寺を造営する造東大寺司は最大の官営工房であった。興福寺西金堂造像に関わった仏師将軍万福のように、仏像制作の技術者は、官営工房に所属した。仏師という言葉もみられるが、この時代の官営工房では仏工と呼ばれることが一般的であったようである。

僧籍を有する仏師

延暦八年（七八九）に造東大寺司は廃止されたが、新しい平安京の官寺である東寺（教王護国寺）と西寺の造営には官営工房が設置され、この仕組みは当面維持されていたが、平安中期に向けて次第に衰退していった。平安前期の仏師の様子はそもそも史料が少なく、分からないことが多い時代であるが、官営工房以外でも多くの造仏が行われていたようである。

平安前期における重要な変化は、僧籍を有すると思われる仏師が散見するようになり、やがてこの傾向は僧、法師などとし、名前も僧名（漢字二字が基本）の仏師が登場することである。肩書きを十世紀には一般化してゆく。こうした仏師は、僧として形式的には特定寺院に籍を置き、寺院工房が

14

形成されていた場合もあるが、造仏活動においては他所に移動して活動することも想定されている。実態が十分に解明されていない部分も多いが、この時期に始まった僧籍を有する仏師は、以後永く日本における仏師の身分の基本的な形として受け継がれてゆく。定朝や運慶もこの系譜の中に置かれるのである。

（二）定朝様の確立

康尚

十世紀も末頃になると、新たなタイプの仏師が現れた。特定の寺院や教団に所属せず、もちろん官営組織にも属さず、独立した個人工房を営む仏師である。そうした仏師として記録上明らかな最初の人物は康尚である。彼は、次に述べる定朝の父であり、師匠であるが、その事績は藤原道長や道長の関係者（中宮や藤原行成など）など、当時第一級の人々の発願した造像が多かった。

康尚の事績において特筆すべきことに講師という僧官（役職）を得ていることがある。土佐講師、近江講師に就いていたことが知られている。講師とは、中央から派遣されて国ごとに置かれ、経典を講じたり、僧尼の監督をする役職で、僧官の中では中程度のものである。とはいえ、仏師が僧籍を持つようになって以降、こうした僧官に就くことは初めてのことであり、特筆される。康尚の講師就任

は、成功によるという説もあるが、そうであってもこれは仏師が僧侶の世界においてある程度の地位を有することを朝廷が認め、保証したのであり、大きな意味を持っていた。そして、これは次代の定朝の飛躍を準備することにもつながったと考えられる。

定朝

定朝（？〜一〇五七）は、恐らく康尚の工房を受け継いだ後継者であったとみられる。そして、工房だけでなく、藤原道長らとの人脈も継承したと思われ、道長発願の法成寺をはじめ、道長血縁者としての皇室の人々、藤原氏の氏寺興福寺の造像、道長の子頼通発願の平等院阿弥陀如来坐像など、定朝の事績の大半は道長とその子頼通関係の造像である。言い換えると、定朝は生涯にわたり当時の最高権力者たちの造像に携わったといえる。

栄光の生涯と言えるが、それをもたらしたのは何といっても彼の造った仏の出来映えが素晴らしく、発願主たちの理想に叶ったということが第一の要因であろう。その姿は定朝の作例で唯一現存する平等院阿弥陀如来坐像に窺うことが出来る。源 師時の日記『長 秋記』長承三年（一一三四）六月十日の記事には、定朝の仏は「仏の本様」、すなわち仏の理想であると記されている。定朝仏を規範とする志向は、定朝の没後一世紀半近く、十二世紀末まで続き、その影響は全国のすみずみにまで行き渡った。一人の人物が生み出した様式が、これほどの長きにわたって、当時の日本の至る所にまで及んだことは過去に例がなく、画期的なことであった。定朝仏に倣った作風を定 朝 様と呼んでお

16

り、そうした作例はいまも全国各地に相当数残されている。

平等院像は寄木造（よせぎづくり）の技法で造られている。寄木造については第三章でも説明するが、頭・体幹部を、同等の価値を持つ複数の材を計画的・規則的に寄せて構成する技法を言い、十世紀後半に登場した新しい技法である。時期からみて定朝の考案ではないが、平等院像に用いられた寄木造の手法はその後定型化する木寄せを示す最も古い作であり、定朝は寄木造の完成者と目されている。筆者は、定朝が行ったことは単に木寄せの方法ということだけではなく、工房で寄木造を行う上でのシステムの構築ではなかったかと考えている。この技法の大きなメリットは、分業がしやすく、作業効率が大きく向上することである。ただし、そのメリットを最大限に発揮するには、恐らく寄木造のシステムを構築することが重要で、そのシステムには依頼された造像をどのように分担するか、各班では班長クラスの仏師とその手伝いの人員はどう動くのか、各班を棟梁（とうりょう）はいかに統括するかなどの効果的な分業の仕組みのほか、材料の調達の仕方、対価の見積もり、造像期間の算定などの工房経営に関わる事柄も含まれよう。寄木造以前とは棟梁の仕事や工房経営の仕組みが大きく変動したはずである。筆者はこれらを含めた総体が寄木造のシステムであると考えている。その見方が正しければ、定朝は造像技法、そして新しい時代の工房経営の上でも後世の規範となる非常に大きな役割を果たしたといえる。

僧綱位の叙位

定朝に関して、もう一つ画期的なことは僧綱位（そうごうい）という高い位（僧位）に叙されたことである。身分

制社会であった当時、僧侶の世界にも身分があり、俗世における官位相当の仕組みと同様に、僧位に応じた僧官（役職）に任じられた。僧綱は本来、大僧正以下の僧侶を統制する指導的役割を果たす僧官であり、その僧官に対応する高い僧位が僧綱位で、法印、法眼、法橋からなる。本来、法橋に昇るには三会已講（一一二二ページ参照）を務めるなど、仕組みも決まっていた。

ところが定朝は、藤原道長が発願して治安二年（一〇二二）に完成した法成寺金堂及び五大堂の造仏に対する賞として法橋に叙された。仏師への造仏の賞として僧綱位が与えられたのは初めてのことで、当然ながら仏師がそれに叙されるのも初めてであった。この異例の賞の背景には道長の決断があったことが推定されている。その後、定朝は永承二年（一〇四七）から同三年にかけて行われた興福寺の復興造像の賞によって、法眼にまで昇った。仏師が僧綱位に叙された社会的背景には、すでに十世紀末頃から僧綱の変質があり、本来の対象ではなかった僧が特定の役割も持たずに僧綱位に叙される（散位）という現象が起こっていたことも指摘されているが（根立二〇〇〇a、二〇〇六）、そうであっても社会的地位の向上を認知させることになり、定朝以降の後継者がこうした位に叙されることが慣例化される道を開いた。

このように、定朝が果たしたことは、それ以降の仏師や工房のあり方全般に及んでおり、定朝の前後で仏師は大きく変わったといえる。まさに仏師の歴史の上での分水嶺に位置するような人物である。そして、鎌倉時代の仏師たちも、基本的には定朝の敷いたレールの上にあったといえよう。

（三）　平安時代後期の正系仏所

定朝次代と三派の成立

　定朝の次代は、子息の覚助と弟子の長勢に分立したと考えられる。長勢は仏師として初めて法印に昇った仏師であるが、これは長勢が定朝より優れた功績があったからではなく、定朝の先例に倣うことが出来たことが大きいのだろう。

　長勢の後継者に円勢と兼慶がいるが、円勢の系統が栄えてゆくようで、その次代長円、賢円以降、この系統の仏師は名前に「円」字を持つことが多いので（「○円」という名称が基本である）、現在この系統を円派と呼んでいる。

　覚助の次代は、院助と頼助が知られる。両者とも覚助の子息である可能性が高い。このうちの院助の系統の仏師は、院助以降、名前に「院」字を持つことが多いので（「院○」という名称が基本である）、現在この系統を院派と呼んでいる。

　頼助の系統は、康助、康朝、成朝と連なる。現在、この系統を奈良仏師と呼んでいる。これは、平安後期から鎌倉時代の史料に「奈良仏師」「南京大仏師」「南都大仏師」といった言葉で彼らを呼ぶことがしばしばあったことから来ている。かつては奈良に本拠を置いた仏師の系統と理解されることも多かったが、現在では興福寺と強い関係を持ち、その造像に多く携わってきた仏師系統という理解

19

康尚 ― 定朝

定朝 ― 長勢
定朝 ― 覚助（かくじょ）

長勢 ― 円勢〈円派仏師〉
長勢 ― 兼慶

覚助 ― 頼助（らいじょ）〈奈良仏師〉
覚助 ― 院助（いんじょ）〈院派仏師〉

円勢 ― 賢円
円勢 ― 長円
院助 ― 院覚
頼助 ― 康助（こうじょ）

賢円 ― 元円
賢円 ― 忠円
長円 ― 円信
長円 ― 長俊
康助 ― 康朝
院覚 ― 院朝
院尊（いんぞん）

忠円 ― 明円（みょうえん）
康朝 ― 康慶〈慶派仏師〉
康朝 ― 成朝（せいちょう）

明円 ┄ 定慶
明円 ┄ 快慶
康慶 ― 定覚
康慶 ― 運慶

快慶 ― 栄快
快慶 ― 長快
快慶 ― 行快
運慶 ― 運雅
運慶 ― 運助
運慶 ― 康證（勝）
運慶 ― 康弁
運慶 ― 康運
運慶 ― 湛慶

運雅 ― 康秀
康證 ― 康円
湛慶 ― 信慶

仏師の系統図
（根立研介『ほとけを造った人びと　止利仏師から運慶・快慶まで』〈吉川弘文館、2013年〉を参考に作図）

が適切であるとされる（根立二〇〇〇b・二〇〇六。康慶については第六章で述べるが、彼やその子

運慶はこの系譜の中から登場する。

この三派は、当時の宮廷社会において定朝の系譜を引く正系の仏所（仏像などを造る組織や工房）と

認識されたらしく、院や天皇ほか皇室関係者、摂関家を始めとする上級貴族、有力寺社などの主要な

権門の関わる造像をほぼ独占的に担い、そうした仕事の賞として僧綱位に叙される者も多かった。

僧綱仏師

右のとおり、三派が特権的な仏師であったことの証の一つは僧綱位への叙位であった。仏師が僧綱位に叙されることが増加する院政期の状況について、根立研介氏は次の四点を指摘している（根立二〇〇〇、二〇〇六）。①理由がいわゆる御願寺の造仏の賞に限定される、②僧綱位を保持する仏師の数が著しく増大し、法印、法眼、法橋の三位に及んだ、③定朝直系の師弟に限られる、④本来師が賞として授与される僧綱位を弟子が譲り受ける事態が出現し、次第に慣例化される。そして、この弟子に賞を譲るという行為は、権門寺院の僧侶たちにもみられることで、十一世紀前半から始まるという（上川一九九一）。これにより、仏師たちは自らの地位や権益を次代へ受け渡し、工房の継続的発展を確保することにつながった。

根立氏はこうした仏師を僧綱仏師と呼び、僧綱仏師はそうした高い僧位に叙されることを通じて、院政期社会において特権化された仏師と認知され、彼らの社会的身分の向上を保証するものとなっていたと述べる。筆者もこの見方に賛同する。

この状況は基本的に鎌倉時代にも受け継がれ、康慶、運慶たちもこの仕組みによって僧綱位に叙されていった。

（四）　仏師の肩書き

　仏師の肩書きには、前述した僧綱位のほか、いくつかの種類がある。ここでは、その中で本書の内容に関わりの深いものを説明しておくこととする。

大仏師

　大仏師という肩書きは、よく使われるものの一つである。この言葉が示す内容は、大きく二つに分かれると思われる。

　一つは、その造像の主宰者という意味に用いられる場合である。例えば、実作例銘文においては、文治五年（一一八九）運慶作の神奈川・浄楽寺諸像銘札では、「大仏師興福寺内相応院勾当運慶小仏師十人」とある。この場合、運慶はこの造像の主宰者ないし棟梁として小仏師十人を率いて造立したという意味に理解できる。また、建仁三年（一二〇三）作の奈良・東大寺南大門金剛力士像では、阿形像金剛杵材の矧面（はぎめん）に「大仏師法眼運慶／〔アン〕阿（あ）弥陀仏」、吽形像（うんぎょう）内納入経典奥書に大仏師として定覚と湛慶の名が記され、小仏師の記載もあり、これも同じ使い方である。文献にも見られ、養和元年（一一八一）の興福寺復興造像の各堂宇の担当を割り当てられた仏師について、興福寺側で書かれたとみられる『養和元年記』七月八日条はそれぞれの仏師を「金堂大仏師」、「講堂大仏師」、「食堂大仏

師」、「南円堂大仏師」と記している。明らかに各堂宇の造像を主催する仏師という意味で用いている。このケースは多く用いられたとみられ、文献や銘文にこの使用例が多々見出せる。

大仏師職

　もう一つの使われ方は、造像に関する何らかの権益を有することを表わす場合である。これは「大仏師職」と呼ばれる。中世における「職」については、広範な分野に認められ、研究蓄積も多いが、いずれの場合も職務に関連する何らかの権益ないし権益を伴う地位を指している。つまり大仏師職とは、特定の寺院などにおける造像の権利あるいは独占権ということを意味する。この典型的なケースとして東寺大仏師職[4]がある。東寺大仏師職は中近世を通じて最も主要な大仏師職として存在し、東寺側から書状により補任され、時にはそれを巡って仏師間で争論となり、売買も行われた。その始まりは安貞元年（一二二七）の補任状が確認される湛慶の頃にはまだ成立していないとみられる。運慶に始まるという伝承もあるが、恐らくはっきりとした権益としての大仏師職は運慶の頃にはまだ成立していないとみられる。

　大仏師職成立の直前の段階を示すと思われるのが、前記奈良仏師のところで説明した南京大仏師、南都大仏師などの使い方である。本書でも取り上げる成朝は、興福寺復興造像に際して朝廷に要望書を出し、その中で自らを「南京大仏師」の系譜にある者と述べ（『吾記』治承五年六月二七日条）、その後行われた興福寺造像分担について『吾妻鏡』文治二年三月二日条に記録される源頼朝への言上書においても、成朝は「南京

「大仏師」と名乗り、この「大仏師職」が代々相伝されてきたと主張した。とはいえ、成朝の主張は必ずしも強固なものとも見えない。「大仏師職」という言葉が用いられているのは注意すべきであるが、この時点の意味合いは右記のような補任状によって権益が保証される性格ではないようで、だからこそ成朝はたびたび主張しなければならなかったのであろう。こうした段階を経て、ほどなく大仏師職が成立してゆくと思われる。

巧匠、巧師

一般化した肩書きではないが、快慶が用いたものとしてよく知られるのが巧匠である。この肩書きは、建久三年（一一九二）作の醍醐寺三宝院弥勒菩薩坐像において初めて用いられ、以後快慶は好んで使っている。この肩書きについて、近年奥健夫氏は、後白河法皇の参籠を得て京都清凉寺で建久二年八月に行われた法華八講に際し、これと併せて清凉寺本尊釈迦如来立像の模刻が発願され、同年閏一二月の法皇三七日逆修が清凉寺で行われた際の願文にその模刻が「人間巧匠」に課して行わせたと書かれることに注目した（奥二〇〇九・二〇一九）。

清凉寺本尊像は永観元年（九八三）に中国の宋に渡った東大寺の僧奝然が、寛和元年（九八五）に彼の地である像を模刻させて持ち帰った像であるが、ある像とは釈迦在世のときに天竺の優塡王が釈迦を思慕したことによって造らせた像であったという。それを模刻したことで清凉寺像は「生身の釈迦」あるいは「三国伝来の釈迦」と呼ばれ、信仰を集めた。優塡王が造らせた像を造像した工人を

24

「天匠毘首羯磨」と記す経典がある。右記「人間巧匠」はこれと対比させた文言であり、法皇追善の醍醐寺像において快慶に「巧匠」が用いられているのはこれと関連すると、奥氏は指摘する（建久二年の清凉寺像模刻の仏師も快慶であろうと推定している）。この推定が正しければ、この肩書きは単なる名乗りではなく、極めて意義深い背景を持つことになるし、快慶と後白河法皇との由緒をうかがわせることとなる。なお、巧匠の肩書きは快慶弟子の行快も用いている。

巧匠と似た肩書きに、文治二年（一一八六）に運慶作であることを記した静岡・願成就院不動明王二童子立像・毘沙門天立像の納入銘札に記される「巧師」がある。運慶がこの肩書きを使うのはこのときだけであるが、奥氏は右の優塡王による造像について『増一阿含経』には「奇巧師匠」と記されることから採っているとし、その理由として運慶が造った本尊釈迦像が文治二年正月に安置された興福寺西金堂は、旧本尊が毘首羯磨の子孫たる天竺の巧匠によって造られたと伝えられることから、その再興像を造った運慶が毘首羯磨になぞらえられたことによるのではないかと推測している（奥二〇一三・二〇一九）。運慶が巧師を用いるのは願成就院像の一度だけであるが、興味深い説である。

このほか仏師の肩書きには国名や官職など、様々あるが、それらを網羅的に検討することは本書の範囲を超えるので、これに止めておきたい。

運慶論の形成と鎌倉時代彫刻史

前章で述べた基本的な事柄を前提に、この章では鎌倉彫刻史を語るに当たって、その圧倒的な中心人物として君臨してきた運慶について概略的なことをまとめ、彼についての研究や評価を概観し、その名声や人気が形成されてきた様子を眺めてみることとする。それは、運慶が中心人物であるがゆえに、鎌倉彫刻史に関して語られる主要な問題の多くに彼がキーマンとして登場しているからである。

（一） 運慶はどんな仏像を造ったのか

運慶の経歴や事績、作品についてまとめた論考はこれまでに多く存在し、また二〇一七年には山本勉氏による大型本『運慶大全』（山本二〇一七ｂ）や東京国立博物館の特別展図録『運慶』など、最新の成果を反映したものがある。それゆえ、詳しくはそれらに譲るが、本書でも運慶について考えてみるにあたり、彼の経歴や事績、作品等の概要をごく簡略にまとめておく。

運慶の系譜と生年

運慶は平安末期に康慶を父として誕生した。運慶の生年は未詳であるが、長子湛慶が承安三年（一一七三）の生まれであることが確認できること（京都・蓮華王院千手観音坐像銘記）や、現在判明している最初の事績が奈良・円成寺大日如来坐像を安元元年（一一七五）に造り始めたことなどにより、

28

おおよそ十二世紀中葉のことと考えられている。父である康慶は、第一章で述べた、平安時代後期の三派ある正系仏師のうちの奈良仏師に属するとみられる。しかし、康慶の位置についてはまだ検討すべきこともいくつかあり、これについては第六章で改めて考えたい。したがって、ここでは運慶が奈良仏師の系譜に生まれたということだけ確認しておきたい。

運慶の事績が知られるのは安元元年からで、没したとされる貞応二年（一二二三）まで、その活躍期はおよそ半世紀近くに及ぶが、それはちょうど日本の政治・社会が大きく変動した時期に当たる。

この間、治承四年（一一八〇）末に焼失した東大寺や興福寺の復興造像、東寺や神護寺などの京都の古寺の仕事、院や摂関家、鎌倉幕府関係者の造像などに携わり、運慶の活躍はこの時代の中心的地域に広がり、依頼したパトロン層も各種権力者にまんべんなくみられる。そして、力強く、写実的と語られる表現により鎌倉時代彫刻を完成させた人物として小学校の教科書から登場するなど、一般に広く知られ、現在も高い人気を誇っている。

見るべき運慶の造像活動と経歴

［奈良・円成寺大日如来坐像］（現存）

運慶の最初の確実な事績は、奈良・円成寺大日如来坐像である。この像の台座には、安元元年から同二年（一一七五〜七六）にかけて制作されたことを記す造像銘があり、運慶の名が二ヵ所に書かれる。これにより、一般にいま判明する運慶の最も早い作例として知られ[2]、かねてより、その肉体の

若々しい張り、反り気味に背筋を伸ばした姿勢、肘を張って位置を高くとった印相部などに若き運慶の才を見出すことが指摘されてきた。これらが平安後期の作例とは一線を画すことは確かであろう。

ただし、この像に運慶がいかなる関わり方をしたかについては、中世の工房制作と作者認定を考える上で重要で、第三章で改めて検討したい。

[運慶願経]（全八巻のうち巻二から巻八が現存）

運慶が発願し、寿永二年（一一八三）に書写した法華経が、京都・真正極楽寺及び個人に分蔵されて残っている。奥書によると、経の軸木には焼失した東大寺の柱の残木を用い、硯の水は比叡山横川、園城寺、清水寺の三ヵ所の霊水を用いたという。また、「女大施主」とその子とみられる「阿古丸」は、運慶の妻と子（後の湛慶か）と考えられ（野村二〇一三）、さらに結縁者として快慶をはじめ、実慶、宗慶、源慶、静慶など、その作品も残る慶派仏師の面々が名を連ねている。

[奈良・興福寺西金堂釈迦如来像]（頭部のみ現存）

鎌倉時代の文化史を考える上で重大な事件が治承四年（一一八〇）十二月二十八日の南都焼亡である。源平合戦序盤の絡みの中で、平重衡いる官軍が興福寺・東大寺の僧兵集団追討をかかげて南都で衝突し、両寺の大半が一夜にして焼失してしまったという未曾有の事件である。この焼失からの復興を、南都復興と呼んでいる。復興には院派、円派、奈良仏師（慶派）の仏師が様々に関わり、長い研究史ではこの過程において運慶及びその一派が鎌倉時代を席巻するに至るきっかけをつかんだとされることが多かったが、必ずしもそうとはいえない（塩澤二〇一六）。この点は第四章で改めて述べ

30

る。

興福寺復興の一環として行われた西金堂の本尊釈迦如来像を担当したのが運慶であることが知られたのは、比較的新しい。『類聚世要抄』に納められる興福寺別当信円の日記から、文治二年（一一八六）正月に西金堂本尊像が運び込まれ、運慶が禄をもらったことが判明した（横内二〇〇七）。これにより、現在、興福寺に残る、首柄に「西金堂釈迦」と朱書された仏頭が運慶作品として新たに加えられることとなった。かねてより運慶作とも成朝作とも言われていたこの仏頭は、引き締まった肉付け、強い表情を示し、奈良仏師の作風が明らかであるが、この時期の運慶の特徴とは異なる点もある。

[静岡・願成就院諸像]（五軀現存）

伊豆の願成就院は、源頼朝の正妻政子の父である北条時政が、文治五年（一一八九）にその氏寺として建てた寺で、現在阿弥陀如来坐像、不動明王及び二童子立像、毘沙門天立像の五軀が残されている。阿弥陀如来像を除く四軀の体内に納入されていた銘札には、文治二年の年紀とともに時政と運慶の名（「平朝臣時政」と「巧師勾当運慶」）が記される。願成就院の供養については、鎌倉幕府の公式記録である『吾妻鏡』や、『転法輪鈔』（牧野二〇一七）という書物によって、文治五年六月六日であったことが知られる。造像始めはほぼ三年前であるから、『吾妻鏡』に諸像はかねてより造立と記されるとおり、その記事が正しいことも分かる。なお、文献によれば当初は阿弥陀三尊像であったことが分かるが、いま脇侍の二軀は伝わらない。

幕府内の有力者である時政との縁は、その後の運慶の活動

にとって大きな意味をもったと思われる。

像は、あふれんばかりの量感を強く引き締めてまとめた肉体、深く変化に富む衣文、不動や毘沙門の強い実在感のある逞しさをあらわし、円成寺大日如来坐像からはかなり変化している。ここには平安後期とは大きく異なる新しい表現がみられる。現存の運慶作品の中でも最も迫力に満ちた作品である。

[神奈川・浄楽寺諸像] (五軀現存)

三浦半島は幕府の中でも有力な一族である三浦氏の本拠地であったが、その筆頭格で、初代侍所別当となった和田義盛が願主となって運慶に依頼した像が、横須賀市の浄楽寺に残されている。阿弥陀如来坐像、観音菩薩・勢至菩薩立像、不動明王立像、毘沙門天立像の五軀である。その不動・毘沙門の体内銘札には、文治五年（一一八九）に義盛夫妻により「大仏師興福寺相応院勾当運慶」と「小仏師十人」が造ったことが記される。

各像の表現は願成就院諸像と似ているが、願成就院の阿弥陀如来像は顔面が当初の姿ではないので、浄楽寺の阿弥陀如来像や両脇侍像の明るく力強い、実在感ある顔立ちは、この時期の運慶の表現をよく知らせてくれる。

法橋、法眼への叙位とその事情

建久四年（一一九三）三月の後白河法皇一周忌のために建てられた蓮華王院内御堂の供養の際、法

皇生前に不動三尊像を造った「幸経」に対する勧賞として、弟子を法橋（ほっきょう）にしたという（『皇代暦』同日条）。蓮華王院は後白河法皇の発願で長寛二年（一一六四）に創建された千体観音堂で、いま三十三間堂と呼ばれている。ここは法皇が御所とした法住寺殿（ほうじゅうじどの）の中にある。この「幸経」は運慶の父康慶のことを指すとみられ、とすればその弟子とは運慶に当てるのが妥当であろう。運慶の法橋叙位は明確な記録がないが、この時に叙されたとみると、これ以降の辻褄も合う。なお、運慶の法橋叙位については第六章で改めて述べる。

次いで、建久六年（一一九五）三月十二日の東大寺供養に際しての勧賞が二十二日に行われ、運慶は父康慶の賞を譲られて法眼（ほうげん）に昇った（『東大寺続要録』供養篇末）。ただし、ここまでの康慶、運慶は東大寺復興造像に携わった記録がない。前年の末から造像された中門二天像が定覚（じょうかく）・快慶により行われているが、これが康慶工房としての仕事であり、康慶はその棟梁として勧賞の対象になったという見方が有力である。そして、それが運慶に譲られたのであろう。

華々しい造像

[東大寺大仏殿大仏脇侍像、四天王像造立に参加]

東大寺の大仏殿復興造像の仕事で、見上げるような巨像六軀の造像である。諸記録の記述に違いがあるが、これまでの研究により（小林一九五四、毛利一九六一）、建久七年（一一九六）の八月二十七日までに盧舎那（るしゃな）大仏の脇侍として、六丈（坐像なので実際の像高は三丈）の虚空蔵菩薩（こくうぞう）像を康慶とともに

造り（観音像は快慶と定覚の担当であった）、次いでこの四人が四丈の四天王像を各一軀担当し、十二月十日に完成した。運慶は持国天または増長天を担当したことが分かっている（以上の六軀は現存しない）。この造像は基本的には父康慶が統括した仕事であるが、その最も主要な一員として参加したことは、運慶にとっても大きな経験になったであろうし、東大寺大仏殿という特別な場所での仕事であること、またその仕事が幕府の仕切りになったことも大きな意味をもつはずである（第四章参照）。

なお、これらの六軀の奉行には頼朝の命令により鎌倉幕府の有力御家人が当たっていたことが、『吾妻鏡』建久五年六月二十八日条[3]によって判明することも重要である。

[京都・東寺の講堂諸仏修理及び南大門仁王像・中門二天像造立]（講堂像は一部現存）

建久八年（一一九七）五月から翌年冬まで、講堂の諸像修理を一門を率いて行った（『東宝記』ほか）。講堂諸仏は空海の構想により承和六年（八三九）に完成したもので、真言密教にとって根本的な仏たちである。この修理事業を取り仕切ったのは、朝廷とも頼朝とも縁のあった文覚である。修理と並行して南大門仁王像、中門二天像も造立されたらしい（『東宝記』ほか）。京都で最も由緒深い官寺での仕事は、運慶の経歴の上でも大きなものであったろう。

講堂諸像修理に際しては、諸像頭部から銅筒に入った舎利や真言が発見されたという（『東寺講堂御仏所被籠御舎利員数』ほか）。この舎利発見は京中で話題となったといい、多くの人々が訪れたという。この一件により、運慶が霊験性を帯びた仏師とみなされるようになったとする意見もあるが、これに客観性がないことは改めて第六章で述べる。

34

[和歌山・金剛峯寺八大童子像]（六軀現存）

建久八年（一一九七）または九年に高野山一心院不動堂が建立され、八大童子像は運慶作と伝える（『高野春秋編年輯録』『帝王編年記』）。現在高野山に現存する八大童子像のうち六軀は、これに当たるとみられている。X線写真からは、浄楽寺不動明王・毘沙門天像の納入品に似た、上部を月輪形にした木札が納められていることが分かる。

六軀は作行きに大きな差がなく、高い水準で揃っており、工房の充実ぶりが窺える。特に制吒迦童子像は身のこなし、筋肉質の体の張りなどはもちろん、若々しい顔立ちは颯爽とした生命感を感じさせるとして評価が高い。

[京都・神護寺中門二天像及び八夜叉像造立]

建久七年または九年に京都高雄の神護寺の二天像及び八夜叉像を、奈良・元興寺の二天像を模して造ったという。神護寺の再興事業を仕切ったのもやはり文覚であった。

[愛知・瀧山寺聖観音立像及び梵天・帝釈天立像]（現存）

源頼朝の母は熱田大宮司家の出身であるが、その母方の従兄弟にあたる式部僧都寛伝が、正治三年（一二〇一）正月の頼朝の三回忌に際して瀧山寺に惣持禅院を建立し、その本尊として聖観音・梵天・帝釈天像を運慶、湛慶に造立させたことが『瀧山寺縁起』にみえる。現存像がそれに当たるとみられている（小山一九七九a・b、小山一九八一、松島一九八二）。

太造りでかつ引き締まった体軀、柔軟で安定感をもつ身のこなし、まるまるとした顔にたくましい

表情をたたえるさまは運慶の作風が色濃い。

[近衛基通発願の白檀普賢菩薩像造立]

　建仁二年（一二〇二）十月二十六日に供養された、近衛基通発願の一尺六寸白檀普賢菩薩像を造立した（『猪隈関白記』）。基通は、藤原氏の中でも最も格上の摂関家の一つ近衛家の当主であり、このとき基通は藤原氏の氏長者（藤原氏一族をとりまとめる筆頭者）を務めていた。この像は私的な造像であるが、それだけに運慶が摂関家からの信任を得ていたことが窺われ、その点にこの事績の意義があろう。

[京都・神護寺講堂大日如来像、金剛薩埵菩薩像、不動明王像の造立]

　建久年間の末頃の南大門の造像を行った神護寺において、やはり文覚の依頼で講堂の大日如来像、金剛薩埵菩薩像、不動明王像を手がけたという（『神護寺略記』）。三軀は運慶が修理を施した東寺講堂像を模したものであった。完成時期についてはよく分からないが、建仁三年（一二〇三）七月の文覚没後であったと記される。ただし、神護寺における講堂・中門の復興諸像は、完成しつつもその再興総供養は運慶没後に持ち越された（講堂は建物そのものの完成も遅れた）。神護寺の仕事は、運慶生前に報われるところの少ないものだったとも考えられる。[4]

法印叙位に至る造像とその後の事績

[東大寺南大門金剛力士像]（現存）

東大寺復興の一環として、南大門は建仁三年までに建立されたが、そこに安置する金剛力士像は同年の七月二十四日から造り始め（吽形像納入宝篋印陀羅尼経奥書、『東大寺別当次第』）、十月三日に開眼供養が行われた。二軀の大仏師として、『東大寺別当次第』は運慶、備中法橋（湛慶か）、安阿弥陀仏（快慶）、越後法橋（定覚か）の四名を記し、修理により見出された像内銘記には、阿形像からは運慶と快慶、吽形像からは定覚と湛慶の名が見出された。文献、銘記ともに四人の顔ぶれは一致するが、四人がどのように分担したかについては諸説ある。とはいえ、次節でも触れるが、翌月の造仏賞の状況から見ても、この造像が運慶の主宰において行われたことはほぼ疑いない。

開眼翌月の十一月三十日、養和元年（一一八一）から続く東大寺復興において三度目の大がかりな供養が後鳥羽天皇臨席のもとに行われた。その造仏賞において運慶は法印に叙され、僧綱位の最高位に昇った。

両像は鎌倉期の東大寺復興において造像された巨像十軀のうち唯一の現存作例で、大きな動きのある八メートル余りの巨体を見事にまとめ、迫真的な表情やたくましい筋肉表現が力強さを強調する。鎌倉彫刻の代表作として、小学校・中学校・高校の教科書にも取り上げられ、抜群の知名度をもつと思われるが、右記の仏師の役割分担を始め、意外に未解明の問題も少なくない。この点は第三章で述べる。

［奈良・興福寺北円堂諸像］（現存）

建久五年（一一九四）の興福寺供養以降、大規模な造営がなかった興福寺において、北円堂造営は

承元元年（一二〇七）頃から動き出したとみられる。その造像は、同二年末から着手された。『猪隈関白記』同年十二月十七日条には、御衣木加持（みそぎかじ）（仏像の材料となる材木を清める儀式）に法印運慶が参列したこと、仏像は半丈六弥勒坐像（はんじょうろく）（丈六とは一丈六尺の略語で、約四八五センチメートル。仏の等身大で造った仏像を意味する）、六尺脇士坐像二体、六尺羅漢立像二体、六尺四天王立像の九体であることが記される。現在北円堂内に残る弥勒仏坐像、無著立像、世親（せしん）立像の三軀はこのときの像で、四天王像については現在中金堂に安置される像（二〇一七年までは南円堂に安置されていた）が旧北円堂像に当たる可能性が高い（藤岡一九九〇）。

北円堂の本尊弥勒仏坐像の納入文書から、建暦二年（一二一二）に完成したと推定される。また弥勒像台座には、各像の担当者を記したとみられる銘記がある。そこに記された仏師たちは、かつて運慶願経に結縁した一門の古参仏師源慶や静慶及び湛慶以下の運慶子息たちである。運慶の主宰下での造像であることが分かる。この造像での工房制作については第三章で改めて取り上げる。

弥勒仏坐像は、十三世紀初頭頃までの運慶作品と比べると、量感は控えられ、衣文表現もおとなしくなるが、静かで厳しく、現実的な顔立ちに運慶らしい高い格調をみるとする論は多い。また、形式面も含めて、この像自身に日本彫刻史の集大成を見出す指摘もされてきた。さらに、無著・世親立像は写実の極みあるいは写実を超えた存在感を示す、鎌倉時代の代表作とされる。両像は肖像彫刻と扱われることもあるが、像主の二人は古代インドの僧なので肖似性があらわされているはずはなく、イメージの造形化、すなわち像主人物像とすべきであろう。

［法勝寺九重塔の造像参加］

法勝寺は承暦元年（一〇七七）に白河天皇が京都の東郊外に建立した巨大寺院で、以後、都において朝廷や院のかかわる最も重要な法会を行う寺院の一つとして重んじられた。慈円が『愚管抄』において、「国王の氏寺」と呼んだ所以である。永保三年（一〇八三）に完成したその九重塔は、承元二年（一二〇八）五月に焼失し、再建供養は建保元年（一二一三）四月であった。造像の賞では、院派の院実が院範の譲りで法印に、湛慶が運慶の譲りで法印に、円派の宣円が定円の譲りで法眼となった。院派、慶派、円派の三派がそれぞれ参加していることが判明する。この造像は後鳥羽院が願主であるから、こうした院関係の公式な造像に参加したという点で意義があるが、運慶が主導的役割を果たしたとはいえないだろう。[5]

晩年における鎌倉幕府関係の造像

［源実朝持仏堂本尊釈迦如来像造像］

建保年間から承久年間にかけての運慶は、鎌倉幕府関係の事績が集中する。まずは、建保四年（一二一六）正月十七日に開眼供養された源実朝持仏堂本尊釈迦如来像の造像である。この像は、『吾妻鏡』に京都で造り送ると書かれているので、造立場所が京都であったことが判明する。

［神奈川・称名寺光明院大威徳明王坐像］（現存）

横浜金沢の称名寺光明院に伝わる大威徳明王坐像は、修理により見出された像内納入の陀羅尼一巻

の奥書に、建保四年十一月に「源氏大弐」により運慶が造った大日如来、愛染明王、大威徳明王の三体のうちの一軀であることが比較的近年に判明した（瀬谷二〇〇七）。源氏大弐は甲斐源氏の加賀美遠光の娘で、実朝の養育係を務めた人物である。銘記は第三者の手による伝聞の形を取っており、運慶の肩書きを「巧造肥中法印」とする。「巧造」は巧匠の、「肥中」は備中の誤記ともみられているが、この肩書き部分に随分誤りが多いのは気になるところである。

像は、像高で六寸ほどの小像で、失われた部分も多いが、張りのある顔に生き生きとした表情をあらわす様子は運慶工房の作らしい表現である。

[北条義時発願の鎌倉大倉薬師堂薬師如来像造立]

北条義時が建立した大倉薬師堂の本尊として、建保六年（一二一八）十二月に供養された薬師如来像である。北条義時は頼朝正妻政子の弟で、この時期の幕府政治を政子とともに主導した人物である。

大倉薬師堂（現覚園寺）は北条氏が鎌倉において建立した初めての寺院という重要な意味をもつ寺で、その建立契機は義時の夢に十二神将のうちの戌神が立ち、来年の拝賀ではお供をしないようにとのお告げがあり、実朝暗殺の際の拝賀では白い犬が側に現れ、心神が乱れて退出したことで義時が難を免れたと、『吾妻鏡』は記している。大倉薬師堂の薬師如来像や十二神将像について、運慶が造ったことで霊験像とみなされるようになったという説があるが、十二神将像の存在や霊験化などについては、第六章で検討する。

[北条政子発願の鎌倉勝長寿院五仏堂五大尊造立]

40

文治元年（一一八五）に源頼朝が建立した勝長寿院内に、政子が実朝追善のため、承久元年（一二一九）に五仏堂を建立した。その本尊は「五大尊」と伝え（『吾妻鏡』）、運慶がこれを造ったといる。勝長寿院は頼朝が鎌倉を本拠にしてから初めて建立した寺院で、父義朝の首を運んでその菩提を弔った。ただし、勝長寿院は単なる個人的な追善寺院ではなく、鎌倉における源氏の血統とそれを嫡流として受け継ぐ頼朝の正統性を示す意味があったと考えられ、鎌倉では特別な意味をもっていたと思われる。

この時期の幕府において実権を掌握していた政子が勝長寿院内に建てた堂の本尊を運慶が造った意味も重要で、大倉薬師堂本尊造立と相俟って、この頃、幕府・北条氏に最も信頼されていた仏師が運慶であったことを示す。そして、この時期の運慶の幕府との縁は、時政による願成就院造像を端緒として、東大寺大仏殿脇侍・四天王造像など、十二世紀末からの北条氏を中心とした幕府との繋がりの延長上に築かれたものと考えられる（塩澤二〇〇六・二〇〇九）。

運慶作との見方のあるその他の作品

以上、運慶の主な事績を紹介してきたが、文献や銘記に記されていないものの、運慶作との推定が行われている作品も併せて紹介する。

京都・六波羅蜜寺地蔵菩薩坐像は、境内にかつてあったという十輪院の本尊と伝える。運慶は京都の八条高倉に地蔵十輪院を建立したが、寺蔵の『夢見地蔵略縁起』によれば、十輪院は建保六年（一

41

二一八）に炎上した地蔵十輪院を再建したものという。ただし、両者の関係はなお明らかではない。

この像は、かねてより運慶作と推定されてきた。張りの強い丸顔に明るく強い表情、堂々とした体躯、複雑で深い衣文などの特徴は、確かに運慶風である。制作年代には建久年間末頃とみる説や文治年間頃とする見方がある。

栃木・光得寺大日如来坐像は、源氏の一族である足利氏の本拠足利市の樺崎八幡宮にもと伝わった像で、『鑁阿寺樺崎縁起幷仏事次第』により足利義兼が造立した像に当たると推定されている（山本一九八八）。義兼の没年は建久十年（一一九九）であるので、それが下限となる。像高で一尺あまりの小像であるが、顔立ちや姿勢、入念な造りをはじめ、X線写真で確認された上部が五輪塔形の納入品等から運慶の作とみられている。

東京・真如苑真澄寺大日如来坐像は、平成十六年（二〇〇四）に個人蔵として紹介され（山本二〇〇四）、その後オークションを経て、現在、真如苑真澄寺に所蔵されている。伝来は不明ながら、山本勉氏は厨子に建久四年（一一九三）の願文があったという足利樺崎寺下御堂の三尺大日如来像（『鑁阿寺樺崎縁起幷仏事次第』）に当たると推定している。とすれば、光得寺像と同じく、足利義兼による造像ということになる。浄楽寺像にも似る顔立ちやX線写真で確認された納入品の形は確かに運慶風といえる。

奈良・東大寺重源上人坐像も戦前より運慶作という意見が多い作品である。重源は、鎌倉初期の東大寺復興を主導した勧進上人として名高い。迫真的な人間表現は鎌倉時代の肖像彫刻の代表作といえ

42

る。この像についての直接の文献的な材料はなく、従って制作年や作者については文献からは特定できない。優れた表現から運慶作を支持する向きが多いが、それに慎重な意見もある。肖像という特殊な性格の作品なので、他との比較が難しく、決定的根拠を見出しにくい。また、生前の作か、没後の作かについても両説ある。

以上、運慶の主な事績や作品について簡略に紹介した。一般に運慶の生涯は栄光に満ちていたとされる。その是非を一言で片付けることはできないが、そうであるならばそれはなにゆえであり、あるいは必ずしもそうとはいえない面もあるのか、これらについては様々に考えてみることとする。

（二）鎌倉時代の彫刻を近代はどのように評価してきたか

この節では、近代以降の鎌倉彫刻についての論考を振り返り、鎌倉彫刻がどのような理解をされてきたか、その大枠をまとめることとしたい。その際、運慶がいかなる語られ方をしてきたかにも注意を向ける。とはいえ、運慶は鎌倉彫刻の中心人物として扱われてきたので、鎌倉彫刻について述べたものを紐解けば、運慶に触れないわけにはいかず、自然に運慶を語ることになっているであろう。

また、そうした論考が生み出され始めた近代は、それ以前とは異なる価値観が成立し、それは現在にもつながっているが、そうした時代に書かれた論考は時代の価値観を反映している部分も少なくな

いので、その観点からも振り返ることとする。

十九世紀の論考

現在にまでつながる「日本美術史」という学問的枠組みが社会に姿を現し始めたのは、明治二十年代（一八八七〜九六）のことと考えられている。例えば、わが国の高等教育機関で初めての「日本美術史」の授業は、明治二十三年（一八九〇）の岡倉天心氏による東京美術学校（現東京芸術大学美術学部）での同名の科目だったとされる。従って、彼自身の手になるものではないが、その筆記録として公刊されている『日本美術史』（岡倉一八九〇）は、近代的な手法による最初の通史的論考である。その内容は、現在から見ると個々の記述には誤りもあるが、大きな枠組みにおいては驚くほど現在にまで通じているところがある。そこでは、鎌倉時代の彫刻について、次のような点が指摘されている。

すなわち、その表現上においては「剛健の性質」をもっていること、その担い手としてまず運慶が挙げられること（「彫刻には運慶あり」）、「日本の彫刻は鎌倉第一期を以て終」わること（筆者註―ここでの第一期とは、建久元年〈一一九〇〉幕府建設の頃より、伏見帝正応元年〈一二八八〉頃を指すと文中にある）、という三点である。この三つは、これ以降の研究史を眺めてみると、実に根強く受け継がれており、鎌倉時代彫刻史の基本的枠組みをなしていることに気付かされる。そこで、やや煩雑ではあるが、その状況を日本彫刻史を牽引してきた諸氏の論考から辿ることとする。

『稿本日本帝国美術略史』は、一九〇〇年のパリ万博に際して編纂され、現地でフランス語版が刊行

44

され、翌年に日本語版が出版されたという経緯があるが、わが国最初の官撰日本美術史として大きな意義を持つ一書である。そこには、鎌倉時代の彫刻について、その表現は「写実的傾向」、「雄健豪放」などを指摘、「当代の仏師にして其の名最も著しきものを法印運慶とす」として、運慶の存在の大きさを強調し、鎌倉時代以降の彫刻について「是れより仏教衰命を来たすに随ひ、彫刻はた漸次衰頽し、其の作繊巧繁縟となりて装飾を主眼とし、竟に従来の形式にのみ拘泥して新たに見るべきものなきに至れり」とする。なお、本書は鎌倉彫刻に対して「写実的」という言葉が用いられた早い例であることも注意しておきたい。

戦前の論考、戦後の論考

これ以降の戦前の主な論考を、右記三点を中心に辿ると、小林剛氏は鎌倉彫刻の特質として自由主義、復古主義、写実主義、宋朝主義の四点を挙げ、運慶について「鎌倉彫刻は殆どこの運慶派のみによって造られたのではないかと思はれる程の旺盛」とし、「事実上の吾が彫刻史は漠然とした鎌倉後期を以て終わってゐる」(小林一九三三) とした。一九四〇年に源豊宗氏は、特徴として「写実主義的精神」と「従来の彫刻が持たなかった開放的な空間を、自由に処理しうる」ことを挙げ、運慶が「鎌倉様式の完成者」であり、「運慶のその英雄化された声名は、彼の業績に対しては決して偶然ではなく、「鎌倉様式の完成者」にして、「彫刻界を風靡したその芸術的覇業は、正に彫刻史上の頼朝」であると讃え、「鎌倉時代以後遂に彫刻史の沈衰を見る」と述べた (源一九四〇)。戦後、現在に至る日本

彫刻史研究の基礎を築いた丸尾彰三郎氏は同じ年に、鎌倉彫刻の特質に「写実的」であることを挙げ、「この新時代様式を完成したものは、代表するもの」が運慶であるとし、「我が国の彫刻は、様式上、その芸術的価値から判ずれば、鎌倉時代をもって終わって居る。（中略）その後の日本彫刻は価値ある展開を見ない」と述べた（丸尾一九四〇）。一九四一年に『日本美術大系　彫刻』の鎌倉時代を著した吉田長善氏も概ね同じ論調である（吉田一九四一）。右記の三点は、一九四〇年代前半までの諸論考において、さらに固められてゆく。そして、運慶への称賛、礼賛の度合いは一段と高くなったようである。

ほぼ同じ流れは、戦後においても継続される。角川版『世界美術全集』において源豊宗氏は、鎌倉彫刻の特徴にたくましさの表現、写実性、絵画性を挙げ、「鎌倉精神をもっとも典型的に表現した運慶の作風が天下を風靡し」、「運慶時代が鎌倉彫刻の黄金期」であるとし、「日本の彫刻史は、仏像の歴史であるかぎり、鎌倉時代をもってその幕を閉じる。室町以後、というより鎌倉中期以後、仏像はもはや芸術的には衰えてしまった」と述べている（源一九五四）。一九六〇年代では、毛利久氏が、「鎌倉彫刻が運慶一派によって代表され」、「鎌倉時代の中心的な彫刻様式は運慶によって完成を遂げた」とした上で、運慶作品が写実の妙を極め、「高い気宇が内包されると同時に、ゆらぐことのない力強さ」があるとした。そして、鎌倉彫刻も後期になると芸術性を失い、この後五世紀にわたって続く長い日本彫刻の沈滞期に陥ると述べた（毛利一九六二）。

その後、六〇年代から七〇年代にかけて、西川新次氏、水野敬三郎氏、西川杏太郎氏も概ね同じ方

46

ば高校用の『詳説日本史　改訂版』（山川出版社　二〇一八年）では、「奈良仏師の運慶・湛慶父子や快慶らが、仏像や肖像彫刻をつくり出した。奈良時代の彫刻の伝統を受け継ぎつつ、新しい時代の精

今世紀の論考

十九世紀からの大きな流れは基本的に今世紀に受け継がれている。最も顕著なのは教科書で、例え

後の華が鎌倉彫刻だった」ことを指摘する（西川杏太郎一九七七）。

は、写実を基本とした力強く、のびのびとした気分にあふれ、人を魅了せずにはおかない大きな力をもったもの」であること、鎌倉彫刻は日本彫刻史の集大成が行われ、その「有機的な発展、展開の最

七）。さらに、西川杏太郎氏も運慶をはじめとする慶派の作風が鎌倉彫刻の主流になり、「運慶の作品

師はなすべきことを失ったという一面もあるのかもしれない」と述べている（水野一九七二・一九七

て、新たな実在感を生み出した」、「日本彫刻史の総まとめ」とし、「この総まとめの故に、以後の仏

の軸として展開したとした上で、興福寺北円堂弥勒仏像について、「あらゆる時代の諸要素を包摂し

水野敬三郎氏は、鎌倉彫刻を特徴づける要素に天平復古、力強さと実在感を挙げ、運慶の様式を一つ

結点でもあって、「鎌倉時代で一応日本彫刻の充実した展開は終わった」とする（西川新次一九六九）。

な写実や肉体の充実、彫刻的深みなどを挙げる。そして、鎌倉彫刻は日本彫刻史の総決算であり、終

を結んだ」とし、鎌倉彫刻の特色に宋風摂取と復古主義を挙げるが、運慶の表現については的確

向である。西川新次氏は、「鎌倉彫刻」において、「鎌倉彫刻の幕は、その子運慶によって見事な結晶

神を生かした力強い写実性や、豊かな人間味の表れが、彼らの特色である」と書かれる。また、最も新しい日本美術の大型全集である小学館版日本美術全集第七巻『運慶・快慶と中世寺院』の概説「運慶と快慶」（山本二〇一三）において山本勉氏は、「二人の生涯をカット・バックのように追いながら、彼らの生きた時代に、仏像の歴史に何が起こったのか、そのなかで彼らはどのような役割を果たしたのか」を論述するとし、運慶と快慶を時系列で辿ることがすなわち鎌倉彫刻を語ることになるという立場と理解できる。また、運慶の作風について、山本氏の近著「運慶の軌跡」（山本二〇一七ｂ）では、随所に写実（的）、実在感、運動感、生動感などの評言が散見する。そして、「国内では奈良時代や平安時代前期の様式、ときには飛鳥時代の様式までも」、「そして国外では中国唐代や宋代の仏教美術の様式を、自由にとりこみ」、「和様の仏像の可能性を極限までひろげ」、「現代の世界の人びとに衝撃を与えるまでの力をもった彫刻芸術を創造し、展開した」として、彼の表現が日本彫刻史の総決算的な要素をもっていたことを述べている。

鎌倉彫刻史論の特質

　以上に基づき、鎌倉時代彫刻について指摘されてきた三点を改めてまとめてみると、以下のようになろう。

　一　鎌倉彫刻の表現的特質として、まず写実性が挙げられ、しばしば実在感、力強さなども加わる。また、復古主義や宋風摂取も指摘される。

二　鎌倉彫刻は、運慶によって完成に導かれ、彼の創り上げた表現に代表され、ゆえに彼の系統が主流となる。

三　日本の彫刻は鎌倉時代の前期をもって終わり、以後の自律的発展はみられない、鎌倉時代がそれまでの彫刻史の集大成・総決算の時代であるとされることもある。同時に運慶の様式そのものが日本彫刻史の総決算とされることもある。

そして、この構図が明治以来、基本的には連綿と受け継がれてきたことに改めて驚かされる。と同時に、鎌倉彫刻を理解するには運慶を理解することが大前提であり、時にはイコールとさえみなされてきたことも確認できる。

近代の価値観・評価基準と鎌倉時代彫刻史

右三点は、その原型の形成された明治期において西欧から新たに導入された価値観や評価基準によく適うものであることに気づかされる。筆者は前著でこの問題について触れたことがあるが（塩澤二〇一六）、改めて述べてみる。

まず、価値観や評価基準をもたらした近代の社会状況を確認すると、市民革命を経た市民社会の成立、ナショナリズムの台頭、産業革命とそれによる市場の成立などが挙げられる。これらは互いに結びつきながら、価値観の転換をもたらしたと考えられる。では、その価値観とは何か、特に美術史分野に関わることを中心に整理しておく。

49

①変化の肯定

変化を進歩として肯定的に捉える。ここには、産業革命による社会変化が豊かさを生み出したと理解されたこと、またダーウィンの進化論などを背景とした自然科学の影響もあったと考えられる。

前近代においては、造形活動において手本や定型を忠実に再現したり、先代から受け継いだものを守り伝えたりする能力は評価されることであった。ところが、新たな価値観によりこれらは進歩をもたらさない停滞もしくは堕落と捉えられるようになる。

②独創性、オリジナリティーの優越

独創性やオリジナリティーを至上で崇高な価値とみなし、その対極として模倣を蔑む。

①の変化の肯定とも関わることであるが、停滞は許されず、変化を求めてゆくことは、独創性を造り上げることを目指すことになる。そして、それに大きな価値を見出すのが近代以降の社会といえる。この背景には、十九世紀に成立した国民国家、民族国家ではナショナリズムの台頭により、自国や自民族の独自性・優秀性を見出し、誇示しようとする風潮の高まりもあったと考えられる。外国とは異なる、自国らしさを追求することは、独創性、オリジナリティーの価値を高めることとなろう。

さらに、市民社会の成立は市民、個人の存在を重視し、一人一人に個性を見出し、尊重する方向へ向かった。この点からも独創性は価値が置かれるようになった。[8]

鎌倉時代の直前に一世紀以上にわたって受け継がれた定朝様は、①と②の価値観から、停滞、創造放棄として、近代以降長く酷評を受けることとなる。

50

③作家の立場の重視

作品は作家個人の個性、独創性を発揮した成果と捉えられるようになる。

作家の立場の重視は、①②とつながった帰結ともいえる。つまり、作家は常に独創性を発揮して創作活動を行う存在であり、作品は作家個人の独創性の発露と理解できる。すると、作品は独創的でなければならず、他人の作品を模倣した物は作品でさえなく、それを行った作家は作家の資格を失うという結果となる。盗作、盗用の概念はこれらの概念や価値観を前提としている。

④リアリズム（写実主義）の重視

日本においては、明治期に本格的に西洋美術が導入され、写実の概念や技法がもたらされた。それは単に民間において自然に広まったのではなく、明治九年（一八七六）の工部美術学校、同二〇年の東京美術学校設立や、明治二二年の明治美術会、同二九年の白馬会といった政府系美術団体発足など、国家の手によって導入が奨励された。日本における写実主義の評価が高まるのはその結果である。

近代的価値観と鎌倉彫刻史

以上の四つの価値観を念頭に、先に述べた鎌倉彫刻史について指摘されてきた三点を改めて眺めると、これらが近代的価値観によく適う事柄であることに気付く。

一について見ると、④の価値観から来ていることは明らかであろう。運慶作品をはじめとする鎌倉

彫刻が写実というべきかどうかは、第五章で改めて述べるので、ここでは深入りしないが、ともかく西洋美術にも通じる表現でもあることはまずは認められよう。

二については、鎌倉彫刻は、停滞が長く続いたと評価された定朝様の時代を打ち破って大きな「変化」をもたらしたので、これは①の点から肯定的に受けとめられた。そして、それを完成させたのは、運慶という天才的な「作家」であり、彼の「独創的」な創造によって高みに導かれた。これは、②③の価値観を反映している。

三についても、鎌倉彫刻がそれまでの彫刻史の集大成であったという評価については、その過程を進歩の歩みとみなす点で①の価値観を受けていると思われる。さらにいえば、奈良時代から平安時代後期までの経過を止揚して鎌倉彫刻に至ったとみるならば、弁証法的な理解がなされたとみなすこともできるかもしれない。

以上のように、鎌倉彫刻についての言説の基本的な枠組みは、その原型が明治期半ばに形成され、それは近代的価値観によく適うものであったことが分かる。また、運慶の果たした役割の大きさが強調され、時には彼の作品そのものが日本彫刻史の集大成となり得る）ともされることをみると、鎌倉彫刻は集大成となり得る）ともされることをみると、鎌倉彫刻を考えるにはまず運慶を理解することが前提となり、時には同義とさえ扱われてきた感がある。改めて研究史における運慶の存在の大きさを知ることができる。

日本中世史及び仏教史との関連から

これに加えて、日本中世史や仏教史の動向との関連も見ておきたい。この点も前著で触れたが、日本彫刻史の流れは、近接する他分野と比べると異色である。両分野では、戦後、中世あるいは鎌倉時代についての見方に根本的な転換を迫る議論がなされ、その結果、明治期はもちろん、戦前の見方の基本的な枠組みは維持されてはいない。

中世史では、戦後の中世史研究をリードし、大きな影響を与えたのは、第二次世界大戦中の一九四四年に完成し、四六年に刊行された石母田正氏の『中世的世界の形成』（石母田一九四六）である。そこでは中世を、「農村社会がその古代的構造を克服して武士領主の階級を広汎に成立せしめ、その上に鎌倉幕府の政権が確立された」（三五四頁）とする。彼らは領主（具体的には武士団）に率いられた一般農民層で、武士階級を指導者とする新興勢力が成長した自由な活動の時代として中世が描かれる。そして、同時にここには古代的貴族階級は新興の武士階級に倒されるという構図がある。新興勢力の勝利という見方は、鎌倉時代を明るく、肯定的に見る方向へ導いた。

一九六〇年代から七〇年代にかけて、日本中世についての見方は大きな転換期を迎える。その端緒となったのは、黒田俊雄氏による権門体制論の登場である（黒田一九六三）。この説は、一九六三年二月に岩波講座『日本歴史』中世二の「中世の国家と天皇」に発表されたもので、国家権力を構成する支配階級は、公家（皇室、摂関家をはじめとする諸貴族）、寺家（南都北嶺をはじめとする寺社）、武家（鎌倉時代では幕府）という複数の権門によって構成され、諸権門は競合対立しながらも相互補完的関

係の上に、天皇と朝廷を中心に構成されていた政治形態とみるものである。そして、かつて古代的とされた院・天皇、摂関家らの支配階級は平安後期以降、中世的権門として変貌しており、鎌倉時代においても決して新興武士階級に取って代わられたのではないとされ、武士階級も彼らを倒して君臨したわけではないという、新たな概念が説かれた。権門体制論に対しては、鎌倉幕府の役割をより重く見る公武二重政権論も存在し、様々な議論がなされている。それを逐一紹介することは本書の役割ではないが、少なくとも権門体制論以降の議論では、鎌倉時代を民衆の勝利というニュアンスで見ることはなされず、冷静に鎌倉時代が論じられている。

仏教史研究では、明治四十四年（一九一一）に原勝郎氏が仏教史における鎌倉時代を、革新的な「宗教改革」の時代と評価した（原勝郎一九一一、同一九二九）。それ以降、鎌倉新仏教は中世仏教研究の主役であった。その基本的立場は、新仏教は貴族階級に支持されてきた旧仏教に取って代わり、新仏教のもつ民衆性は、古代社会を打破した新しい社会の成立がもたらしたと認識された。鎌倉時代が新しい民衆的な時代であり、彼らに支持された新仏教の革新性は評価され、また好意的に論じられた感がある。

しかし、仏教史においても新しい見方が提示される。権門体制論を唱えた黒田俊雄氏が一九七五年に『日本中世の国家と宗教』（黒田一九七五）で示した顕密体制論である。黒田氏は、十一世紀、特にその後半以降、中世を通じての日本仏教の状況を、奈良時代以来の南都六宗（顕教）と平安初期から興った天台・真言（密教）の八宗が密接な共存関係にあり、各宗にそれぞれ特色はあったものの、顕

密仏教は一体のものとして捉えることができるという状況にあったとし、顕密八宗が「正統」として国家から公認・保護されている体制を顕密体制と定義した。この体制では、各宗は競合や争論もあったが、相互に了解もあり、王法仏法相依という論理（この思想については、第四章で述べる）のもと、一体となって顕密仏教が思想・イデオロギーの上で国家を支え、それゆえに国家承認のもとで繁栄した。これにより、中世社会に正統・主流として繁栄したのは顕密仏教であることが明らかとなり、主役として扱われてきた鎌倉新仏教の役割は相対化されるに至った。かつて民衆的新興勢力とみなされた鎌倉幕府も、中期以降の臨済禅との関係を除けば、実は幕府開府以来、幕府の関わる法会や寺院住僧にはほとんど顕密僧を用いている。

以上、ごく簡単に中世史及び仏教史研究の変遷を眺めたが、いずれも根本的とも言える、相当大きな視点の変化や基本的構図の転換が行われていることが知られる。日本彫刻史研究が明治以来の基本的枠組みを残していることと比べると、対照的である。また、こうした中世史や仏教史研究の成果が十分に踏まえられていないのではないかという点は、前著でも指摘した。

この温存の構造については、佐藤道信氏は戦前に皇国史観を背景に構築された日本美術史により、国家の歴史作品は「皇国の歴史遺産」とされていたが、戦後、皇国史観という背景が排除されても、国家の歴史遺産としての枠組は残り、これが戦前までに構築された「日本美術史」の史的体系が、基本的に戦後も存続した理由であるとする（佐藤一九九六）。後述（三）のように、国宝指定などの国家行政もそれを支えた。

ともあれ、鎌倉彫刻史の見方は、周辺分野と比べても、際だって古典的な構図が残されているといえる。

（三）「天才運慶」論を吟味する

英雄的運慶論、「天才運慶」論の形成と継承

ここまで述べたように、運慶は近代以降の鎌倉彫刻研究史の中で、間違いなくその主役であり、彼をもって鎌倉彫刻が代表されてきた。そして、運慶についての評価や人気が継続してきたことが、鎌倉彫刻に対する見方が大きく変化せずに今日に至っている要因の一つかもしれない。

運慶に対する高い評価は、近代以降の研究史においてさえ、長い伝統を持つとも言い得る状況をみせている。それゆえ、鎌倉彫刻を考えようとするならば、運慶について考察することから始めなければならないのは必然であろう。そこで本節では、運慶の名声は中世以来一貫したものなのか、その形成がどのような経過を辿るのかについて眺め、その上で特に近代以降の言説についての問題点を考えてみる。

中世における運慶の評価

ここまで述べたように、運慶への高い評価、天才仏師という位置づけは、直接には明治に始まること、ここでは、そうした運慶に対する名声の確立の過程について中世に遡って振り返ることとする。

この問題に関して根立研介氏は、運慶生前に遡って考察をしている（根立二〇〇一・二〇〇六）。以下、その要点を記すと次のとおりである。

A　生前の運慶は、一定の評価を受けていたのは事実であるが、同時代の院派や円派の仏師に比して隔絶するほど高いわけではなかったとみられる。ただし、晩年の鎌倉幕府関係の造仏は、運慶の名声を後世に伝えるのに一定の役割を果たしたようだ。

B　運慶の名声は没後、次第に高まった。それは、「七条仏師」と呼ばれた運慶の後継者たちが代々継承した東寺大仏師（第一章（四）参照）という職が運慶に始まるという認識と、鎌倉幕府関係の造仏に深く関与してきたという二点、特に前者の要因が大きな意味合いをもっていたことが想定される。

C　鎌倉時代末期から南北朝時代初期頃に制作された鎌倉光触寺（こうそくじ）の「頬焼阿弥陀縁起」（ほおやき）を見ると、運慶の名声は十四世紀前半頃には鎌倉の地で確立したことが窺われる。

D　近世においては、東寺大仏師職に補任された七条仏師たちが伝承者の役割を果たし、彼らの江戸への進出によって関東へも改めて名声が伝えられた。また、七条仏師から独立した弟子たちという自称「七条仏師」が、運慶の権威を借りて自己の系譜を正当化したことも新たな動きであった。

E　近代以降に運慶の名声を新たに喧伝する役割を担ったのは、この時期に成立した近代的な「日本美術史」である。

生前の運慶について（A）は、筆者も同じ考えであり、彼の事績を社会全体の中に置いて眺めれば自然に導かれると考える。この点は以前に述べたことがあるし（塩澤二〇一六）、本書でも後述する。Bの中世において七条仏師たちが、東寺という都きっての由緒ある官寺の大仏師職を巡って、運慶の名声を広めることに大いに寄与したことについても根立氏の論のとおりかと思われる。

B後段の、運慶が鎌倉幕府関係の造仏を行ったことがどの程度運慶の名声確立に関係したかについては、少し難しい。Cの鎌倉光触寺の「頰焼阿弥陀縁起」もこれに関係するので、まずこの絵巻から考えてみよう。同絵巻では、建保三年（一二一五）に実朝の招きで鎌倉にやってきた運慶（絵巻では「雲慶」と書かれる）が、町の局という女性の求めで阿弥陀仏を造立する。絵巻中、運慶は二度描かれる。ただし、物語は運慶による仏の造立よりも、その後、信心深い下男が顔に焼印を押された際にこの阿弥陀像が身代わりになったという部分に焦点がある。絵巻に描かれる阿弥陀像は、鎌倉光触寺に本尊として現存する像とみられているが、もちろん運慶作とは考えられていない。絵巻の制作は鎌倉時代末とみるむきもあるが、奥書の文和四年（一三五五）とする方がよいとも思える。つまり、運慶没後一世紀余りの時期の鎌倉で、仏像の作者に運慶が仮託された絵巻が制作されたことになる。絵巻は建保三年の実朝の招きを記しており、晩年の鎌倉幕府関係の事績がなかったら、あるいはそうした

仕事が評価されていなかったら、この絵巻に運慶が登場することはなかったかもしれない。根立氏の主張は大筋では成り立つ。

「頬焼阿弥陀縁起」については、かつて三山進氏が『鎌倉と運慶』の「運慶伝説の誕生」という章の中で、彼の名声の伝説化の例として取り上げている（三山一九七六）。ただし、三山氏は南北朝から室町時代の仏像銘文等を検討した結果、「南北朝・室町両時代の鎌倉の地での造仏界と、運慶や慶派との結びつきはきわめてうすかった、といわざるをえない」（一一五頁）と結論づけている。この結果は、現状においてもほぼ変わらないであろう。また、杉崎貴英氏はこの絵巻について、近い過去に実在した仏師が伝承作者として縁起に登場し、その作品の生々しい霊験が物語られている点で、ひろく中世に生み出された霊験仏縁起のなかでも特筆すべき事例と言えるのではないかとしている（杉崎二〇一六）。つまり、「頬焼阿弥陀縁起」は例外的な事例とみるべきだろう。両氏の検討からすれば、頬焼阿弥陀縁起絵巻が中世の状況を代表しているとは言えず、その存在をもって中世の鎌倉で運慶の名声が大きく広がっていたとまではいえないのだろう。

近世については（D）、これも根立氏の分析は的を射ているとみられる。そして、鎌倉の状況については、やはり三山氏が近世において作者が運慶に仮託された多くの例を示し、運慶伝説の広がりを具体的に述べている。運慶の名声が大いに高まったのは、中世よりもむしろ近世であったと考えた方がよさそうである。

そして、近代以降の状況（E）については、本書でも前節で確認したとおりである。近代以降の学

術的論考以外に、根立氏は近世から近代への継承作者名の存在を指摘する。それによれば、国宝資格が付与された物件を告示する官報には伝承作者名がしばしば付せられ、実在した仏師に限ると、運慶が圧倒的に多く、十七件に「伝運慶作」が付加されたが、その中に運慶作品として現在積極的に評価されるような作品が一点も含まれておらず、おそらく江戸時代の伝承がかなり持ち込まれたと指摘する。これも傾聴すべき見解である。この点を根立氏は運慶の名声がさらに国家によって権威付けられたと指摘している。

以上のとおり、運慶の名声は生前には同時代の他の仏師に比して隔絶するほど高いわけではなく、中世においてもその伝説化は後の時代ほどではなかった。むしろ、伝説的な名声は近世から始まり、それは近代において継承、ないし国家行政や学問の手によって高められて今に至っていると考えられる。

現在、運慶が天才を冠して呼ばれ、あるいは書かれることは決まり文句のように広く行われているが、そうした呼び方は戦後の一九五〇年代頃から増え（例えば田澤一九五三）、六〇年代・七〇年代には定型化するように思われる。これは二十一世紀も同様で、むしろ輪をかけているかにみえる。根立氏は『運慶』の末尾で運慶研究の現状について、「そこには、言説者の思いに似たものも散りばめられ、運慶を讃える。（中略）現在も、過去と同じように、新たな伝説を創出し運慶の名声を喧伝している時代なのかもしれない」としたが（根立二〇〇九）、この言葉には同感である。これまでの運慶研究には、見直すべき内容や冷静とはいえないものも含まれているように思われる。

運慶論とその問題点

これまで述べてきたように、運慶を巡る言説の大半には彼の栄光に満ちた生涯と天才と称賛される技量が書かれてきた。しかし、冷静に見直してみたとき、それらに誇張や誤解がまったくないわけではなさそうである。筆者はこうした観点から、もう一度総合的に考えてみる必要があると考えている。そして運慶が偉大な仏師であることは確かであるだけに、この作業は必然的に鎌倉時代の彫刻史の主要な側面を振り返り、その中に運慶を置き直すことを意味する。

例えば、近代以降の運慶称賛の背景には、近代的価値観を受けた作家としての個人の重視という観点が及んでいるように思われ、他の事例とは異なる扱いがなされていたり、曖昧に残されていたりする部分もある。これは、仏像制作における仏師、それも棟梁たる仏師とはいかなる仕事を果たすのか、あるいは工房制作と作者認定という問題はどのように考えるべきなのか、こうした原点からも考える必要もあろう。実は、運慶に関してはこれらを考えるための事例が揃っている。それは第三章で考えたい。

また、前項でも触れたが、運慶は鎌倉時代社会の中でどのような位置にある仏師だったのか。運慶が同時代の他の仏師に比べて隔絶するほど評価されたわけではなかったろうと述べたが、運慶は他派の仏師にはない独自のプロフィールをもっており、それは十分に評価されるべきことと思われる。こうしたことを理解するためには、鎌倉時代における造像の構造を概観する必要がある。この面からは

第四章で考えたい。

そして、近代以降、鎌倉彫刻の表現上の特質として挙げられてきたことのうち、最も代表的な特徴は「写実」であろうが、これもやはり運慶をその完成者として理解されてきた。では、その「写実」とは、一体どのようなものなのか。これと関連して、近年盛んに説かれている仏像における「生身性（しょうじんせい）」という問題があるが、これを含めて第五章で述べたい。

さらに、運慶を巡る言説の中には、彼の事績に関するいくつかの点において、問題点も存在するように思われる。こうした個々の問題を第六章で扱うこととする。

（四）快慶

快慶の事績と人脈

本書で中心に据えた運慶と並んで、快慶の名も広く人口に膾炙しているし、序章で述べたようにしばしば全集のタイトルにも運慶と快慶が並んで付けられ、これまでに重厚な研究蓄積もある。本書のテーマ設定では快慶について触れるところが少ないが、鎌倉時代の重要な仏師であるので、わずかではあるが、ここでまとめておく。

快慶の生年は不明であるが、確認できる最初の事績は運慶が発願して寿永二年（一一八三）に完成した法華経（通称『運慶願経』）に結縁者としてその名が記されることである。ここには、運慶の父康慶の名はないが、康慶一門とみられる実慶、宗慶、源慶、静慶などの名があり、一般に快慶も康慶一門であることを示す証左の一つとして理解されている。

造像事績としては、文献も含めて、文治五年（一一八九）作のボストン美術館弥勒菩薩立像（興福寺旧蔵）が最も早く、現存の最晩年の作例は承久三年（一二二一）作の奈良・光林寺阿弥陀如来立像と和歌山・光台院阿弥陀三尊像、文献上では貞応二年（一二二三）の醍醐寺閻魔堂の造像が最後である。没年も不明であるが、京都・極楽寺阿弥陀如来立像の納入品により、嘉禄三年（一二二七）にはすでに没していたことが判明している。この間、現存作例は四十を超える。

快慶は、一般に康慶の弟子と考えられ、慶派の有力仏師とみなされているが、独自の行動半径によって活動していることも知られる。快慶の人脈でまず挙げるべきは、後述のとおり、近年注目される後白河院との関係や東大寺復興の勧進上人を務めた俊乗房重源であるが、このほかにも見逃せない人脈がいくつか知られる。

その一つは、後白河院の近臣として活躍した藤原通憲（信西）の子息や孫たちとの関わりである。後白河院追善の像として建久三年（一一九二）に造られた醍醐寺三宝院弥勒菩薩坐像は、通憲の子で後に東大寺別当となる勝賢の発願で、大阪・八葉蓮華寺阿弥陀如来立像と建仁三年（一二〇三）作奈良・安倍文殊院文殊菩薩坐像は通憲の孫の東大寺僧恵敏の発願で、また、この両像の納入品に名を残

す東大寺僧明遍は恵敏の叔父だが、彼が後に高野山蓮華三昧院を建立した際に本尊とした阿弥陀如来立像も含めてすべて快慶作である。

さらに、興福寺で重要な働きをした貞慶も通憲の孫であるが、貞慶による快慶の造像も二つが知られている。通憲の子息たちは東大寺や興福寺で活躍した人物が多いので、南都での仕事が多い快慶とは縁を結ぶ機会も少なくないかもしれないが、それでも通憲関係者による造像は目立つ。次に述べるように、快慶は後白河院とも関係浅からぬものがあるようで、それだけに通憲との関係にも一段と注意が必要である。

後白河院と後鳥羽院

快慶について考える上で重要な人脈は、後白河院との関係である。建久二年（一一九一）八月に後白河院が京都・清涼寺で行われた法華八講に参籠し、その折に清涼寺本尊釈迦如来立像の模刻と十大弟子像造立を発願し、閏一二月の法皇三七日逆修（生きているうちに自分の死後の冥福を祈って行う仏事）において供養された像の作者「人間巧匠」が快慶である可能性が説かれている（奥二〇〇九・二〇一九）。そして、院没後の追善像として建久三年作の醍醐寺三宝院弥勒菩薩坐像を造像した。

快慶の肩書きとして長く用いられる「巧匠」がこの像を初例とするのは、右の清涼寺における造像と関係しているとの考え方である。この推定が正しければ、快慶の人物像を考える上で非常に重要である。とりわけ、前者の事績は後白河院の発願という格の高い造像を単独で行ったらしいので、僧綱

位の高い仏師たちを抑えて、この時点で無位の快慶が選ばれたことになり、その理由が分かれば快慶という仏師を理解する上で欠かせない情報となろう。現時点では解明ができないが、何か特別の事情がありそうである。

快慶は後鳥羽院政期にもかなりの存在感を発揮している。まず、院本人との関係では、建保三年（一二一五）の後鳥羽院逆修の五七日法要の本尊弥勒菩薩立像を制作した。この時の逆修本尊は、初七日本尊を院派の法印院実、二七日及び三七日本尊は法印湛慶、四七日は法印院賢が造っていることが分かっているが（「後鳥羽上皇逆修僧名等目録」）、快慶はこのとき法眼であり、なぜか運慶はこの造像に参加していないだけに、ここに快慶が参加しているのは際立つ。院本人ではないが、承久三年（一二二一）に後鳥羽院第二皇子道助法親王が高野山に籠もった折に創建した光台院の本尊阿弥陀三尊像や、貞応二年（一二二三）に後白河院第六皇女の宣陽門院が発願した醍醐寺焔魔堂の造像を湛慶とともに行い、晩年においても院に関わる造像を行った。さらに、建保六年（一二一八）には、清涼寺本尊釈迦如来立像の修理を手がけたが、これは右に記した建久二年における後白河院発願の模像制作と関わりがあるのかもしれない。

以上に加え、近年、東大寺僧形八幡神坐像についての新しい見方が提示された。山口隆介氏はこの像の像内銘記は、「今上」（土御門天皇）、「大上天皇」（後鳥羽上皇）をはじめ、「過去後白河院」、女院、法親王など、「天皇をはじめとした皇族が過去者をふくめてこれほどまでに名を連ねる銘記は、他に例を見ない」とし、「この銘記を素直に解せば造像の主体はやはり朝廷にあったと考えるべきだ

ろう」とする（山口二〇一七）。これに従えば、快慶の朝廷関係の造像にさらに一例を加えることとなる。

院との直接の関係ではないが、朝廷も関与する造像としては、承久元年（一二一九）一二月に修造供養が行われた東大寺西大門に付属する勅額に取り付けられた八天王像は快慶の制作とみられる（奥二〇〇二・二〇〇三）。西大門は、奈良時代には内裏に直通するがゆえに正門扱いされていた門で、その勅額に付けられる像を造ることは決して些末な仕事ではない。また、天台座主を四度も務め、後鳥羽院とも密接な関係がある慈円が造営を手がけた青蓮院熾盛光堂（しょうれんいんしじょうこうどう）の曼荼羅諸尊を建保四年（一二一六）に、次いで同堂で行う熾盛光法の曼荼羅諸尊を建保四年（一二一六）に造っている。この法は一切の災害・厄難を除き、国家安泰を祈る重要な国家的修法で、格の高い仕事である。

このように、快慶は院や朝廷の関係及びその周辺の造像を多く行っており、その存在感は運慶に勝るとさえ言える。一方で、幕府との直接の関係は薄く、運慶との違いが顕著である。

重源と東大寺復興

快慶は東大寺復興に関わる造像に大きな活躍をしたことが分かっているが、快慶と東大寺にまつわる重要な人物として、かねてより重源が挙げられてきた。重源は治承四年（一一八〇）の暮れに焼失した東大寺の復興に際して、翌年からその勧進上人を務めたことでよく知られる。その重源と快慶の関係で重要な点は、快慶が重源を師とする信仰集団に属していたことである。重源は初め醍醐寺にお

66

いて真言密教を修める傍ら、阿弥陀仏に帰依する強い浄土信仰を持ち、念仏結社をつくって自ら「南無阿弥陀仏」を名乗り、その構成員には阿弥陀仏号を授けていた。彼の作善（ぜん）を記録した『南無阿弥陀仏作善集』には、建仁三年（一二〇三）は阿弥陀仏号を授け始めて二十年になると記されているので、寿永二年（一一八三）頃から行われたと考えられる。その一員としての快慶は「安阿弥陀仏」を称し、造像銘記にも署名していたことは広く知られる。快慶がいつから結社に属したかは明らかでないが、建久三年（一一九二）の醍醐寺三宝院弥勒菩薩坐像の銘記が初見であるので、遅くともその時期に遡ることは確実である。

そして、それ以降の建久年間の半ばからの時期は、中門二天像、大仏殿内の脇侍・四天王像、南大門金剛力士像といった破格の巨像造像が次々と行われた時期であることも留意すべきで、そうした造像に快慶が活躍した背景をここに求めることができる。加えて、重源の投財により行われた俊乗堂阿弥陀如来立像や、僧形八幡神坐像、重源追善かとも推測される公慶堂地蔵菩薩立像など、快慶には東大寺における単独造像が複数知られ、この点は運慶と異なる。こうした東大寺との関係の深さも重源を介してのことであったとも考えられる。

快慶と重源の関係において行われた東大寺復興造像は、東大寺内に留まっていない。重源が東大寺復興を進めるために各地に築いた拠点（別所）での造像も含まれ、その中にはいくつもの重要な作品が含まれる。伊賀別所（三重県）の新大仏寺には本尊丈六阿弥陀三尊像（現本尊像は頭部のみ当初部が残る）、播磨別所（兵庫県）の浄土寺には建久六年（一一九五）作浄土堂本尊丈六阿弥陀三尊像（水野

敬三郎・副島弘道一九八九、水野敬三郎一九九六)、裸形阿弥陀如来立像、来迎会に用いる菩薩面(二十五面)が残る。東大寺復興との関わりは薄いが、重源の念仏結社が始まった高野新別所(専修往生院)の旧蔵とみられる作として、高野山金剛峯寺の四天王立像や執金剛神・深沙大将像がある。

このように、快慶にとって重源は信仰と造像の両面にとって重要な位置を占めたことが分かる。

快慶の表現

鎌倉彫刻においては常に運慶と並び称されてきた快慶であるが、彼の作品の表現特質は運慶とは相当に異なる。

端正に整った面部にやや冷たい表情を浮かべる理知的な顔立ちは快慶の特徴の一つで、量感の強調はほどほどに控え、着衣の衣文は配置やにぎやかさなどがよく整理され、総じてバランスを重視し、計算された造形表現が窺える。たくましい量感や強い生命感、躍動的な動き等を持ち味とする運慶作例とはずいぶん印象が異なる。

快慶の表現特色の一つに宋風の導入がある。快慶と宋風の関連にはやはり重源の存在がある。右記の兵庫・浄土寺像はくせの強い顔立ち、通例と逆の手の配置、長く伸ばした爪、両脇侍像の特殊な形などの特徴は、重源の作善を記した『南無阿弥陀仏作善集』には宋の仏画を手本としたとあるとおり、宋代絵画を参考としたとみられ、宋代彫刻の影響もあるとする見方もある(奥二〇一〇)。また、膠で溶いた金粉を塗る金泥塗りという表面仕上げの方法は、現存作例では快慶作の醍醐寺弥勒菩薩坐

68

像が最も古く、以後快慶が好んで用いた技法であるが、この技法は宋代美術の影響とされている。これらのことから、快慶は宋風と絡めて論じられることが多いが、浄土寺像は重源の依頼によって手本を元に造った像であるし、次に述べるように、必ずしも宋風を基本に据えた像とも言えない。

快慶の作例で最も多く残っているのは、三尺阿弥陀と通称される、像高七五〜九〇センチメートルほどの阿弥陀如来立像である。自ら「安阿弥陀仏」と名乗った快慶が得意としていたらしい。その形式は彼の法号にちなんで「安阿弥様」と呼ばれている（山本一九八六・二〇一七a）。安阿弥様の阿弥陀如来立像は、平安時代後期に造られた形式を受け継いでいるが、そこに新たな現実感を付加したもので、快慶の活動の進行につれて三つの形式に変遷することが明らかにされている。着衣形式はしだいに複雑化し、処理の仕方にも装飾味を増すところには鎌倉時代らしさが窺えるが、それは総じて控えめであり、こうした特性に関して、「快慶の理想主義はその根本精神に於いて定朝様と隔たること なく、形を変えた定朝様」（金森一九三三）とする見方は戦前から存在したし（金森一九三三）、安阿弥様を提唱した山本勉氏も「快慶は意外に保守的な作家であった」とする（山本二〇一七a）。状況に応じて宋風表現も用いながら、平安後期の伝統をよく受け継ぎ、むしろそれを基調とした感もあるというのが快慶であった。

快慶は何者か

伝統的な快慶の理解は、康慶の有力な弟子で、傍系ではあるが、運慶とともに鎌倉彫刻の新しい表

現を牽引した、鎌倉時代における最も主要な仏師の一人であるというものであろう。しかし、ここまで述べた範囲でも右の枠に収まりきれないことがいくつもあるように思われる。

例えば、快慶は本当に康慶の弟子であるのか。現状でこれを否定する材料はないが、確実に証する史料もなく、史料的には、『運慶願経』に名を残していることを重視すべきかもしれない。ただ、造像事績においては康慶とともに行った仕事は東大寺大仏殿の大仏脇侍像・四天王像の造立だけで、恐らく中門の二天像造立も康慶工房の仕事として行ったとみられるが、少ない。また、運慶との共作も右の大仏脇侍像・四天王像と南大門金剛力士像だけで、康慶・運慶との造像上の関係は東大寺に限られる。東大寺における快慶は重源との関係で恐らく特殊な位置にあったかもしれないので、快慶と康慶の関係に疑問の余地がないとも言いきれない。

また、後白河院との関係も、僧綱位に叙されていない快慶の立場からすると極めて異例のこととも見える。すでに院の造像に起用されていた康慶がこの道を開いたとの見方もあるが（山本二〇一三）、後白河院没後も院や朝廷との関係が密であったことを考えると、それだけとは思えない。何らかの他の事情があったように思われるが、いまはそれを明らかにできないのである。

近年、快慶を如法の仏像との関係で捉えようとする見方が出されている（奥二〇一七ｂ・二〇一九、山口二〇一七）。如法仏[12]とは、平安末期から鎌倉時代にかけてさかんになったもので、造像に際し、仏師が受戒し、造っているあいだ、密教の神呪等を唱え続け、膠を用いず、素地仕上げとする、というものである。それよりやや早くから流行した如法経（心身を清浄に保ち、膠や動物の毛も用いた筆を使

70

わない等の作法を守って写経する）とも関わっている。醍醐寺三宝院弥勒菩薩坐像は如法に造られたと記録され（『図像集』三）、承久元年（一二一九）の長谷寺本尊十一面観音立像の再興造像も如法に造られたとみられ、『長谷寺再興縁起』には快慶について、その身は浄行であることが記される。これらのことから、快慶は戒律を守り、造像作法に則って行う、敬虔な仏師という評価があり、それが貴顕の造像に結びついたと指摘される。

快慶の出自や独自の人脈・行動、宗教的側面、鎌倉時代社会における評価、あるいは個人の嗜好など、快慶をめぐる研究は新しい段階に入っていると言えよう。

第三章

「運慶作」の実情

──仏像の制作と工房

運慶は仏像を造る人（中世では仏師という）である。これはいまさら言うまでもないことである。

では、「運慶作」とはどんな意味なのか。

作品には必ず作者がいる。そして、一般に作品の作者といえば、絵画ならば筆を執って描く人であり、木彫ならばノミを振るって刻む人をイメージするであろう。運慶もまた、ノミを振るって仏像を刻み、そうして造られた像を「運慶作」と呼ぶ、一見当たり前に見えるが、実はそうとは限らないのである。

では、「運慶作」とされる作品に対して、運慶は何をする人であったのか、これがはっきりしなくては、運慶や運慶作品についても正しく理解できないことになる。

そこで、この章ではまず仏像の作者とはどのような意味なのかを理解するために、仏像の制作過程の実態や、一般に仏像の作者とされる人物は何をした人なのかについて説明し、その上で「運慶作」とされる作品の中から三件を取り上げ、詳しく考えてみたい。

（一）　工房での制作と　「作者」

一木造から寄木造へ

遅くとも七世紀にはじまる日本列島の仏像制作史のうち、その中心を占める木彫の技法は大きく一<ruby>いち<rt></rt></ruby>

木造と寄木造に大別される。一木造は定義から言えば、像の頭・体幹部（頭部及び体部の中心部分）を一つの材で造る技法を言う。言葉のイメージからすると、一木造は像のすべてを一つの材から造り出すことを指すと思われがちであるが、あくまで頭・体幹部を一材から彫り出すことが一木造で、頭・体幹部からはみ出す部分——両手や坐像の脚部、大像の場合には背中に足す背板や体側部なども——に別の材を寄せても、一木造と呼ぶ。これに対し、寄木造は頭・体幹部を、同等の価値を持つ複数の材を計画的・規則的に寄せて構成する技法を言う。具体的には、頭・体幹部を眉間を通る正中線で左右に別の材を寄せるとき、あるいは耳付近に前後に分けるときなどが典型的な例である。寄木造のメリットとしては、まず大きな像を制作する場合でも大きな材木は必要なく、通常の大きさの材を規則的に寄せていけば制作可能で、理論的にはどんな大きな像も造ることができる。また、材の寄せ方を規則的に寄せていけば制作可能で、理論的にはどんな大きな像も造ることができる。また、材の寄せ方を工夫すれば、材木の効率的な使用が可能となる。さらに、最大のメリットとして、もともとばらばらな材を組み立てて仕上げるので、分業がしやすく、作業効率が大きく向上する。大きな像も速やかに、また同じ時間ならばたくさんの像を造ることができる。

十世紀後半の作とみられる京都・六波羅蜜寺薬師如来坐像は、頭・体幹部を正中線で寄せており、この頃には寄木造が始められたと思われる。そして、天喜元年（一〇五三）に定朝が造った京都・平等院阿弥陀如来坐像において典型的な寄木造の形がみられる。平安後期は巨大寺院の建立が相次ぎ、巨大な仏像も多く造立された。あるいは、多数の像を祀る堂宇もしばしば建てられ（例えば千体堂など）、一度に多くの像を造ることも求められた。こうした需要を支えたのが寄木造の技法であった。

工房制作と大仏師の仕事

ところで、仏像の制作は一木造の時代から仏師が一人で造り上げるものではなかったと考えられる。承平五年（九三五）に供養された東大寺講堂の仏像造立は、仏師会理が小仏師五十人余りを率いて行ったことが『東大寺要録』巻四に記されている。そして寄木造の時代になると、その利点を生かして分業が一段と進んだと思われ、時にはより多くの仏師が造像に参加したようである。例えば、定朝が主宰して万寿三年（一〇二六）の中宮威子御産御祈りのための仏像二十七体を造ったとき、定朝の下には「仏師」が二十人、定朝とこの「仏師」一人あたりに五人、計百五人の「小仏師」がいたことを『左経記』（源経頼の日記）によって知ることができる。また、運慶と同時代の記録として、『東大寺続要録』造仏篇によると、建久五年（一一九四）の東大寺盧舎那大仏の光背制作に際し、法印院尊のもとに弟子六人があり、さらに小仏師六十人が従い、総勢で六十七人であったという。

このように、仏像の制作は大仏師と呼ばれる棟梁の下に多くの仏師が集い、細かく班を分けて分業するものであり、工房全体で仕事に取り組む、相当にシステム化された現場であったことが窺える。仏師では、仏像制作において大仏師たる工房の棟梁の役割はどのようなものだったのだろうか。仏師である以上、自らノミを振るって木を刻み、像を造る、そして恐らくは一体ならば一番中心的な部分を、複数体ならば最も中心的な像を担当したであろう。

しかし、大仏師の仕事にはこれと同じくらい重要な任務があったと推定できる。一つは工房の統括

である。大きい像を制作するときや多数の像を注文されたとき、寄木造の利点を発揮して分業を進め

るはずである。同時進行でいくつもの班が作業を行う。工房の規模が大きいほど分業の班も多くな

る。すると、大仏師は自らノミを振るいながら、全体の統括を行うことが重要な任務になるはずであ

る。例えば、仕事の振り分けを決めなくてはならないし、各班の進行を管理したり、弟子たちに任せ

る部分の出来をチェックしたりなど、統括に関する仕事は工房が大きければ大きいほど重要になるは

ずである。

　いま一つは、工房の経営とでもいうべき事柄である。例えば、注文を受けるに際し、必要な材料と

その数量を挙げ、作業時間を計算し、必要な人員を算出し、対価を決めて要求する。右記した定朝に

よる万寿三年の中宮威子御産御祈りのための仏像二十七体制作においては、やはり『左経記』に材料

の注文や定朝及び仏師・小仏師の禄について記録されている。材料では、同記万寿三年八月八日条に

は、御仏二十七体の「支度」として米千石、材木（断面の一辺が約二七センチメートルの材木十三枝ほ

か）、砂金百六十余両、銭百三十匹余りが定朝による申請として書かれ、十月十日には仏師に対する

禄の詳細が書かれている。支度は定朝から申請されたと書かれているので、禄も予め相談されていた

ものであろう。これだけ細かい内容が記録されているのは、定朝から正式な注文書ないし見積書のよ

うなものが出され、源経頼はそれを見て日記に書き込んだと考えられる。

　そして、仏師から出された注文文書の現物も残っている。水野敬三郎氏が注目した『平安遺文』巻六

所収の「丈六仏造営文書」は、『兵範記』仁平二年（一一五二）正月巻の裏文書で、その文書も仁平

元年に近い頃の文書と推定されている（水野一九五九・一九九六）。内容は法眼康助が用材の注文について記した文書で、この康助は第一章に述べた定朝系統三派のうちの奈良仏師の棟梁である。

より詳細な注文書は、『平安遺文』古文書編一〇所収の「丈六金色阿弥陀仏像支度注文案」（補八一）である。これは久寿二年（一一五五）に能登講師慶與という仏師が作成した注文書である。慶與は三派の仏師ではないと思われるが、当時の大仏師による制作に先立つ注文の様子を伝えてくれる。ここには本体、光背、台座のそれぞれに材料とその代金、仏師の給与などが細かく記載されている。現代でいう見積書であるが、これを作成して注文主に示し、その上で仕事を行うわけである。まさに工房経営の根幹部分である。この部分ができなければ工房は成り立たない。棟梁たる能力の中でも非常に重要なものであろう。

以上を総合すると、工房の棟梁たる仏師の仕事は、単に仏像を造ることではなく、工房の統括や経営に類することのウェートがかなり高いように思われる。

仏像の作者とは

一部にある仏像造りのイメージは、孤高の仏師が材木に向き合って一人黙々とノミを振るうというようなものだが、ここまでで明らかなように、仏像は仏師が一人で造るものではない。工房制作が一般的である。大規模な造像では、むしろ弟子たちに任せる部分の方が多かったであろうし、一度に多数を造る場合は弟子たちだけで受け持つ像も少なくなかったはずである。

では、工房制作による像の作者とは、どのように考えればよいのだろうか。例えば、弟子が任され
て完成した像の作者はどうするのか。棟梁を作者なのか、担当した弟子を作者とするべきなのか。

結論としては、棟梁を作者として扱う、とする他はない。一体を弟子たちと協力して造った場合
も、弟子にすべてを委ねて出来上がった像も、棟梁を作者とするというのが原則である。その理由と
して、一つには、多くの場合、分業の実態は工房内部の事情なので、実際のことは知りようがない。
棟梁はどこまで行ったのか、どの弟子がどこまで関わったか、こうしたことは大半のケースにおいて
まったく分からない。しかし、棟梁が責任を持ったことは確かなのだから、たとえ棟梁がまったく触
れてもいない像であっても、棟梁が認めた出来上がりであると考えれば、これも棟梁の作とみなすわ
けである。

別の観点として、社会的視点から見ると、注文主は棟梁に仕事を依頼し、彼から像を受け取る。制
作の過程で棟梁がどのくらい受け持ったのか、誰がどのように関わったか、こうしたことはすべて
工房内部の問題であって、外から、つまり社会からは見えない。社会的には、像が工房の外へ出たと
き、それは棟梁の作としか認識されない。造仏は社会的活動であるから、この視点で判断するという
ことは大変重要であると考えられる。

しかし、時にはこの原則を貫くことに疑問が湧くかもしれない。前項で挙げた定朝工房による中宮
威子御産御祈りのように、定朝以外に関わった具体的人名が判明しないときは、すべて定朝作とする
というルールは受け容れやすいが、工房内の担当者名が多少とも判明する場合、その担当者の名前は

79

無視してよいものか、多少の迷いが出るものだろう。とりわけ、その担当者が有名な仏師であったならばなおさらだろう。しかし、すべての作品を同じ原則で貫かないとなれば、極めて恣意的な扱いとなってしまい、それでは学問としての、言い換えると人文科学としての前提が崩れてしまう。科学という立場は貫かれなければならない。

とはいえ、現実にはこの作者認定にはいろいろ混乱も生じている。特に運慶のように名の知れた仏師であった場合、いくつかの揺らぎないし問題点もある。以下、運慶の関わる事例を挙げて、仏像における作者の問題をさらに考えてみる。

（二）奈良・円成寺大日如来坐像から読み取ること

難しい銘文

第二章で見たとおり、本像は台座の銘記から、いま判明する運慶の最も早い作として扱われてきた。とはいえ、この銘文は検討すべき点も少なくない。まずは、その銘文を示す（旧字・異体字は新字に直した）。

運慶承　安元元年十一月廿四日始之

　給料物上品八丈絹肆拾参疋也

　已上御身料也

　奉渡安元弐年丙申十月十九日

　　　　大仏師康慶

　　　　実弟子運慶

　　　　　　　　（花押）

　この銘文は右側三行と左側四行に分かれ、右側の内容は安元元年（一一七五）十一月一十四日に作業を始めたことと、運慶が「御身料」として給料物を「承」け取った内容が書かれる。左側は、安元二年十月十九日に像を渡したことと、制作者としての仏師名が書かれる。五、六行目の下には台座心棒を通す穴があり、その二行は本来つなげて書くべきところを改行されたのか、それとも穴とは関わりなく改行されたものなのか、解釈を難しくしている。もし、前者ならば五行目は運慶にかかる言葉と読めるし、後者ならば「大仏師康慶」と「実弟子運慶」の二名連記となる。しかし、右側部分には対価を受け取ったのが運慶であると書かれているので、いずれであってもこの像は運慶の手になるのである、というのがこれまで多く行われてきた解釈であろう。

「大仏師」の意味は

しかし、わずか七行の銘文であるが、解釈上なかなか難しい部分も存在する。まずは、やはり五、六行目である。最後の花押が運慶自筆の文書（『近江国香庄文書』）のうちの二通の「法眼運慶裏書文書」の花押と比較して本人のものとみられることや（荻野一九六〇・一九九五）、二名連記である可能性もないとは言えないが、そうすると「実弟子」から始まるのはやや不自然であることなどから考えて、この二行は本来一行に繋げて書かれるものだった可能性の方が高い。つまり、「大仏師康慶実弟子」が運慶に掛かる読み方である。その場合でも「大仏師」は誰に掛かるのか、どんな意味で用いられているのか、という問題は残る。運慶に掛かると読めなくもないが、運慶が大仏師ならばその二語は繋げることが普通であろう。やはり大仏師は康慶に掛かるとみるのが穏当と思われる。

では、ここで大仏師康慶はいかなる意味で用いられているのか。一番素直に読めば、この仕事の大仏師であるという意味ではなかろうか。いまひとつの読み方は、単に棟梁という意味で用いられたと解釈することである。前者であれば、この像は康慶に注文がなされたが、工房の担当者として運慶が当たったという意味になり、後者であるとしても康慶から独立している状態とは考えにくい。いずれにしても、この銘文からは、康慶工房から独立して棟梁となっている運慶の姿は読みにくい。

「御身料」「運慶承」の示すこと

右側では、「御身料」について考えたい。この語の意味することについては、よく吟味する論考は

82

少なく、問題にされることもあまりなかったが、これが像本体だけの対価を示す言葉であると解する論は戦前から存在し（丸尾一九四〇）、その後も散見する。先に述べた久寿二年（一一五五）の「丈六金色阿弥陀仏像支度注文案」には、「御身御衣木料」という似た意味の言葉が書かれる。恐らく、この「御身料」は本体分の対価という意味でよいと思われる。

すると、ここには光背や台座の対価は含まれておらず、それらは別に存在したと理解できる。前節の「丈六金色阿弥陀仏像支度注文案」にも、「光料」（光背の料）と「座料」（台座の料）が別に書かれている。このことの意味は重要である。運慶が光背や台座をも担当したならば、それも書くはずである。運慶が光背や台座には別に対価を受け取った仏師がいることを示す。これは工房制作において運慶が最も主たる担当者ではあるものの、あくまで担当者の一人として関わったことを示すのではなかろうか。

そして、これまであまり注目されていない論点であるが、「運慶承」と書くというのは、いかなる状況においてだったのだろうか。

素朴な疑問として、もし運慶が大仏師ならば対価を受け取るのは当たり前なのだから、自分でわざわざ「運慶承」などと書くであろうか。また、大仏師であった場合、光背や台座の料はなぜ書かないのか。これらの疑問が残る。一方、康慶工房における担当者としての参加ならば、この文面は自然に理解できるのである。決定的とはいえない事柄であるが、運慶が康慶工房の担当者として制作したことを示す要素の一つではなかろうか。

造像期間

次に、安元元年（一一七五）十一月二十四日の造り始めから相手に渡す安元二年十月十九日までが約十一ヵ月であることについて考えてみる。本像のような人と同じくらいの大きさ（本像の像高は約九八センチメートル）の像は通常三ヵ月ほどで造ることができるので、十一ヵ月は通例より相当に期間が長い。これについて、これまでは若き運慶が入念に、あるいは次項で説明するような修正を加えるなど、試行錯誤しながら造った結果として理解されることが多い。

しかし、銘文に記されているのは造り始めと納入の日時であって、造り終わりが書かれているわけではない。実際に仏像の銘文には、造り始めと造り終わりの双方が書かれていることもあるが、本像はそれとは異なる。相手に渡す日時は必ずしも出来上がり直後とは限らない。受け取り側の都合などから（例えば安置する建物が出来上がらないなど）、像の完成と納入に時間差がある場合もある。本像の事情はよく分からないが、十一ヵ月はいかにも長く、これを入念さないし試行錯誤の造像期間とは限定できないのではないか。この期間を運慶の入念さないし試行錯誤の結果とだけみるのは、誤解や恣意的な運慶像の反映につながる怖れもある。

構造上の新事実

ところで、近年本像の構造及び造像過程に関して重要なことが明らかになった。藤曲隆哉氏は、3

D計測データを用いた検証から、次のように指摘した（藤曲二〇一六）。

①近年康慶工房の作品との指摘がなされている浄瑠璃寺大日如来坐像（佐々木二〇〇八）を、円成寺像と同様の膝張り（脚部の巾）へ拡大し、ほぼ同寸法とした正中断面図は、約四度後傾させることで円成寺像の正中断面図とほとんど重なることが分かった。

②治承元年（一一七七）康慶作の瑞林寺地蔵菩薩坐像も円成寺像と傾きを同一とすることで正中断面が重なり、正面図も傾きを同一にしたとき円成寺像、瑞林寺像、浄瑠璃寺像のシルエットや各パーツの配置関係がほとんど重なることが分かった。

③以上から、円成寺像、瑞林寺像、浄瑠璃寺像は同様の図面を基に制作されている。

④円成寺像は造像の過程で体幹部の像底面を切り取り、約四度後傾させて制作され、そうした過程において上半身を再構成した。

ここからどのようなことを読み取れるだろうか。まず、①②③から三軀が同様の図面を基に制作されていると推定できる以上、素直にみればこれら三軀は康慶とその工房で制作されたと理解するべきである。つまり、円成寺像は運慶の単独制作ではなく、康慶工房の制作であり、運慶はその本体担当者と理解した方がよいということになる。これは、前項までの考察と同じである。

そして、④から指摘できることに、担当者として自らの裁量で角度を調整して姿勢を変え、造形上の新たな試みを行った運慶の姿があるが、これも工房内での制作ならば康慶の指導ないし承認のもと

に行われた可能性も含んで理解しなくてはなるまい。

玉眼の使用

玉眼（ぎょくがん）とは、内刳（うちぐ）りを施して空洞となった頭部の内側から、眼の部分を剥り抜いて、裏から水晶の板を当てて、その裏に瞳などをかいた紙を固定して、実際の人間の眼のような構造をもたせた技法をいう。水晶がきらきらと輝き、実在感が飛躍的に増す効果を生む。玉眼は十二世紀の中葉から登場したと考えられ、年代の分かっている像では仁平元年（一一五一）に奈良仏師が造ったと推定されている奈良・長岳寺阿弥陀三尊像が最も早い。

運慶の玉眼使用については、かねてより彼は如来や菩薩に用いることには慎重だったとする見方がある。その例外として、本像や六波羅蜜寺地蔵菩薩坐像がある。六波羅蜜寺像の制作年代は明らかでないが、最近は文治二年（一一八六）作の静岡・願成就院諸像に近づけて考える見方が強い。一方、康慶作品には玉眼に関して特段の使い分けはみられない。もし、運慶が玉眼使用について選択的な態度を取っていたならば、本像のような例外が初期の作品にみられるということは、康慶工房所属の時期ゆえのこととみることもできるかもしれない。

円成寺像の作者は

ここまで銘文や構造について検討したところでは、円成寺像は運慶の単独制作である可能性は低

く、康慶工房における本体担当者として制作した蓋然性が高いと推定できる。このことは前節で述べた、仏像の作者についての考え方を踏まえると、本像の作者は康慶と理解するべきであることを意味する。

　念のため断っておくが、これは運慶自身が実際に大日如来像を制作したことを否定していない。筆者も運慶の手によって造られたと考えている。それでも、この像の「作者」としては、康慶と認定するべきであると述べているのである。これは以前にも書いたことであるが（塩澤二〇一四、山本勉氏は拙稿を受けて、「大仏師康慶」とある以上この像を運慶個人の作と称することに懐疑的な意見もあるのだが、康慶と運慶の作域の違いに鑑みれば、本像を運慶個人の作とみないわけにはゆかない」と述べた（山本二〇一七ｂ）。山本氏のニュアンスはやや分かりにくいが、実際に造った人という意味でならば筆者も同じ考えであり、工房の外から見た場合の、社会的視点から「作者」を認定するという意味ならば筆者とは異なる。

　ここでは、仏像の作者認定の一般的なルール、すなわち社会からみてどう認識されたかという視点に基づけば、本像の作者は「康慶作」となる可能性が高い、と考えておきたい。

87

（三）　運慶工房作の興福寺北円堂諸像

文献と銘記

北円堂像は、運慶工房の作品群であることが確認できるという点で、円成寺像と対極の位置にある。北円堂像は、次の二つの点で大変稀な作品である。一つは、北円堂像は性格の異なる二つの同時代史料によって事情を知ることができるという点である。

まず文献史料としては、その当時の藤原氏一族を率いる立場であった（氏長者）近衛家実の日記『猪隈関白記』があり、これは発注側の、いわば公式な記録である。その承元二年（一二〇八）十二月十七日条には、この日、興福寺北円堂の御仏九軀の御衣木加持が行われ、仏師では唯一運慶が参列したことが書かれており、北円堂の造仏が運慶によって主宰されていることが分かる。また、その日の記事には家実から仏師用として絹の浄衣十一領（合計十一領）が下されたことが書かれ、その内訳は中尊像担当仏師三人分と他の八軀担当の各一人分（合計十一領）であることも記される。

一方、弥勒像台座反花内部には仏師側による墨書銘があり、弥勒像以下九軀について一軀ごとに「頭仏師」ないし「上座仏師」として仏師名が記されている。墨書銘は一部判読困難な部分もあるが、それらの仏師は、『運慶願経』にも名があった源慶、静慶や、湛慶以下の運慶の子息たちとみられる。『猪隈関白記』によって各像に担当者がいたことが分かるが、それを具体的に知ることができる。このように、北円堂像には発注側の文献と仏師側の銘記という、性格の違う二種類の同時代史料が存在

する。こうしたケースは珍しく、特に本節の考察には重要な意味をもつ。

いま一つは、弥勒像台座内銘記は工房内の内部事情ともいうべき性格の史料であり、通常は明らかにできない群像制作における各像の担当者が記され、いわば工房制作の実態が伝えられているという点である。

銘記に名前のない運慶

この銘記で注目すべきは、『猪隈関白記』にただ一人記される運慶の名が書かれていないことである。『猪隈関白記』には、九軀の制作に対して仏師に下された浄衣十一領は、中尊分三人とされるが、銘記には中尊弥勒像の担当に源慶と静慶の二名が書かれている。この二人に運慶が加われば数の上では辻褄が合い、一般にそのように理解されている。では、なぜ運慶の名は記されていないのか。それは端的に言えば、銘記の仏師名は純粋に各像の担当者を示しているが、一方で運慶は棟梁であって、担当者ではないからこの一覧には運慶の名は記されないからだと考えられる。この銘記からは逆説的に北円堂像における運慶の棟梁としての立場が窺えるとも言えよう。

以上のことによって、北円堂像は各像に担当者が存在したものの、すべては運慶の統括によって造られたことが明らかである。それゆえに、このとき北円堂像として造られた各像は、みな『運慶作』とされるのである。銘記によって源慶と静慶が担当したことが判明する弥勒仏坐像も、恐らく運慶五男運賃と同六男運助による無著・世親立像も、すべて運慶作として世に語られている。これは、第一

節に述べた工房制作における作者認定の原則に忠実に基づいているわけであるから、筆者としても何も異論はない。とはいえ、具体的に担当者の名前まで分かってしまうと、その人たちの名前を完全に無視してよいものか、各担当者の技量なり、個性はまったく出ないものだろうかなど、多少はもやもやするものの、これが仏像の作者というものである。

（四）東大寺南大門金剛力士像が明かす四人の仏師名

運慶・快慶・定覚・湛慶

両像は建仁三年（一二〇三）七月二十四日から造り始め、十月三日に開眼供養が行われた。二軀の大仏師として、『東大寺別当次第』は運慶、備中法橋（ほっきょう）、安阿弥陀仏（快慶）、越後法橋と記している。

平成大修理以前は、この備中法橋、越後法橋をそれぞれ湛慶、定覚とみて、この四人のうち快慶・定覚が阿形像を、運慶・湛慶父子が吽形像を担当したとみることがほぼ定説化していた。それは、その作風の分析から、わかりやすく、やや平面的な顔立ちの阿形像には快慶の作風がみられ、東大寺では一一九〇年代後半の巨像の制作において定覚が快慶と合作した実績もあることから、この二人が組み（中門の二天像を快慶・定覚の二人で一軀ずつ受け持ち、大仏殿内の観音像造像では二人でこの一軀を分担した）、一方、吽形像は大きな動きや迫力ある表情をもつ特徴に運慶の作風が強いとして、運慶とその

90

長子湛慶が組んだと推定されていた。

ところが、平成大修理により見出された像内銘記や納入経には、阿形像からは運慶と快慶、吽形像からは定覚と湛慶の名が見出されたことは第二章で述べた。この四名は、『東大寺別当次第』から推定されていた顔ぶれと同じであったので、この点に関しては正しかったことが明らかになった。しかし、四名の組み合わせが違っていたのである。この結果は、当時学界では困惑をもって迎えられたという状況であった。そして、この修理による結果をどのように解釈するかについて多くの説が出され、様々な議論がなされてきたが、現在もなお定説には至っていない。

作者を巡っての諸説

そうした議論を詳しく紹介することはできないが、その一部を紹介してみよう。

比較的多いのは、全体を統括する立場であった運慶は、阿形像にはあまり関わらずに快慶に任せたため、快慶の作風が顕著となり、運慶は主に吽形像を監督したので吽形像に運慶風が色濃くなったという、銘記発見前の定説をなるべく修正せずに銘記の結果を解釈しようとする見方である。田邉三郎助氏は、作風には吽形像に運慶に近いもの、阿形像に快慶に近いものを見出し、「作風を主に考えれば、吽形像に湛慶を当て、そこにより多くの運慶の影響を認め、阿形像は定覚としても、定覚により快慶に近い個性を考えるか、その背後に快慶の手を想像する」とし、「全体としては運慶、快慶の下に定覚、湛慶があり、その手足となって小仏師十二人が働いたと考えるべき」とした。そして、銘記

については「今流にいえば、制作の請負者代表である運慶が、上位である阿形像の納入経の巻首に自らの願文を添え、吽形像の納入経には最終的な制作者側の担当者を記名させたと考えれば、阿形像の金剛杵に開始時点の記録を留めた事と符合するのではあるまいか」と述べた（田邉一九九二・二〇〇一）。

西川新次氏は、『仁王像大修理』（一九九七年、朝日新聞社）において、両像作者について明言はしないものの、両像の全体及び面貌の表現に、阿形像には快慶の、吽形像には運慶の特色を認め、「二人の大仏師のもつそれぞれの気質が反映しているように思われる」として、運慶と快慶の役割の大きさを示唆している（西川新次一九九七）。明言は避けているものの、これも従来の考え方になじむように書かれているといえる。

西川杏太郎氏も、『仁王像大修理』にて、両像の表現や銘記の書き方から解釈し、造像の総大仏師は運慶と快慶と考え、または総大仏師は運慶でその補佐役に快慶とみてもよいとし、現場での担当大仏師に吽形像納入経奥書にある定覚と湛慶を当てる。そして、運慶は湛慶と、快慶は定覚とともに造像したという見方を示している（西川杏太郎一九九七）。この考え方は、右記田邉氏と近い。以上の三氏は、銘記の性格が異なるという解釈のもとに、阿形像は快慶、吽形像は運慶が中心になって造立されたという、これまで行われてきた伝統的作者理解を大きくは変更しない考え方である。

また、鈴木喜博氏もおおむね同じ考え方を出している（鈴木喜博二〇一一）。

ただ、このような解釈は銘記からは素直には読めないし、阿形像は快慶一人が主体的に、一方吽形像は三人がかりに近いという、かなり変則的な状況となる。

一方、同書で松島健氏は、「定覚と湛慶が吽形を、運慶と快慶が阿形を分担して造立したとみざるを得ない」として、銘記を素直に読み、それを重視した立場である（松島一九九七）。中世史研究の上横手雅敬氏も、修理によって見出された史料群をみれば、阿形像は運慶と快慶、吽形像は定覚と湛慶によって造られたと読む他はないとする（上横手一九九七）。とはいえ、銘記を素直に受けとる考え方は意外に少ない。

雛形に注目した考え方を示したのは山本勉氏である（山本二〇一二）。巨像を造るときには、予めその十分の一ほどの雛形を制作することが多い。山本氏は、吽形・阿形の違いを個人様式の相違からとらえるだけでよいかを、あらためて検討する必要があるとし、二像の印象の違いそのものが、二王の阿吽それぞれの個性をことさらに強調した対比的表現とも見え、そこに二像全体の構成者の意図を想定した。そして、両像の違いはおそらくは雛形の段階で仕組まれていたのではないかとして、その対比的表現が惣大仏師康慶によって提案され、採用されたものと推定した。その上で、南大門二王像に窺うことのできるものは、実際の製作者である運慶や快慶の個人様式だけではなく、大仏をめぐる造像の惣大仏師康慶の様式でもあったことになると述べた。雛形の存在を重視し、その構想と表現を康慶によるものとした点で、新しい視点が示されている。雛形を重視する立場は、奥健夫氏も述べている（奥二〇一四）。

筆者は、銘記については、あまり変化球を駆使するような解釈をすることには消極的である。阿形像の銘記が両像の代表者側の、吽形像納入経巻奥書はその下の担当仏師側のものであるというはっき

りとした証は困難だし、『東大寺別当次第』には四人の大仏師を並列的に並べているだけなので、このこととの整合性が取れない。従って、筆者の基本的立場は、銘記を尊重し、あまり強引な解釈はすべきでないということと、雛形の重視という二点である（塩澤二〇一六）。前者については、彼らのような一流仏師は状況に応じてさまざまな造り分けができる適応力があったと考えるからである。雛形というモデルがありながら、雛形の作者と別の仏師が担当したならば、担当仏師の個性ないし個人様式というべきもので造られて、その結果、雛形とはまったく異なる表現の像が出来上がってしまった、というようなことが果たしてあるだろうか。もしそうした事態を想定するならば、彼らの力を低く見積もることになるのではなかろうか。奥健夫氏も指摘（奥二〇一四）するように、彼らの力からすれば、雛形があれば、誰がどちらの担当になっても概ね雛形に忠実に造れたとみるべきであろう。

従って、像本体の担当が誰であるかはあまり重要なことではないと筆者は考えている。銘記に特別な解釈を想定して銘記に書かれている仏師とは異なる造像体制を想像するのではなく、書かれたとおり、阿形像は運慶と快慶、吽形像は定覚と湛慶の担当と素直に理解すればよいと考えたい。

そして、この考え方では雛形の存在は大きい。山本氏の説くように、両像の表現の違いが雛形の段階で示されていたという想定には筆者も賛同するところである。では、雛形はいつ誰が造ったのか、この点は両像の作者をどう考えるかという問題そのものでもある。康慶が造った可能性はあるのか、この点は両像の作者をどう考えるかという問題そのものでもある。

運慶作という見方

東大寺南大門金剛力士像の「作者」は誰とするべきか。前項で述べたように、筆者は『東大寺別当次第』と両像の銘記を尊重する立場であり、いずれにも「大仏師」と書かれていることも重視すれば、阿形像は運慶と快慶、吽形像は定覚と湛慶を作者とみるという結論に至る。

しかし、一方でこの造像が運慶の主宰のもとに行われたことを重くみるという考え方も成立し得るということを述べたことがある（塩澤二〇一六）。両像の表現が異なることや運慶の弟子ではない大物の快慶がかなりの役割を果たしたであろうと推定されることなどから、こうした見方はあまりなされてこなかったが、本来、仏像の作者ルールからすれば、あってもよいはずである。

ただし、もし山本氏の説く康慶による雛形ないし構想によって造られたことがより蓋然性が高くなれば、むしろ康慶の名を作者とすることも考えるべきであろう。今後、康慶作または康慶・運慶作とすることも検討の要があるかもしれない。

（五）工房制作の作者と「運慶作」の意味

様々な工房制作

工房制作やそれに類する制作において、作品の作者をどのように認定するかに難しい問題があるこ

とは仏像制作に限らない。桃山時代や江戸時代における大規模な障壁画制作では、請け負った工房の絵師たちが集団で手分けして描いていった。一部研究では、どの部分が棟梁自身の筆かを推定する試みも行われているものの、基本的には棟梁の作品であるし、少なくともその当時の社会ではそのように扱われたはずである。また、錦絵と呼ばれる多色刷り浮世絵の工程は、絵師の描いた下絵（肉筆と呼ばれる）を元に、彫師たちが一色ごとに版木を彫り、摺師たちはその版木で一色ごとに寸分の狂いもなく刷り重ねてゆくのであるが、葛飾北斎、安藤広重といった、いわゆる浮世絵の作者とされる人たちは実は下絵の作者であって、それをもとに作られた一枚一枚の版画自体にはまったくタッチしていない。それでも彼らを作者と呼んでいる。これが浮世絵における作者認定のルールである。

現代においても似た事例は身近にあふれている。例えば、マンガは人気作家であるほど漫画家一人がすべてを描くのではなく、その人を補佐する多くのアシスタントの手が入っているのは周知のことである。どの程度本人以外の手が入っているかはケースバイケースであろうが、その制作過程は公開されないので、外からは知りようがない。そして、ここで重要なのは、こうした事情はみんなが知っていることであるが、だからといって漫画作品の作者としてアシスタントの名前が表記されることはないし、それをおかしいと問題視する人もいないということである。

「運慶作」の揺らぎ

工房制作を常とする仏像の制作では、前記したように、棟梁を作者とすることが一般に行われてい

96

る。あるいは、工房内部の事情・実態は基本的には外からは窺い知れないのであるから、棟梁を作者と認定する以外に方法がない、ということもあるかもしれない。しかし、誰を作者として理解するか、あるいは認定するかということは、考え方次第で変動しうるし、実際にその扱われ方は一定していない場合がある。

そうした揺らぎの典型例が「運慶作」である。前節まで述べたように、運慶作においては、対極と言えるまでに異なる考え方によって認定されている。円成寺大日如来坐像においては、恐らく主たる担当者という立場であるが、本体の制作をしたことをもってこれを運慶作とし、一方、興福寺北円堂像では各像の担当者が明らかであっても、造像全体を主宰・統括したことを重くみて、そのすべてが運慶作と呼ばれている。さらに、東大寺南大門金剛力士像では様々な考え方の多くで運慶の役割を重視しながらも、統括をしたがゆえに両像とも運慶作とする考え方は一般的ではない。ここに相当大きな揺らぎがあることは明らかである。

「運慶作」は特別

この揺らぎの大きさは運慶に特有のことではなかろうか。現代日本において、運慶は人気、知名度ともに圧倒的に高い、頭抜けた仏師である。筆者はかつて運慶作とされる作品における運慶の立場が違い、例外的な取り扱いがなされていることを指摘した際、現代日本にはできるだけ運慶作を生み出したいという力が働いていると述べた（塩澤二〇一六）。その後、根立研介氏は拙稿が指摘した矛盾を

概ね認めた上で、円成寺像について「従来のルール」からすれば、作者を運慶とするのは逸脱していると言われてもしようがあるまい。円成寺像の「作者」については、明らかに、運慶という著名な仏師を特別視し、二重の判断基準で「作者」問題が処理されてきたところがある」とし、興福寺北円堂像についても「塩澤氏が指摘するように、円成寺大日如来像の「作者」比定の基準に立てば、北円堂諸像のそれぞれの「作者」は、担当した頭（大）仏師たちに比定されてもおかしくないのである。（中略）今日の日本彫刻史研究の一般的な見解に基づく上記二件の仏像の「作者」比定の問題、特に円成寺大日如来像の「作者」の問題は、運慶を特別視し、ルールの基準が混乱しているのは事実である」とした（根立二〇一七）。その上で、根立氏は、「こうした「作者」比定が行われてきたのは、偉大な仏師、運慶の「手」を遺品からなんとしてでも見いだしたいという欲求ではなかっただろうか。円成寺大日如来像は（中略）運慶の「手」が大きく加わった作例であることはまず間違いないがゆえに、「作者」として運慶の名を当てはめたいのである」と述べている。矛盾を認めながらも、見いだしたい、当てはめたいのだ、と主張されてしまうと困惑してしまうが、大変正直な分析ともいえる。「運慶作」においては、作家という個人を重視しようとする近代の価値観が影響を及ぼし、そのあまり、工房制作という実態を超えて認定されているように思われる。

人文科学としての作者認定

筆者も、ある造り手の持ち味ないし表現上の特徴は何かということが明らかにできる意義は十分に

認めている。根立氏の説いている「手」である。そして、日本の仏師のそれについて明らかにしよう

とするのが日本彫刻史であろう。

しかし、それと作者の認定は分けて考えることができる。ある棟梁の元で工房制作された作品はその棟梁を作者とするが、その表現の中に棟梁とは別の担当者の個性が本当に見いだされるならば、それをそのまま認めればよいという話ではなかろうか。

筆者が作者認定の仕方にこだわるのは、一つには研究する上でのルールが統一されていなくては、人文科学としての資格が問われてしまうと考えるからである。人文科学が科学であるためには、基準の統一は大前提であるはずで、まちまちでは科学としての資格を失ってしまう。

そしてそれとともに、制作当時の社会的視点から離れてしまう恐れがあるという問題も大きいと考えるからである。この章ですでに述べたが、工房制作の作品は、よほど特殊なケースを除けば、工房の棟梁に注文がなされ、その棟梁の責任で制作され、その名前で注文者に渡される。つまり、注文者も社会も、それは棟梁の作品と認識していたはずである。その作品が実は棟梁以外の担当者が制作したなどということは工房の内部事情であって、社会からは見えないし、あずかり知らないことである。

担当者としての部分を強調すると、こうした制作当時の社会的視点、つまり、制作当時において誰の作として認識されていたか、ということを見失ってしまうであろう。これは、作品の本質や当時の評価を誤らせることにもつながるし、文物から人と社会を考えるのが人文科学であるという大前提からすると、その根幹が揺らぐことにもなりかねない。

やはり、作者認定はルールを統一し、その上で各仏師の個性・特質が抽出できる場合にはそれを理解する、という方法が望ましいのではなかろうか。それは運慶に特有の特別なルールをやめるということでもあり、「運慶作」の数を減らすことになるかもしれない。しかし、それが冷静で、人文科学的な研究であるはずであろう。また、この方法は運慶の「手」を研究する上でも、何ら妨げにはならないのである。

背景としての社会構造と造像及び仏師

——運慶はいかなる存在か

（一） 造像と鎌倉時代の社会構造

仏像を造るということ

仏像は、人々の仏教信仰を前提に、その信仰の中心ないし礼拝対象として生み出された産物であるのは確かだが、信仰があれば自然に生まれるというものではない。心の問題である信仰とは異なって、仏像は社会に実体として存在するからである。実体としての仏像を作り出すためには、材料、費用、造り手など、様々な現実的条件が必要とされる。従って、仏像を造ること、すなわち造像は必然的にそれぞれの時代の社会構造と密接に関わるはずである。

当然ながら、鎌倉時代の仏像について理解するためには、その時代の社会構造と造像の関係を理解しなくては、作品の本当の姿は見えてこないであろうし、仏師の実像もまた同じである。

この章では、鎌倉時代社会はどんな構造をもち、それは造像といかなる関係を持ち、どんな影響を与えたのか、仏師たちは鎌倉時代の社会構造やそれを構成する諸勢力とどのような関係を結んだのか等については考えたい。

そして、近現代の研究史において、この時代の仏師の中で圧倒的な中心として論じられてきた運慶は、鎌倉時代の造像構造の中でどう位置付けられるのか、こうした面も考えてみたい。

仏像が仏教信仰の中心的対象とされてきたのは周知のことと思うが、では信仰の上で仏像は必要なのだろうか。世界には偶像崇拝を行わない宗教も存在するし、仏教も初期においての数百年の間、仏像はタブー視されていたと考えられる。信心という点からすれば仏像はなくても成り立つのであろう。

しかし、一般に偶像のもつインパクトは強力である。仏教信仰を持つものにとって、ひとたび視覚情報として眼から入った仏像の姿は、それ以降、それを忘れ、そこから離れることはできないだろう。信仰する対象を具体的に造形化した仏像という存在が、礼拝活動の中心に位置するのは当然といえ、仏像は信仰の上でも、あるいは信仰を広げる上でもなくてはならないものであったろう。

ところで仏像は、言うまでもなく人（作者）が造り出すものである。作者が一人であろうと、工房制作であろうと、材料を用意し、作者がそれに加工を施して、完成させた造形物である。意外に見過ごされがちであるが、そこには当然ながら、材料を入手する費用が必要とされ、作者が受け取る対価・報酬が発生する。すなわち、これは一つの経済行為でもあることになり、それゆえ信仰さえあれば自然にできあがるものと見るわけにはいかないことになる。経済行為であるならば、その費用は誰がどのようにまかなうかという現実的問題が存在し、その解決なくしては造像は成り立たない。ここに造像という行為が、必然的にそれぞれの時代の社会構造と密接に関わらざるをえない大きな要因がある。

国家的造像

　仏像を造る〈造像〉という行為は、自らの信仰の拠り所としてささやかに行われる場合もあるが、一方で古代・中世ではしばしば国家ないし政治的権力者が直接行う、または中心的役割を果たした造像が大規模になされることもある。

　その最も典型的な例が、奈良時代の東大寺盧舎那大仏の建立である。大仏建立は天平十五年（七四三）の聖武天皇による大仏建立の詔に始まる。当初、近江（現滋賀県）の紫香楽宮郊外で始まった工事は、天平十七年に平城京に場所を移して継続され、天平勝宝四年（七五二）四月九日、鍍金はお顔だけという状況ながらも開眼供養が盛大に行われた。この間、用いられた銅は七十三万九千五百六十斤、金一万四百四十六両、水銀五万八千六百二十両など（『東大寺要録』巻二「大仏殿碑文」）、膨大な資材が投入されている。また、建築や造像などの技術者は造東大寺司という国営の工房に所属し、国から給与が支払われていた。また、造東大寺司は国家機関であるから、その管理運営は国の役人が行っていた。これを現代日本に当てはめてみると、財務省の用意した潤沢な予算を用いて原材料を仕入れ、国土交通省の中に造営の部署が設置され、技術者も事務・管理の人間も国家公務員の身分で配置された、というような形である。

　この時期には東大寺だけでなく、都には薬師寺、興福寺、大安寺、元興寺、西大寺など、国が建てて、国が運営する寺院がいくつも存在した。こうした寺院を官寺といった。国立で国営の寺院であ る。そして、それぞれを建てるための技術者が所属する官営工房が設置された。

古代の仏教は国家と一体になって発展し、造像も国家直営が主流であった。

鎮護国家の思想

　国家が直接に造像を行うのであれば、経済的な問題は解決しやすそうだが、ではなぜ国家的造像が行われるのだろうか。それを理解するためには、古代や中世の社会では仏教は何を期待される存在であったのかを知る必要があろう。

　飛鳥時代に日本列島に導入された仏教は、七世紀後半以降、国家権力と一体となって急速に発展した。その頃行われたのは、仏教の力によって国家を護り鎮め、社会の安泰と国家の発展をもたらす、鎮護国家の仏教が中心であった。この場合、護る相手は現実の人間世界で敵対する国や軍隊だけではなく、社会に災いをもたらすとされた悪霊や怨霊などの人の眼に見えない存在も含まれていた。相手が人間ならばともかく、悪霊・怨霊であっては、神仏の力に頼らざるを得ないだろう。従って、仏教の興隆は国家を護り、発展させることにつながると信じられていた。国によって建てられ、管理された官寺では、国家を鎮め護る祈りが捧げられた。国家が仏教と一体になり、その興隆に努める政策を強力に推進したのはこうした理由からである。

　仏教の発展にはしかるべき拠点としての寺院が欠かせない。そこで国家は自らの手によって寺（官寺）を建て、仏を造り、経典を写し、僧侶を養成した。東大寺盧舎那大仏は、天平十三年（七四一）の国分寺・国分尼寺建立の詔によって全国に設置された国分寺を束ねる惣国分寺としての役割を担っ

たもので、いわば鎮護国家の総本山に祀られた国家全体の根本本尊ともいうべき存在であった。

王法と仏法の相依

国家は仏教と一体となり、仏教の興隆により国家の安寧と発展を実現するという思想は、平安後期以降、王法と仏法という言葉によって語られるようになった。王法とは俗世の国王が定めた法・制度や王の執るべき正しい道、すなわち世俗的な政治権力を指す。それゆえ、政治そのものや為政者をも含む。また、仏法は狭義には釈迦の崇高な教え、すなわち仏教教理を意味するが、具体的な存在としての寺院・教団なども指す場合もある。

平安後期においては、王法と仏法は車の両輪、鳥の二つの翼のように相携えながら発展する、仏法の栄えるところは王法も栄える、という意識が生み出され、この思想に「王法と仏法の相依」という言葉が用いられた。この思想のもとでは、仏法の繁栄は正しい政治の証となり、逆に、政治を正しく行うためには、仏法が繁栄していることは必須条件であり、もし衰退していたならば、それを発展に導かなければならない。古代に続き、中世においても、為政者が国費を投じて寺院の建立や修理を行い、仏像を造って、仏教の発展に尽くし、そのための様々な施策を講じるのは、それが王法の責務として理解されていたからである。

藤原道長の建てた法成寺は寛仁四年（一〇二〇）に丈六九体堂1から始まり、治安二年（一〇二二）に完成した金堂は三丈二尺の本尊大日如来に、二丈の釈迦如来、薬師如来、文殊菩薩、弥勒菩薩、九

尺の梵天・帝釈天・四天王像を祀り、同年に完成した五大堂は二丈不動明王と丈六四大尊像であったという。このほかに、十斎堂、三昧堂、西北院、釈迦堂、五重塔があり、道長の子頼通により永承五年（一〇五〇）に加えられた講堂は二丈六尺毘盧舎那仏に丈六仏六体が安置されていた。各堂に巨像が並ぶ巨大寺院である。

また、承暦元年（一〇七七）に白河天皇の建てた法勝寺は、典型的な天皇家の寺院、すなわち国家的寺院として君臨したが、その金堂は三丈二尺盧舎那仏と二丈四仏、講堂の本尊は二丈釈迦如来像、阿弥陀堂は丈六の九体阿弥陀如来像、五大堂の中尊は二丈六尺不動明王像、南大門は二丈の金剛力士像が安置され、塔は八角の九重塔であるなど、やはり巨大寺院であった。

このように為政者の手によって巨大な寺院が建てられ、焼けても再建されてきた背景には、彼らの信仰心もさることながら、王法と仏法の相依という思想を背景に、自らの責務としてその立場に相応の巨大寺院を建て、仏法興隆に努めなければならないという意識があったと考えられる。

鎌倉時代の二元的社会構造

王法と仏法の相依という思想は、もちろん鎌倉時代においても強く意識されていた。では、鎌倉時代に王法を担う者、すなわち政治を司る者は誰だったのか。彼らはどのように仏法との関わりを持ったのか。鎌倉時代の造像を考える上で、この点は最も重要な観点の一つであろう。

一般的には鎌倉時代といえば、鎌倉幕府の時代というイメージがあるかもしれない。高校の日本史

の教科書を見ても、政治史の記述は幕府に関することが多い。しかし、鎌倉時代を鎌倉幕府が日本を治めた時代とみるのは正しくない。少なくとも承久三年（一二二一）の承久の乱までは、京都の朝廷と鎌倉の幕府の力は拮抗しており、京都の朝廷と鎌倉の幕府という二つの政権が日本国土にそれぞれに支配を及ぼしていた時代とみるべきであろう。すなわち、この時代は平安時代までのように、朝廷が全国を一元的に支配した時代とは異なり、為政者が大きく二つに分かれていた、二元的支配の時代とみることができる。いわば、王法を司る者は、京都と鎌倉にそれぞれ存在したということができる。

従って、造像についても、王法と仏法の相依という観念が生きていた鎌倉時代では、二つの為政者たちは当然各々にそれを意識し、仏法の興隆に努めるべく、時に協力しながらも、それぞれに造寺造仏を行った。

権力者たちの東大寺復興①――後白河法皇の場合

鎌倉時代の社会構造を反映した造像の姿がみられるのは、十二世紀末から十三世紀中葉にかけて行われた奈良・東大寺の復興事業である。この復興は、源平合戦序盤の治承四年（一一八〇）十二月二十八日、南都の僧兵、具体的には興福寺・東大寺の僧兵集団と、これを討つべく勅命を得た官軍としての平氏軍が合戦し、一夜にして両寺が焼失した事件（南都焼亡）に端を発したもので、当時の主要な権力者たちがこぞって加わった一大事業であった。東大寺復興は一世紀近くに及ぶ長きにわたった

が、最初の二十年余りが最も精力的に行われ、主要な部分が復興された。この時期の経過に関して
は、重源上人による精力的な勧進活動もよく知られるが（その詳細は小林一九八〇などに詳しい）、こ
こではこの間に行われた三度の東大寺供養にも着目しながら、主役を務めた為政者たちとの関わりを
見てみたい。

最初の主役は、後白河法皇である。法皇は復興当初から熱意をみせ、養和元年（一一八一）六月二
十六日には聖武天皇の例に倣って「造東大寺知識書」と題する詔書を出し（『吉記』他）、東大寺造営
に極めて重要な財源となった周防国が文治二年（一一八六）三月に造営料国になったのも法皇の意向
とみられ（『玉葉』文治二年三月二十三日条）、重源の依頼に応えてしばしば勧進成就のための計らいや
頼朝への依頼を行っている。

法皇の熱意の表れとして象徴的なのは、文治元年（一一八五）八月二十八日の大仏開眼供養でのこ
とである。七月九日の大地震から続く余震にこの当日も見舞われる中、周囲の心配をよそに、法皇は
自ら階を昇り、天平勝宝四年（七五二）の大仏開眼供養の際に菩提遷那が用いた開眼筆を正倉院から
取り出し、それを用いて入眼を行った。『山槐記』（中山忠親の日記）によれば、法皇は開眼に当たっ
て地震で階が壊れて命を失っても悔いはない、と語ったという。

法皇の行動は、単に東大寺が聖武天皇建立であったから、あるいは奈良時代の供養においては本来
聖武帝が開眼師を務める予定であったという先例に倣って、といった単純な理由では説明できない。
もちろん、先例は具体的行動の典拠にはなるが、法皇の熱意の源泉はそこではなかろう。また、信仰

上の熱心さからと理解するのも難しい。建久元年（一一九〇）十月十九日の上棟式でも、儀式は簡単なものであったにもかかわらず、法皇は文武百官を引き連れて参列している。確かに上棟は大きな節目ではあるが、いうまでもなく上棟は完成ではない。その一方で、同時並行的に行われていた興福寺復興には特段の肩入れは見られず、建久五年（一一九四）の興福寺供養の折には参列していない。両寺への対応にはかなりの差がある。これは、同じく官寺といいながら、藤原氏の氏寺としての性格をもつ興福寺と、聖武天皇以来、わが国仏法の根本として朝廷に支えられてきた東大寺を明確に区別しているからであろう。

これをみると、法皇の熱意は、やはり先に述べた王法と仏法の相依という思想から説明する必要があろう。この時期の王法を司っていた法皇にとって、聖武天皇以来、我が国仏法の根本とされてきた大仏を復活させることは、当然の責務である。と同時に、仏法の象徴たる大仏が焼け崩れたままであったならば、それは仏法の衰退を意味することになる。そして、相携えて発展すべき仏法の衰退は、自分と自らが執り行う王法の衰退をも意味していた。強烈な個性とエネルギーによって君臨していた法皇にとって、それはどうしても受け入れられることにはいかないことは当然である。

また、開眼供養会には多くの庶民が集まったとされるが、熱狂する庶民の見守る中で行われた大仏開眼の瞬間は、天下に仏法の復活を高らかに宣言する場となったが、それだけではなく、文武百官を率いて供養会を主宰し、自ら筆を執って、階を昇って開眼を行った法皇の姿は、仏法と相携える王法の存在を体現して余りあったであろうし、大仏とともに人々と国家を守り導く法皇と朝廷の姿を人々

の目に強烈に焼き付けたことと思われる。とすれば、法皇にとっては、何人たりともこの役割を絶対に譲るわけにはいかなかったはずである。

開眼供養会は造像の完成と大仏の復活を意味する。それは、法皇や朝廷にとって極めて大きな政治的意味をもっていた。そして、鎌倉時代においても朝廷は依然として造像の最大の担い手の一つであった。

権力者たちの東大寺復興②──九条兼実の場合

朝廷政治の主要な構成員として、摂関家（藤原氏の中でも摂政・関白を出す家柄で、この時期では九条家と近衛家）がある。摂関家は院・天皇を補佐することを職責としながらも、やや異なる立場で行動するが、それは造像に関しても同じである。

南都復興においては、摂関家は当然のことながら自らの氏寺である興福寺復興に主体的に取り組んだ。例えば、優先的に復興することとして朝廷の裁定がなされた金堂、講堂、食堂、南円堂のうち、講堂、南円堂は氏長者（藤原氏一族を統括する族長）の分担、すなわち摂関家によって費用が負担されることとなった。

南都復興初期において、最も積極的に取り組んだ人物に九条兼実が知られる。兼実は氏長者として南円堂の復興に熱を入れた。その熱意を示す事柄はいくつもある。例えば本尊不空羂索観音坐像造立に際して、文治四年（一一八八）六月十八日に九条家の寺院である京都・最勝金剛院で行われた御衣

木加持の儀式（仏像の材料となる材木を清める儀式）において、兼実は御衣木の置き方に三つ注文を出していること（その二つは仏師康慶の反論によって引き下がっている）、完成間近となった文治五年八月二十二日に仏所を訪れて疑問点を仏師に尋ね、さらに造仏に詳しい藤原季経を呼び出して検分させ、加えて翌日に再び仏所へ赴いて、像の形姿について重ねて不審をただして手直しを命じていること、供養直前の九月二十五日に八条院に参上して仏身奉籠のための仏舎利八粒を賜り、供養前日の二十七日に仏所に行って自ら筆を執って開眼を行い、二十八日の供養当日には四種の清浄書写した金字経典を四隅に立てた五輪塔を納めた金色蓮華一茎や誓願、目録その他納入品を像内に奉籠したことなどは、その典型的な例である。

　南円堂は興福寺の中でもとりわけ藤原氏の信仰の篤い堂で、その本尊復興造像に兼実が相当な思い入れを行ったことは当然とも言える。彼の日記である『玉葉』建久三年（一一九二）正月十日条には、「南円堂の不空羂索、余又之を造る。藤家之中興、法相之紹隆、竊にこの時に在るものか」と書かれ、自分が南円堂不空羂索観音像を造ることによって藤原氏の中興と法相宗の紹隆は果たされるとの願いを懸けていたと思われる。しかし、南円堂及び興福寺の復興は必ずしも藤原氏繁栄だけを意図したものではなさそうであるのは兼実の大仏との関わりや『愚管抄』などにより推察できる。

　兼実は東大寺大仏開眼供養に際して文治元年（一一八五）四月二十七日、重源に大仏に籠める舎利三粒と、五色五輪塔、願文を渡しているが（『玉葉』）、この目的について寿永二年（一一八三）五月十九日付の「藤原兼実願文」（『尊経閣所蔵文書』）では、大仏は「先代聖主」（後白河院）の御願であり、

112

自分が所持する舎利を籠めることにより、「君臣合体之儀」が成就されるのであり、自分の心中は「政道」を思ってのことであると述べている。この「君臣合体」とは何であろうか。

それを解く鍵は慈円の『愚管抄』に記されている。藤原氏九条家出身の慈円は一貫して九条家の後見的立場に立ち、兄兼実とは特に親密であった。彼の著した『愚管抄』には歴史を貫く「道理」が示されているが、その根本は、日本国では国王の家柄でない人を国王にしてはならないと神代以来定められているものの、国王となった人物がみな万事立派に政を行うことができるのであればよいが、それは必ずや困難になるので、後見役を設け、それと相談しながら世を治めてゆくように定められているという道理である。そして、より具体的には、天皇を助ける摂関として、藤原氏、後には師輔の嫡流以外にはそれが移らないのは、神代の昔に皇祖神である伊勢神が藤原氏の祖先神である天児屋根命（春日大明神）に対して命令を下し、伊勢神の子孫である天皇を天児屋根命の子孫に守らせるという約束が交わされたからであると説いている。ここには、歴史を貫く道理の根本を形成する一部として、天皇を助けながら、為政者として政を担う摂関家の立場、あるいは社会的役割、そして自負が明瞭に示されている。これを介して兼実の「君臣合体」を願うという言葉を読み解けば、神代の時代に決められた約束に基づいて、天児屋根命の子孫として、臣下たる自分が後見役として天皇を守り、助け、相談しながら政治を行う、そのための合体であると理解できる。「君臣合体」という語は、『玉葉』には他の条にも見出され、兼実の意識には強く刻まれた言葉であったと思われる。

天皇とともに政を担う立場であるがゆえに、王法の維持、隆盛のためには、仏法の根本たる東大

113

寺、興福寺の復興に力を尽くすことは兼実にとっては必然であり、責務であるという意識をもっていたと推定される。ここに、南都復興推進の主役の一翼を担う摂関家の意識とその理由を見出すことができる。

兼実や摂関家の人物も、王法と仏法の相依という考えのもと、院・天皇とは異なる立場で為政者としての自覚を持ち、それが造像に結びついていった。彼らも平安後期から引き続き、鎌倉時代造像の大きな担い手を務めていた。

権力者たちの東大寺復興③──源頼朝の場合

東大寺では建久六年（一一九五）三月十二日に大仏開眼供養に続く二度目の供養が行われている。

この時の主役は間違いなく源頼朝であった。頼朝は前年から上洛の意向を朝廷に伝え、その準備を進めてきていた。二月二日には供奉人の役割分担を定め、二月十四日に数万の武士たちとともに鎌倉を発ち、三月四日に入京している（『吾妻鏡』）。頼朝は単に供養に参列しただけではなかった。供養の前日には東大寺に馬千匹を施入、米一万石、金千両、上絹千定を奉加し、巨額の財政的支援を行っている（『吾妻鏡』）。この度の供養は庶民をその場に参加させないことと武士団による警護が予め決められており、多数の庶民が熱狂的に参加した開眼供養とは際だった違いがあり、供養当日は幕府の武士数万が東大寺及びその周辺はもちろん、市内の辻々を警護した中で行われた。建久の供養は頼朝率いる大軍により仕切られた感があった。

頼朝による東大寺復興支援は決してこの時だけではない。このほか、頼朝本人によるものだけでも判明している限り、①文治元年三月の米一万石・沙金一千両・上絹一千疋、②建久五年三月の大仏光背漆箔のための砂金二百両、③同年五月の大仏光背漆箔のための砂金百三十両が知られ（『吾妻鏡』及び『続要録』）、都合四度が確認できる。このうち、①は大仏開眼供養の五ヵ月前で、奉加の内容が建久の供養の折とほぼ同じであるので、これは開眼供養への奉加と推察される。頼朝自身の助成は、大仏（本体と光背）の完成、とりわけ仕上げの金色と、文治元年と建久六年の二つの大きな供養に絞られている。こうした最も中心となることへ奉加することにより、大檀越としての存在を効果的に天下に示すことを狙ったとみられる。

直接支援以外も、㋐御家人に命じて支援や協力を行わせる（例えば、建久五年に政所別当大江広元と問注所執事三善康信が奉行を務めて、事実上の課役として諸国守護に勧進を命じたこと《『吾妻鏡』》や同年に大仏殿内脇侍・四天王造立及び戒壇院造営への助成を御家人諸氏に割り振ったことをはじめ、文治三年〔一一八七〕に周防国地頭へ材木運搬への協力を命じたこと、同年九月に佐々木高綱へ助力を命じたこと、ほか）、㋑朝廷や重源、寺家などとの諸問題の調整（例えば、文治三年三月に院へ材木杣出しの円滑化や勧進促進への沙汰を願い出たこと、文治四年三月に重源の求めで御家人の協力への院宣を請うたこと、東大寺や重源などとの書状交換など）、㋒奥州藤原氏の奉加への圧力などが挙げられる。全体としてみれば、頼朝の強い意向のもと、幕府全体で相当な支援が行われていたことが分かる。

では、頼朝の意図は何だったのか。頼朝には後白河法皇とは異なり、先例による務めは生じない。

では、信仰上の熱意であろうか。これも単純には肯けない。もちろん、彼に仏教信仰そのものがなかったらこの行動はあり得ないだろう。これも信仰の熱意だけで説明するべきではなかろう。

頼朝による東大寺復興支援については、しばしば東大寺供養という大舞台を使って、それを仕切り、大檀越と称されることによって、天下にその威光ないし権力を見せつけたと説かれることがある。しかし、筆者はそうではないと考えている。頼朝が天下に示したかったのは、権威や権力ではなく、為政者としての資格だったと思われる。これも、王法と仏法の相依という観念から説明できる。

東大寺という日本仏法の根本本山のような寺院を復興させることは王法の務めであり、逆に仏法を復活させる者こそ王法を担うにふさわしい者とも言えるだろう。だからこそ後白河法皇はあれほどの熱意を注いだ。それならば、頼朝の行動にも同じ考え方ができるだろう。

頼朝が王法と仏法の相依という観念をよく理解していたことは、頼朝が南都衆徒に送った書状に「旧の如く修復造営を遂げしめ、鎮護国家を祈り奉らるべきなり。（中略）王法仏法共に以て繁昌し候はんか」（『吾妻鏡』元暦二年三月七日条、原漢文）と語っていることでもよく分かる。すなわち、王法と仏法の考え方からすれば、東大寺復興を成し遂げた者となることは、王法を司る資格を得たことを意味する。頼朝が示したかったのはこれなのだと、筆者は考えている。頼朝の狙いが成功したことは、東大寺側の史料に頼朝が「大檀越」（『東大寺造立供養記』）、「造営ノ大施主」（『東大寺上院修中過去帳』）と呼ばれていることにより確かめることができる。

かくして、建久の東大寺供養もやはり大きな政治的意味を持っていた。そして、この頼朝の行動に

代表されるように、鎌倉時代においては、新たに鎌倉幕府に代表される武家という勢力が造像の強力な担い手として登場したのである。

寺家の造像と勧進

寺家の造像と勧進を述べるにあたり、中世の寺社が直接の為政者とは言えないものの、社会の支配構造の一翼を担う存在であったことを確認しておく。王法と仏法の相依という観念のもと、仏法を司る仏教寺院は王法の主体者たる為政者と密接な関係にあったことはいうまでもない。例えば、興福寺、東大寺、延暦寺、園城寺のような有力寺院は、寺内の指導者層はほとんどが摂関家をはじめとする勢家の出身であり、為政者たちと血縁関係を持っていた。さらに、時には僧兵集団を組織し、武力に訴えることもよく知られている主として君臨していた。

が、僧兵集団とは単に僧侶が武装して出かけるだけではなく、僧兵を構成する下級僧侶たちの出身一族からかけつけた武士たちを糾合したもので、一大軍事力を持っていたというべきであった。仏法を司りながらも、血縁を通して政治力を行使し、強大な経済力と軍事力を保有した、有力権門であった。強大な権力を持っていた白河法皇が「天下三不如意」として賀茂河の水と双六の賽（さい）とともに、「山法師」を挙げて嘆いたのも（『平家物語』巻一）、こうした背景があった。

寺院の建物や仏像を造るにあたり、寺家が自らの財源を用い、主体的に進めることもあった。自らの堂宇に祀る仏像や仏像を造るに際し、寺家側が主体的に行うのは、一見当たり前のように思えるが、有力

寺院にあっては実はそうではない。東大寺や興福寺のような官寺では国費による造寺造仏が行われてきたし、有力者の意向が反映されたり資金の投入が行われたりしてきた。とはいえ、そうした寺院であってもすべてを他力でまかなうことは難しく、特に鎌倉時代の南都復興では寺家主体の造像もいくつも存在した。すなわち、寺家は当然のことながら、鎌倉時代においても造像の重要な担い手であり、発願主でもあった。

しかし、律令体制が相当に崩れてきた鎌倉時代では、平安前期までのような国費による造営は当てにできなくなりつつあり、寺家側も新たな方策を導入せざるを得なくなっていた。それが勧進である。中世は勧進の時代ともいわれるほど盛んであったが、その実態には相当に大きな違いがある。勧進は、寺社の建立や作品の制作に際して、身分を問わず、広範な人々の寄付を募って（合力）、制作対象との結縁（神仏との縁を結ぶこと）を勧め、集まった費用で制作を進めるものである。勧進上人と呼ばれる僧侶がその取り仕切り役を務める。ただし、右に述べた勧進の姿はその基本形ともいうべき形で、実際はこれとは異なる実態も多かった。

その典型的な例が強制的な勧進である。東大寺復興に関連して挙げれば、勧進上人重源の活動は養和元年（一一八一）八月に宣旨を受けて始められた。宣旨による勧進ならば、それに応じることは自由な意思とは言えず、むしろ義務とさえ言えよう。また、建久五年（一一九四）に源頼朝は諸国守護に東大寺復興の勧進を命じたことが知られるが、これは事実上の課役として行われた（『吾妻鏡』）。頼朝は、信濃善光寺の造営に際しては文治三年（一一八七）に、信濃国の荘園と公領の沙汰人に対し

勧進聖人に協力することを命じ、背いた場合は所領を没収するとした。これらは、表向き勧進という形を取りながらも、それに応えることは決して自発的、自由な意思によるものとは言えず、強い強制力によるものであった。

こうした強制的な勧進による造像は、形式的には寺家による造像であるが、実質的には強い政治的な力が働いており、寺家や為政者の複合的な意思によるとはいえ、鎌倉時代にはこうした造像の形もしばしば行われた。

造像の性格の二元化

鎌倉時代社会の支配構造が、西の朝廷と東の幕府の二元的であったということは、王法を担うことを自任する勢力が二元化することを意味する。このことは造像の構造にいかなる影響をもたらしただろうか。

一つは、単純に造像構造も二元化したということである。この時代、王法を担おうとする者は仏法の興隆を図る。ということは、王法を担うことを自認する東西の支配者は、ときには共同しながらも、基本的にはそれぞれに仏法興隆を図るべく、造像を行ったのである。具体的には、朝廷を中心とした社会では院と天皇の造像、摂関家の造像がその典型であり、幕府を中心とした社会では源頼朝の造像や幕府中枢御家人の造像がその典型となる。前記した東大寺復興は、わが国仏法の根本と言うべき東大寺であるがゆえに、王法を担う者たちがこぞって関わった。すなわち、性格の異なる造像が混

在したのである。別の言い方をすると、仏像を生み出した造像の性格は決して一通りではなく、それゆえ仏像を見るとき、考えるとき、その像はどのような性格の造像によるのかを見極めることも大切な視点であると考えられる。鎌倉時代ではそれが大きく二元化したのである。

いま一つの影響は、造像を担当する仏所・仏師の様相も二元化することである。詳しくは次節以降に述べるが、朝廷を中心とする世界では基本的には平安時代後期以来の三派の仏所が仕事を分け合う構図を見せる一方、幕府を中心とする世界では三派による構造は成立せず、当初は奈良仏師ないし慶派の独占的状況であったが、中期以降はむしろ鎌倉に本拠を置く仏所が優勢となる。とはいえ、発願者と仏師を巡る状況は両者の様々な思惑も交錯し、複雑な様相を呈する。

次節以降では、二元化した造像の様子について、特に仏師との関わりを具体的に述べ、第四節では運慶の履歴上の特質についても考えてみたい。

（二）　朝廷を中心とした社会の造像と仏師

前節の検討に基づき、この節では朝廷を中心とした社会の造像と仏師の関係を概観してみたい。とはいえ、ここで鎌倉時代の全体にわたって述べるわけにはいかないので、主に朝廷が関与した造像の中から、鎌倉時代初頭の大事業であった南都復興造像、一二〇〇年代から一〇年代における後鳥羽院

政期の造像、建長年間から文永年間における法勝寺阿弥陀堂・東大寺講堂・蓮華王院復興の各造像、この三つを中心にまとめてみる。

（二の一）　南都復興前期における朝廷の関わる造像

治承四年（一一八〇）十二月二十八日の南都焼亡からの復興、すなわち南都復興の造像は非常に長期に及ぶし、多くの堂宇と仏像が造られた。そのうち、ここでは復興初期において朝廷が何らかの形で関わった、両寺の主要堂宇本尊などの造像に重点をおいて眺めることとする。

興福寺復興における朝廷関与の造像

興福寺の復興は、治承五年六月十五日に造興福寺の除目（じもく）により発表されて以降、具体化する。除目では、造興福寺四等官（興福寺復興を取り仕切る官人）と国宛（くにあて）が任命された。これは興福寺が奈良時代以来、官寺に列せられてきたため、これまでの先例に倣い、朝廷の責務として造営に取り組む形が踏襲されたからである。国宛とは内裏や官寺、一部の神社などの造営・修理に際し、その費用を複数の国に分けて割り当てることをいい、国司は所定の公納物納入に加えて、その負担の義務を負う。これは伝統的な国費による費用負担の方法である。

続いて、七月八日、金堂、講堂、食堂、南円堂という主要四堂宇の造像を担当する仏師の割り当てが決まり、興福寺金堂前庭において御衣木加持が行われたのである。これも朝廷による決定である。

金堂はいうまでもなく、興福寺の本尊を安置する、信仰上の中心である。講堂は寺院においては僧侶の修行の中心としての機能を持つが、興福寺においては維摩会（ゆいまえ）という重要な法会を行う場所であった。維摩会は初めは藤原鎌足の維摩信仰に基づく法会であったが、平安時代初め頃には諸宗学僧の研学の場となり、宮中（大極殿）の御斎会（ごさいえ）、薬師寺の最勝会（さいしょうえ）とともに、三会（さんえ）と称されて、維摩会はその筆頭となった。三会で講師を務めると三会已講（いこう）と呼ばれ、僧綱昇進がなされる仕組みが九世紀後半には出来上がっていた。従って維摩会講師の役を務めることは、僧綱に任じられる前提であり、国家として僧侶の昇進を管理する場でもあった。つまり、講堂は維摩会という国家的法会を行う場として金堂と並び、あるいは僧侶養成・管理の上からみると朝廷としては講堂の方が重要であったかもしれない。食堂は維摩会が講堂で行えないときはここで行うのが慣例となっており、朝廷としてはやはり重要な堂宇であった。南円堂は藤原北家繁栄の基礎を築いた冬嗣（ふゆつぐ）が父内麻呂を弔って建立した堂宇で、藤原氏の信仰が殊に篤いところであった。つまり今回の割り当ては、当面急ぐべき最重要の四堂が優先され、そこには朝廷の裁定があったのである。担当仏師は具体的には次のとおりである（『養和元年記』）。

金堂　　　法眼明円

講堂　　　法印院尊

食堂　　　成朝

南円堂　　法橋康慶

122

この決定に至る以前には、仏師たちから朝廷に陳情があったことや造仏長官藤原兼光は院派仏師と姻戚関係を持っていたことも分かっているが、ここではその詳細は省き、結果から考えてみることとする。定朝を祖とする正系仏師の三派のうち、明円は円派、院尊は院派をそれぞれ率いる立場で、成朝は奈良仏師康朝の子なので、この系統の嫡流に当たる。康慶は運慶の父であり、奈良仏師の系統に属する。

この結果からいえることは次の二点である。まず、四堂分のうちの二堂分を獲得した奈良仏師系統は一見優勢に仕事を獲得したかに見えても、実は事実上敗北に近く、最も重要な堂宇である金堂、講堂は、それぞれ円派の明円と院派の院尊が割り当てられていることである。この点を重視しなくてはならない。次に、全体としては正系仏師の三派をそれなりにバランスよく配分した割り当てとなった点である。最終的にいかなる理由で、どのようにして具体的割り当てが決まったのか、明らかではないが、僧綱位の上下、各派においてそれを有する仏師の人数、過去の実績、院派と兼光の関係など、様々の事情があるにせよ、朝廷は基本的には三派のバランスを重く見たと理解するべきであろう。これから述べるとおり、これは朝廷の基本姿勢であったと思われる。

そして、金堂、講堂、南円堂の造像はそれぞれ完成時期は異なるが、この割り当てで決まった四人の仏師が造像を行った。成朝担当の食堂造像は、恐らく別の仏師によって一一二〇年代頃までずれ込んでしまうものの、成朝は金堂弥勒浄土の制作を行った。その結果、建久五年（一一九四）九月二十日の興福寺供養における仏師への造仏賞では、成朝が金堂弥勒浄土造像により法橋に、講堂造仏の

院尊の譲りで院俊が法橋に、金堂造仏の明円の譲りで宣円が法橋に叙された。なぜか法眼康慶は追っての沙汰となり、これに関してはよく分からない部分が残るが、ともかく当初に朝廷が割り当てた四人が賞の対象となっている。なお、運慶は興福寺供養では賞の対象となっていないことも付け加えておく。

このように、朝廷の裁定により決まった興福寺復興造像の担当仏師は、正系の三派から四人が選ばれ、その四人が造仏賞の対象となったこと、最も重要な造像である金堂と講堂は円派と院派によって行われたこと、この中には運慶はいないことを確認しておく。

建久の東大寺供養と仏師

東大寺では文治元年（一一八五）の大仏開眼供養の後にも、前記のとおり建久六年（一一九五）と建仁三年（一二〇三）の二回の大きな供養があった。それぞれの折に、仏師に対する造仏賞があった。

建久の東大寺供養では、『続要録』によれば院尊と康慶が対象となり（それぞれ賞を院永と運慶に譲り、二人が法眼となった）、『東大寺縁起絵詞』によれば定覚、快慶、院尊が対象と記される（快慶は康弁に譲るとされる）。一応、院尊、康慶、定覚、快慶の四名が賞の対象だったと考えられる。

院尊への賞は、建久五年（一一九四）三月十二日に開始された大仏光背の制作（『続要録』造仏篇）によるものであった。本体ではなく光背であるからか、あるいは現存していないからか、この光背制

作に関してはさほど重視されて来なかった感があるが、もとより光り輝くというものは如来の放つ光が造形化されたものであり、いわば如来本体の一部とも言うべきもので、光背は本体と等価であるとさえ言える。加えて、この光背はわが国仏法の根本本尊とも言うべき盧舎那大仏の光背である。それゆえ、実は光背制作という仕事は極めて格上の仕事である。これは、南都復興の造像に携わった仏師たちの中で、院尊は最も格上の仕事を担ったことを意味する。この点は重視しなくてはならない。

定覚と快慶は、彼らが建久五年十二月二十六日から造り始めた中門二天像（『続要録』造仏篇）に対する賞である。康慶はこの時点までに東大寺関係の造像に携わった記録はないが、この供養の翌年に行われた大仏殿内の大仏脇侍像・四天王像の六軀と併せた八軀が康慶工房への注文となり、そのうちの中門像分の棟梁として造仏賞の対象となったという見方があり（毛利一九六二、田邉一九七二）、こでもそれに従っておく。

すると、建仁の東大寺供養では、大仏光背と中門二天像に対して、院派一名と慶派三名が造仏賞の対象となった。そして、前年の興福寺供養では対象外だった運慶は、康慶に譲られるという形で今回初めて南都復興の造仏賞に登場した。

建仁の東大寺供養と仏師

建久の供養から建仁の供養に至る重要造像は大仏殿内と南大門の造像である。

前者は建久供養の一年後、大仏脇侍像及び四天王像六軀の造立が行われた。[3]　脇侍は像高六丈（実寸

で三丈＝約九メートル）の如意輪観音像と虚空蔵菩薩像、四天王像は像高四丈と、いずれも破格の巨像である（いずれも現存せず）。この造像は、大仏を取り巻く像であるという点で大仏光背に次いで格が高く、その大きさとも相俟って重要度が高い。

その大仏師は、『続要録』や『造立供養記』によれば、如意輪観音像が法橋定覚と快慶、虚空蔵菩薩像が法橋康慶と同じく運慶と伝える。康慶や運慶の肩書きについては、彼らはこの時点ですでに法眼になっていたので、誤りであろう。四天王像の大仏師は、やはり史料により記述に違いがあるが、康慶、運慶、定覚、快慶の四人であることは一致している。すなわち、康慶工房の四人で巨像六軀が造られたことは間違いない。そして前記のように、この造像は中門像と一括して康慶工房に注文された可能性が高い。

この造像で注意すべきことは、これが鎌倉幕府によって行われたことである。『吾妻鏡』建久五年六月二十八日条には、これら六軀の奉行人の名が記され、造営の遅れに対して頼朝が厳しい催促を行っていることが記されるので、この造像は鎌倉幕府の管轄により行われたことが判明する。ただし、この供養が朝廷との調整の結果行われたことからも明らかなように、幕府の責任で造像することは朝廷の認知するところであったことも当然である。

次いで、建仁三年（一二〇三）七月二十四日に金剛力士像の造立が始められ、十月三日に開眼した。大仏師が運慶、快慶、定覚、湛慶の四人であったことは前章に述べたとおりである。

当初、開眼直後の十月五日に予定された建仁の東大寺供養は、延引されて十一月三十日に行われ

126

た。その造仏賞として運慶が法印に、快慶は法橋に叙され、定覚は賞を覚円という仏師に譲って、覚円が法橋になっている（『東大寺縁起絵詞』〈江村正文一九六六〉）。本来の対象は運慶、快慶、定覚の慶派三人である。この折の勧賞で大仏殿内の六軀が対象とされたのかは明らかでないが、いずれであっても、結果はあまり変わらないはずである。

慶派の台頭、優越とも言われる状況は、この供養においては妥当である。

南都復興初期の仏師の状況

長らく南都復興造像は、ごく初期を除いては慶派が飛躍を果たし、他派を圧倒してゆく過程と捉えられ、同時に運慶のサクセスストーリーの一部として語られることが多かった。

しかし、東大寺、興福寺の主要堂宇の造像の様子をみると、必ずしもそうとは言い切れない。朝廷の決めた興福寺の初期四堂の担当は三派四人によって分けられたし、東大寺造像では円派は加わらなかったが、院派と慶派が分け合った。慶派の優位が指摘できるのは、建久後半から建仁年間にかけての中門・大仏殿・南大門の巨像群においてである。以上を総合して客観的にみれば、決して慶派の独壇場ということはなく、基本的には三派によって分け合われたと言える。

仏師への評価

明治以降では、南都復興における運慶や慶派を大きく評価し、彼らを中心に組み立てる論考が大半

であるが、では南都復興造像で、誰が大きな功績を挙げたとみるべきであろうか。

まず、格上の造像を行った仏師は誰か、という観点から考えてみると、興福寺においては、寺としての本尊を含む金堂造像と、維摩会を行う講堂造像が重く、それぞれ明円と院尊である。東大寺では大仏光背制作が大仏本体の一部とも言える格の高い仕事であり、南都復興造像の中で仏師の関わった仕事のうち、最も格上といえる。その大仏師は院尊であった。従って、この観点からは院尊と明円、とりわけ、東大寺と興福寺の両寺にまたがって重要造像を行い、殊に大仏光背を担った院尊の存在が大きいと言える。

次に、仏師への造仏賞があった三つの供養についてまとめてみると、賞の直接の対象者は、延べで院派二名、円派一名、慶派八名（譲られた者は含めない）となる。これをみると、南都復興における慶派の躍進・優位を読み取れる。また、両寺で対象者を出したのは、院派と慶派である。

以上をもとに、南都復興で朝廷が直接関わる造像に最大の功績を挙げた仏師は誰かについても考えると、まず院尊を筆頭とすべきであろう。院尊は仏師の担った仕事のうち最も格上の東大寺大仏光背制作と、維摩会を行う興福寺講堂像という、両寺の主要造像を担った点、それによって両寺の供養で賞を受けたことが確実な唯一の仏師である。院尊に次ぐ仏師として、仕事の格の高さ、造仏賞という公的評価の双方の点からみて、康慶と明円が位置するといえ、そして後半において運慶の台頭を認めることができる。現代においては、運慶が南都復興造像で最も活躍した仏師とされてきたが、状況を冷静に見れば、彼は南都復興で最も活躍ないし評価された仏師とは言えない。

128

以上を総合すると、初期の南都復興主要造像では三派の主要仏師がそれぞれの場面で活躍し、仏師への社会的評価は、まず院尊が最も大きく、次いで康慶、明円、運慶といった顔ぶれであったと考えられる。

（二の二）　後鳥羽院政期の朝廷が関わる造像

後鳥羽天皇は、建久九年（一一九八）正月に譲位して上皇となった。院政はそこから始まり、承久三年（一二二一）の承久の乱で敗れるまで続くが、ここでは建仁の東大寺供養後からを扱うこととする。後鳥羽院は政治・文化の面で強力な、時に強硬なリーダーとして君臨したことも知られる。この時期の院や朝廷が関わる造像においてどんな仏師が担ったかを概観する。

最勝四天王院の造像

最勝四天王院は、元久二年（一二〇五）に建立された後鳥羽院政期を代表する寺院である。この寺院は、『承久記』古活字本に「関東調伏の堂」とあり、後鳥羽院が倒幕のために発願したとされることが多い。ただし、造営時の朝廷と幕府は良好な関係にあり、調伏の理由はないとする指摘もある（坂井二〇一八）。建立理由がいずれであっても、名称から考えて奈良時代から鎮護国家の経典として重んじられた『金光明最勝王経』に基づいていることは明らかである。王法と仏法の相依発展を叶えるべく建立された国家の統治者としての行為であったと考えられる。

法勝寺南大門の金剛力士像

法勝寺は、白河天皇の発願により、承暦元年（一〇七七）に京都の東郊外に建立された巨大寺院で（その一帯を白河殿と呼ぶ）、以来、京都における典型的な天皇家の寺院として重んじられてきた。慈円の『愚管抄』では、「国王の氏寺」と呼んでいる。

その南大門金剛力士像の造像は、建暦二年（一二一二）十二月十日の御衣木加持によって始められ、仏師は右記の最勝四天王院旧蔵散手面の制作と同じく、院派の法印院賢であった（『三僧記類聚』）。

法勝寺九重塔の造像

法勝寺の九重塔は、高さが推定約八〇メートルの巨大な八角塔で、法勝寺のシンボル的存在であった。この塔は、承元二年（一二〇八）五月に焼失し、早速再建に着手された。この再建に当たって

それだけに、その安置仏を誰が造像したかは興味の持たれるところであるが、残念ながらどんな仏師が担ったかを伝える文献史料はなく、安置仏も現存しない。わずかに、いま東大寺に残る散手面は、銘記によってもとは最勝四天王院の旧蔵で、承元元年（一二〇七）に院派の主要仏師である法眼院賢の制作であることが判明する。ここから同院の造像は院派が主導した可能性を指摘する意見もある（根立研介二〇〇四）。大いにあり得ることであろう。

は、東大寺の勧進上人に就任していた栄西に再興勧進が命じられ、東大寺の財源に充てられていた周防国がこちらに回されるなど、先行して行われていた東大寺七重東塔の再建に優先して行われ、東大寺東塔は中断に追い込まれた。これをみても明らかなように、法勝寺九重塔の造像は後鳥羽院政期における朝廷が関与した典型的かつ最優先の造像であった。

その完成供養は建保元年（一二一三）四月二十六日に行われ、仏師への造仏賞では、院実が賞を譲って院範が法印に、同じく運慶が譲って湛慶が法印に、定円が譲って宣円が法眼に叙された（『明月記』同日条）。すなわち、後鳥羽院政期の最重要造像の一つである法勝寺九重塔造像は、これら三派の仏師に分けられたことが分かる。

後鳥羽院逆修本尊像

逆修とは生きているうちに自分の死後の冥福を祈って行う仏事のことで、平安時代から盛んになった。

建保三年（一二一五）五月二十四日、後鳥羽院は自らの逆修本尊造像を高陽院にて始めた。その造像仏師は、初七日の三尺皆金色釈迦立像は仏師院実、二七日の一尺五寸皆金色弥勒像仏師は湛慶、三七日の一尺五寸弥勒像仏師は湛慶、四七日の一尺五寸彩色地蔵菩薩像は仏師院賢、五七日の一尺五寸皆金色阿弥陀如来像は仏師湛慶を単純に慶派の一員とみるのは躊躇するが、院実、院賢、湛慶、快慶という顔ぶれは、大まか

に見れば院派と慶派系による混成と言える。ただし、院実の担当は大きさが他の倍の初七日本尊像であったので、彼の役割が大きいことは明らかである。

六条宮並びに中宮御産御祈のための薬師像

　元久二年（一二〇五）、後鳥羽院妃の六条宮の御産御祈のため、法印院実が薬師像を造った（『石清水八幡仏菩薩目録』）。また、建保五年（一二一七）三月四日、一条殿にて修された中宮御産祈願の七仏薬師法本尊は、院賢法印、院定法印らが造った（『百錬抄』、『門葉記』）。

　ここでも、院派の活躍が目を惹く。

東大寺東塔四仏

　元久元年（一二〇四）三月二十九日に東大寺東塔事始日時と造寺官除目が、四月五日に事始が行われた東大寺東塔は、前記のとおり法勝寺九重塔再興の影響で中断したものの、建保三年（一二一五）十月十五日に太政官符が東海道諸国司に出され、東大寺塔造営について栄西に代わって大勧進に就任した行勇に協力するよう命じて以降、再び進み始める。こうした経過からみて、法勝寺には優先されたものの、やはりこの東塔の造営も国家事業であったことが分かる。

　造像については、中断前の建永元年（一二〇六）四月八日に造仏始の日時が陰陽師により十六日と勘申され、造像に向けて着手されたが（『猪隈関白記』、『三長記』）、やはり中断して、建保六年（一二

一八）十二月十三日に四方四仏の御衣木加持が行われ、大仏師は湛慶法印以下四人であったと『続要録』造仏篇は記す。他の三人は、『民経記』寛喜三年（一二三一）正月巻の紙背文書により、東方仏は法印院賢、西方仏は法橋覚成、北方仏は法眼院寛であることが判明している（田中稔一九六二）。湛慶は南方仏ということになる。

院派三人と慶派一人という構成である。

後鳥羽院政期に朝廷が関わる造像を担った仏師

以上をまとめ、後鳥羽院政期に朝廷が関与する造像を担った仏師について総括しておく。

法勝寺南大門像は院派、同九重塔造仏は院派・慶派・円派の三派共同作業、後鳥羽院逆修本尊像は院派・慶派に快慶が加わる構成、六条宮並びに中宮御産御祈の薬師像は院派、南大門像と東大寺東塔は院派三人と慶派一人となっている。山本勉氏も説くとおり（山本勉一九九六）、南大門像と九重塔像の状況から、法勝寺の造像は院派が主導権を握ったとみられるし（院実の統括か）、最勝四天王院造像も院派主導であった可能性がある。後鳥羽院逆修造像においても院派が造ったのは初七日本尊で、法量も大きいことから、これもやはり彼の役割が大きい。東大寺東塔造像については、従来『続要録』に湛慶の名前だけが書かれているせいか、湛慶のもとに院派三人を従えての造像という見方も多くなされてきたが、素直にみれば院派優勢の状況とみるべきだろう。格上の東方仏を院賢が受け持つこともそれを示唆する。院派はこのほか、朝廷との関係が密接な石清水八幡宮関係の造像にも、院実が千手観音像

を造るなど『石清水八幡宮菩薩目録』、院派が関わっていたことも知られる（山本勉一九八二）。また、やはり朝廷と密接な比叡山関係の造仏では、元久二年（一二〇五）の文殊楼諸像再興は寛円が行い、この頃、根本中堂十二神将像を実円が修理した。

これらを通観すると、後鳥羽院政期における朝廷の関わる造像では、運慶や慶派の優越的状況は存在せず、むしろその影は薄い。この点は従来の鎌倉彫刻史のイメージとは異なる。中心的な役割を担っていたのは、院派であったことは明らかである。ただし、院派の独占ではなく、前の時期に引き続き、法勝寺九重塔に代表されるように、三派によって分担されていた状況もみられ、この点も見逃せない。

（二の三）建長から文永期における朝廷関与の造像

承久の乱後しばらくは朝廷関与の大規模造像はほとんどないが、一二四〇年代後半から三つの大きな造像がある。法勝寺阿弥陀堂、蓮華王院、東大寺講堂の三つである。

法勝寺阿弥陀堂と蓮華王院の再興

法勝寺は前記のとおり、代表的な天皇家の寺院であったが、その阿弥陀堂は平安後期に一定の流行があった九体阿弥陀堂（註１参照）であった。この堂は宝治元年（一二四七）八月二十八日に焼失した。

蓮華王院は後白河法皇の発願により、長寛二年（一一六四）に平清盛が造り寄進した。いま、三

十三間堂と通称されるところで、千一軀の千手観音像を安置している。この千体観音堂は、建長元年（一二四九）三月二十三日に炎上した。

両者の再興造像は、建長三年（一二五一）七月二十一日に、後嵯峨院から共に始めるべきという命があり、同二十四日に法勝寺金堂前で御衣木加持が行われた（『岡屋関白記』）。後嵯峨院の命で同時に同じ場所で始まった二つの造像はこの時期の典型的な朝廷関与の造像である。

法勝寺像の供養は建長五年十二月二十二日に行われ、担当仏師は、法印隆円、法印院承、法印院継、法印院恵、法眼昌円、法眼院審、法橋院尋、法橋院宗、法橋院瑜の九人で、中尊像は隆円が制作した（『経俊卿記』）。このうち、昌円、院審、院尋は供養に際しての造仏賞で法印に、院宗、院瑜は法眼に叙されていることが知られる（『経俊卿記』）。中心となる中尊像の仏師は円派の隆円ながら、九名のうち院派が七名、円派が二名という構成である。

蓮華王院の再興は文永三年（一二六六）までかかった。中尊の千手観音坐像は台座心棒銘記から、大仏師法印湛慶と、小仏師の法眼康円・法眼康清により、建長六年（一二五四）正月二十三日に蓮華王院に届けられたことが判明している。一方、千一軀の千手観音立像は、銘記に残る作者名は合計五十七名で、当時の都の仏師が総動員された観があるが、当然ながら三派が中心をなしている。三派のうち派仏師の人数や制作軀数をみると、慶派は二人・十五軀（春慶、明俊、覚誉、行快らの作は含まない）、院派は十二人・百四軀（このほか「分」の作三十九軀）、円派は四人・四十三軀（このほか「分」の作三十四軀、作者もさらに増える）となる（丸尾彰三郎一九五七、水野二〇二〇、山本勉二〇一〇）。中

尊像を担った慶派は、参加仏師・分担軀数ともに三派の中で最小で、二つの造像でいずれの中尊像も担っていない院派は、参加仏師・分担軀数で大きく他派を圧する。

東大寺講堂の造像

東大寺講堂造営は寛喜三年（一二三一）三月に大勧進行勇に対して周防国寄付と国務遂行を命ずる宣旨が出されて以降に進み始めた。やはり朝廷関与の造営である。造像は、建長八（康元元）年（一二五六）のことで、諸像を担った仏師は、中尊二丈五尺千手観音立像は当初、法印湛慶を大仏師としていたが、死去により康円法眼が「重ねて彫刻を加え」、一丈虚空蔵菩薩立像は法眼院宝、一丈地蔵菩薩立像は法橋栄快、浄名居士坐像は定慶法眼、文殊師利坐像は長快法橋という顔ぶれであった（『続要録』造仏篇）。

中尊は蓮華王院中尊像と同じく、慶派の湛慶であるが、院派の院宝も加わり、慶派・院派に快慶系統仏師という構成である。

これら三つの造像を通観すると、一つ一つでは各派の勢力に偏りがある場合もあるし、円派がやや劣勢といえるが、全体では三派で分けるという枠組みが守られ、その中でいずれか一派に著しい偏りがないようにバランスよく配分されていると言うべきである。これは、三つの造像を通覧する意識が朝廷側に存在したことを示しているようにみえる。

ここでは、第二節を簡潔にまとめておく。本節では後白河院政期を中心に建仁の東大寺供養までの

南都復興、それ以降の後鳥羽院政期、建長から文永年間の三つの時期の朝廷の関わる造像を概観した。その結果、いずれの時期でも正系の三派を中心に配分されたことが分かる。この点をまず正しく認識したい。それぞれの場面では三派相互に多少の優劣もみられるが、いずれかの派による独占的な状況はみられない。

そして、長い研究史に説かれてきたこととは異なり、決して慶派が他派を圧倒する状況ではないことも、改めて確認しなくてはならない。それよりは、むしろ院派の勢力の強さを認識するべきであろう。

（三）　幕府を中心とした世界の造像と仏師

二元的な構造となった鎌倉時代社会では、造像の構造もそれぞれ相当に異なる様相をみせる。ここでは幕府を中心とした世界の造像とそれを担った仏師について、三つの時期に分けて概観する。

（三の一）　承久の乱以前の幕府関連造像

まず、頼朝が鎌倉に本拠を置いて政治機構を作った治承四年（一一八〇）から承久三年（一二二一）の承久の乱までを概観する。この時期は幕府政治の上では、源頼朝の独裁的執政期に始まり、政治の

137

実権が次第に北条氏に移行し、政子・義時が幕府政治を担った時期に当たる。そして、仏師としては運慶の在世中にほぼ重なる。

鎌倉勝長寿院の造像と成朝

頼朝が本拠を置いて以降の鎌倉における本格的寺院は、頼朝の発願した勝長寿院である。ここは頼朝が父義朝の菩提を弔うため建立した寺で、文治元年（一一八五）十月に供養された。父義朝の菩提を弔うといっても、その建立目的には単なる義朝追悼という個人的願意に留まらず、それ以上に、父義朝を祀ることにより源家の貴種性を、あるいは父から受け継いだ源家嫡流の血統を、関東武士団に対して誇示するためという側面があったと思われる。また、頼朝執政期においては頼朝の意向が最優先された独裁政治という状況であったので、その意味でも頼朝による義朝追悼の寺である勝長寿院は単なる個人的寺院ではなく、公式な寺として機能した。頼朝没後も、勝長寿院は鎌倉時代を通じて幕府管理の重要寺院として機能した。

その本尊像制作を任されたのは、奈良仏師に属する「南都大仏師成朝」であった（『吾妻鏡』元暦二年五月二十一日条及び文治元年十月二十一日条）。成朝は奈良仏師の嫡流と考えられる人物で、勝長寿院本尊造像は定朝に連なる正系仏師が幕府関連造像に用いられた最初のケースである。頼朝がいかなる理由で成朝を選んだにせよ、ともかく頼朝が最初に起用したのが奈良仏師の成朝であったことは以後の幕府関連造像に大きな影響をもたらしたと考えられる。

願成就院・浄楽寺の造像と運慶

次に注目すべき造像は、願成（がんじょう）就院（じゅいん）と浄楽寺の造像である。

願成就院は、頼朝の正妻北条政子の父である北条時政が本拠地である伊豆国北条（現静岡県伊豆の国市）に建てた氏寺で、文治五年（一一八九）六月に供養されたことが『吾妻鏡』や近年紹介された『転法輪鈔』中の「伊豆堂供養表白」（牧野二〇一七）に記される。ただし、仏像は不動明王二童子像、毘沙門天像に納入されていた銘札から、文治二年五月に運慶によって造り始められたことが分かっている。銘札はないものの、阿弥陀如来坐像も運慶作であることは確実である。

神奈川県横須賀市の浄楽寺は、創建事情などはよく分かっていないが、諸像はやはり銘札により文治五年に和田義盛を発願主として運慶が造ったことが判明する。現在、阿弥陀如来及び両脇侍像、不動明王立像、毘沙門天立像が残っている。和田義盛は頼朝を支える最も有力な武士団の一つである三浦氏の筆頭格の人物で、初代侍所別当としてよく知られている。

北条時政、和田義盛という頼朝政権中枢の二人がいかなる理由で運慶を選んだにせよ、文治年間に相次いで運慶が造像を手がけた意味は大きく、以後しばらくの幕府関連造像の方向性を大きく左右し[5]たと思われる。

東大寺中門の二天像と大仏殿脇侍像・四天王像の造像

前節で述べたとおり、この造像は頼朝の命によって幕府御家人によって行われた、幕府関連造像である。

『吾妻鏡』建久五年（一一九四）六月二十八日条には、大仏殿内の脇侍像・四天王像の計六軀の奉行人が書かれている。観音は宇都宮朝綱、虚空蔵菩薩は中原親能、増長天は畠山重忠、持国天は武田信義、多聞天は小笠原長清、広目天は梶原景時と伝えられる。いずれも有力な御家人である。頼朝は彼らを呼び出し、造像の遅れに対して厳しく催促をしている。この記事では、割り当ての下知（命令）自体はこれ以前に行っていることを伝えているので、この造像の計画自体は供養前の建久五年前半頃あるいはそれ以前から出来ていたらしい。御家人たちに奉行割り当てを伝えた記事はないが、遅れを厳しく催促していることからみると、六月二十八日をかなり遡るかと思われる。これらのことから、大仏殿内の造像が幕府を挙げての造像であったことが分かる。

また、直接の文献的裏付けはないが、先に述べたように、中門二天像も康慶工房への一括注文であったとすれば、中門像も幕府関連造像に含まれることとなろう。

そして、これらが康慶工房への注文であったことは、幕府関連造像の文脈に置いて眺めると、前後との整合性が理解できる。

建保・承久年間の幕府関連造像と運慶

幕府と運慶の関係は、運慶晩年にも継続されており、建保年間から承久年間にかけて政権中枢人物の造像を次のとおり、三件手がけていることが知られる。

最初は、三代将軍源実朝が発願し、建保四年（一二一六）正月十七日に京都より渡されて、同二十八日に安置・供養された「将軍家御持仏堂」の本尊釈迦像である（『吾妻鏡』同日条）。なお、『吾妻鏡』では、「雲慶」と書かれるが、これは一般に運慶を指すと理解されている。京都から運ばれたことが明記されていることも注目される。

次の造像は、北条義時が発願し、建保六年（一二一八）十二月二日に供養された「大倉新御堂」（大倉薬師堂）薬師如来像である。（『吾妻鏡』同日条）。ここでも雲慶と書かれている。

三つめは、北条政子が発願し、承久元年（一二一九）十二月二十七日に供養された勝長寿院五仏堂の「五大尊」である（『吾妻鏡』同日条）。

これに加えて、今世紀に確認された称名寺光明院大威徳明王坐像は、建保四年十一月二十三日銘の納入品があり、運慶の名も記される（瀬谷二〇〇七）。この像は実朝の養育係を務めた大弐殿という女性の発願で、大きさから私的な造像とみるのが穏当だろうが、将軍周辺の造像であり、これも含めると四件になる。

将軍実朝、北条政子、北条義時の三人はこの時期の幕府における最も中心的な人物であり、この三例はこの時期の幕府関連の典型である。そうした造像に運慶の役割が大きいことが分かる。一方、頼朝時代も含めて、幕府関連造像に院派、円派の仏師が用いられた例は文献史料では見出されず、現存

作例でも確認されていない。同じ時期の朝廷関与の造像と明らかに異なる様相をみせている。

御家人の造像と関東運慶派

これに加えて、他の御家人たちの造像においても運慶周辺の仏師が活躍したことが銘文や現存作例の作風から知られている。例えば、建久七年（一一九六）に四方田氏発願の埼玉・保寧寺阿弥陀三尊像（内藤・林一九八三、副島一九八七）を造った宗慶や、承元四年（一二一〇）に伊豆修禅寺の大日如来坐像（水野一九八四）を造った実慶。実慶には、伊豆の桑原区阿弥陀三尊像の作例も知られ、伝来の土地柄から北条氏関係の造像とも考えられる。

また、仏師名は明らかでないが、作風から建暦元年（一二一一）に鎌倉鶴岡八幡宮寺の像として造られたとみられる鎌倉寿福寺銅造薬師如来坐像（奥一九九三）、建保三年（一二一五）作と推定される願成就院本尊阿弥陀如来坐像（塩澤二〇〇二a・二〇〇九）、などは運慶系統の仏師によると考えられ、御家人層の依頼に応えるべく関東に住した仏師を関東運慶派と呼ぶこともある。この時期の幕府関連造像では慶派系統の仏師が重用されていたことを示している。

同時に注目すべきは、頼朝時代を含めて、幕府関連造像に院派、円派の仏師が関わった記録はなく、現存作例の銘文からも確認できないことである。朝廷の関わる造像にみられる三派による造像史とは明らかに様相が異なる。

142

きる。

（三の二）　鎌倉時代中葉の幕府関連造像

鎌倉時代中葉、すなわち十三世紀の第2・3四半期の幕府関連造像では、次の二つの傾向が確認できる。

運慶次世代の慶派仏師の造像

この時期の前半に当たる十三世紀第2四半期には、前の時期に続き、運慶次世代の慶派仏師が用いられていたことを確認することができる。

その代表的な仏師は肥後定慶である。この仏師は系譜は不明であるものの、作風や経歴から慶派の仏師とみられ、「肥後別当」「肥後法橋」などを肩書きとしていたので、肥後定慶と通称されている。

嘉禎元年（一二三五）五月に供養された四代将軍藤原頼経室竹御所の一周忌追善造仏を担当した「肥後法橋」は彼を指すとみられ（『吾妻鏡』）、同年の翌月に供養された頼経発願の明王院五大明王像のうち、唯一現存する不動明王坐像も作風から彼の作とみられる（塩澤一九九九・二〇〇九）。

また、同じく嘉禎元年十二月に、将軍頼経の病気平癒のために、幕府が命じた一尺六寸千体薬師・羅睺星・計都星・御本命星薬師の諸像を造立した「大仏師康定」は、「康運弟子」と注記され（『吾妻鏡』）、この康運は運慶二男の康運とみられるので、慶派仏師である。さらに、『増訂豆州志稿』に文暦元年（一二三四）に修善寺の伝空海作仁王像の朽木を用いて造仏したと記される「遠江法橋運覚」、

「伊□慶覚」のうち、運覚は運慶とともに造像に参加したいくつかの事績が知られる一門の主要仏師であり、慶覚も建久から建仁年間に慶派の小仏師としての活動が知られる。

このように、この時期にも慶派仏師は鎌倉幕府関連造像に一定の役割を果たしている。しかし、運慶次世代の慶派を率いた湛慶との関係は知られず、さらに第三四半期では慶派仏師の事績は知られない。幕府関連造像との関係は次第に薄くなっていった。

やや孤立した事例として、院派仏師の院円が、嘉禎二年（一二三六）十一月に供養された新造御所（若宮大路御所）内の持仏堂久遠寿量院の本尊像を担当したが（『吾妻鏡』）、これは鎌倉における主要幕府関連造像に院派仏師が起用された初めての例かとみられる。ただし、この像は将軍頼経の父九条道家が京都で造ったことが明らかで、仏師選定も道家側でなされたらしいので、例外的な事例と言える。

鎌倉派仏師による造像

鎌倉時代中葉の幕府関連造像では、鎌倉に本拠を置くと推定される仏師がかなり活躍するようである。宝治元年（一二四七）作埼玉・天洲寺聖徳太子立像は初代政所別当大江広元の四男毛利季光が北条泰時らを弔った旨の銘文をもつ確かな幕府関連造像で、作者は法橋慶禅と記されるが、銘文中に鎌倉で造ったと書かれている。また、建長三年（一二五一）に鎌倉・圓應寺初江王坐像は幕府が造営に絡んだとみられる新居閻魔堂の旧像で、これを造立した仏師幸有は畿内では足跡が知られない。さら

144

に、康元元年（一二五六）十二月の年紀をもつ紙片が納入され、その頃の作とみられる箱根正眼寺地蔵菩薩立像の作者と思われる武蔵法橋康信も、同様に他地方での事績が知られない。

慶禅、幸有、康信らは、幕府関連造像を担い、畿内での事績は知られないが、慶禅や康信のように僧綱位を有することもあり、慶禅のように鎌倉に本拠を構えていたと推測される。こうした仏師を筆者はかねて「鎌倉派」の仏師と呼んできた（塩澤二〇〇九）。

こうした仏師は名前こそ判明しないものの、すでに十三世紀の第2四半期から存在したと考えられ、北条泰時関与の嘉禎二年（一二三六）頃作の神奈川・證菩提寺阿弥陀如来坐像（塩澤一九九二・二〇〇九）や神奈川・江島神社弁才天坐像（塩澤二〇〇二b・二〇〇九）、願成就院地蔵菩薩坐像（塩澤二〇〇九）、静岡・吉田寺阿弥陀如来坐像（水野一九九一）などの作例は、こうした仏師によるものと考えられる。

以上の幕府関連造像における仏師の様相を簡潔にまとめておく。鎌倉を中心とした幕府の関わる造像では、文治元年（一一八五）に源頼朝が建立した勝長寿院造像に奈良仏師の成朝が用いられて以降、承久年間頃までは成朝や運慶らの奈良仏師、ないし慶派の系統、特に運慶一門が重く用いられており、その中には関東運慶派とも呼ばれる関東居住の仏師もいたと思われる。一方、院・円二派は主要造像にほとんど登場しない。次の鎌倉時代中葉になると、鎌倉に足跡と作例が残る肥後定慶のような慶派仏師との関係は続くが、運慶の後継者湛慶との関係は知られず、慶派正系仏師とは次第に関係が薄くなる。それに代わって、鎌倉に本拠を置くとみられる独自の仏所が成長し、幕府との関係を強

めていったと考えられる。院派仏師は、院円が嘉禎二年（一二三六）に供養された新造御所内持仏堂（久遠寿量院）の本尊像を担当したことが、確認できる限り幕府関連造像における初めての例かとみられるが、中葉では他に見当たらず、円派仏師の事績も知られない。別の言い方をすると、正系の三派の枠組みに依らない造像史が展開されたことになる。

朝廷関与の造像においては、三派仏師の枠組みが継続されていたことと比べると、かなりの違いが明らかとなろう。

（四）二元的造像構造と運慶の位置

造像構造も二元化

ここまで述べてきたように、鎌倉時代は社会構造が京都の朝廷と鎌倉の幕府という二つの中心をもつ二元的な社会になったことに連動して、造像の構造も朝廷関与の造像と幕府関連造像に分かれ、こちらも二元的な構造をもつようになった。そして、それぞれの造像を担った仏師も前者では基本的に正系の三派で分け合う形が継続されたのに対し、後者では当初は奈良仏師（慶派）が独占的に担っていた（とりわけ運慶の存在が大きい）ものの、次の世代では次第に慶派との関係は薄くなり、それに代わって鎌倉に本拠を置く仏師が活躍するようになった。

である。

朝廷関与の造像と幕府関連造像とでは、担当した仏師においてまったく異なる様相をみせているのである。

慶派中心彫刻史観の見直し

右の状況は、明治以来説かれてきた鎌倉時代彫刻史とはずいぶん違っていることは明らかである。

第二章で述べたとおり、長い間、鎌倉時代の彫刻は運慶によって完成に導かれ、彼の創り上げた表現に代表され、ゆえに運慶を中心とする康慶、快慶、湛慶らの慶派仏師が中心的な役割を担ったという、いわば慶派中心の彫刻史観が受け継がれてきた。それゆえ、院派、円派の存在は平安時代後期の遺産で生き残っているに過ぎないとみなされ、鎌倉時代彫刻史の中では正当に評価されることはなかった。彼らの存在についてしばしば評された「根強く」という言葉には、決して好意的なニュアンスは感じられない。しかし、京都を中心に行われた朝廷関与の造像では、院派はむしろ慶派を上回る活躍をみせており、蓮華王院復興造像では量的には他派を圧していることからみて、仏所の規模という面でも恐らく最大で、京都で最も主たる仏所という位置を占めていたのではないかと考えられる。

社会構造が異なれば、造像構造も、仏師の様相も異なるのは当然で、鎌倉彫刻史は双方を概観した上で初めて理解できるはずだと考えられる。鎌倉時代の彫刻史は運慶や慶派を中心に見て、彼らの動向をたどっていれば事足りるという見方は、そろそろ修正されなくてはならないだろう。

為政者にとっての仏師とは

　ところで、この時代における仏師は社会の中でどのような役割を果たし、為政者にとってどんな存在であったのだろうか。

　筆者は、この時代の中で仏師は社会的にみて欠かすことのできない存在で、大変重要な役割を果たしていたと考えている。なぜならば、王法と仏法の相依という思想のもと、仏法の発展を図るには寺院の建立・整備が不可欠で、それは古代から営々と行われてきた。そして、寺院においては信仰の中心・拠り所として、仏を具体的に現出させた存在である本尊以下の仏像は欠くことのできない存在である。これについては第一節で述べた。逆説的にいえば、仏像なくしては寺院たりえず、寺院なくては仏法興隆は果たされず、ひいては王法の発展もあり得ないことになる。

　以上に基づけば、王法と仏法の相依という観念が生きている限り、仏法興隆の拠点である寺院において、その信仰の中心であり、仏を視覚的に現出させた存在である本尊像以下仏像を生み出すことのできる仏師たちは、この観念を根底で支え、可視化し、現実社会で機能させるために必要不可欠な存在であったこととなる。とすれば、高い技術を持って注文・要求に応えられる仏師・仏所を常に維持しておくことは、王法を司る者にとって、必須のことであったはずである。それであればこそ、朝廷は三派の仏所を維持するはずだし、幕府の立場からすれば、いつまでも畿内の仏師に依存していては造像活動の自由が妨げられるのであり、それに手をこまねいているはずもない。

朝廷関与の造像と運慶

それでは、これまで研究史の中心をなし、教科書でも鎌倉彫刻の担い手として書かれてきた運慶は、どんな存在と理解すればいいだろうか。

そこで改めて運慶の位置づけを確認するために、これまで分析した各種の造像別に運慶の果たした役割を改めてまとめてみたい。

まず、朝廷関与の造像では、南都復興造像のうちの東大寺での仕事、法勝寺九重塔造像が挙げられる。運慶は東大寺の復興では、建久の供養において父康慶に賞を譲られて法眼となったことは前に述べた。この時点までに運慶が具体的に造像に関わった記録はないので、実質的な活動はしていないと思われるが、公的な賞を受けたのであるから、功労者の中に認識されたであろう。また、大仏殿内の脇侍像・四天王像の造像でも大仏師四人の内の一人として行ったが、この造像は幕府関連造像と位置づけられるし、この仕事の棟梁は康慶であろうから、ここで取り上げるのは適切ではない。

運慶が関わった東大寺での造像で、典型的な朝廷関与の造像は南大門金剛力士像の造立である。この造像は後鳥羽上皇が建仁の東大寺供養に向けて行ったものと思われ、その建仁の供養こそは、上横手雅敬氏の言葉を借りれば、「自らが公家・武家の上に立つ統治者であることを明らかにした」機会であった（上横手雅敬一九九九・二〇〇九）。後白河法皇や源頼朝と同じく、後鳥羽上皇も建仁の東大寺供養において、自らが王法を司る者であることを天下に示したものと考えられる。従って、南大門造像は上皇の意志が強く及んだ、典型的な朝廷関与の造像であった。運慶はその直後に行われた建仁

の供養での造仏賞で僧綱位の最高位である法印に昇ったのである。運慶の事績の中で、南大門造像は巨像を短期間に仕上げたこともさることながら、典型的な朝廷関与の造像である南大門造像を主宰したという点が非常に重要であると筆者は考えている。

加えて、運慶はやはり典型的な朝廷関与の造像である法勝寺九重塔造像に加わっている。こうした性格の造像を担うことのできる仏師であることは疑いない。ただし、前記のとおり、この造像は決して運慶一門の造像ではなく、三派共同で行われた。この前後の後鳥羽院関係造像でも、慶派の一人舞台ではなく、むしろ院派優勢の下で三派で分け合う構造であったことも述べたとおりである。

摂関家の造像と運慶

朝廷を中心とする世界において、摂関家もまた王法の一部を司る存在であったことは前に述べた。運慶はその摂関家の造像も手がけている。

最も典型的な例は、興福寺北円堂の造像である。北円堂は養和元年（一一八一）の朝廷による復興計画に漏れ、朝廷は関与しない造営・造像であった。着手も遅れ、承元元年（一二〇七）八月頃から始まったと考えられる。造像は『猪隈関白記』承元二年（一二〇八）十二月十五日条に、寺家からの要望により氏長者近衛家実が行ったとあり、その月の十七日に御衣木加持が行われ、運慶が臨席している。完成時期は不明だが、納入品の年紀から建暦二年（一二一二）のことと思われる。

納入品に登場する人物の分析から、寺家側が実質的な主体となって進められたことも想定されてい

るが、『猪隈関白記』に家実自身が担うことになったと記されていることや、納入品に家実を「本願」
と書いていることからみて、家実の役割は大きい。氏寺である興福寺の復興に、氏長者として務めて
いる様子が窺われる。

興福寺は藤原氏の氏寺であるとともに、官寺として奈良時代から国家管理の寺院に列せられてき
た。その興福寺の造像は個人的な造像ではない。北円堂造像に朝廷は関与しないとはいえ、この造像
には王法の一翼を担う摂関家として行ったという公的性格が含まれていたとみるべきであろう。そう
した意味において、北円堂の造像を摂関家の造像と呼ぶ次第である。

この仕事は、『猪隈関白記』及び台座銘文により運慶が主宰したことが明らかである（第三章参照）。
寺家側に実質的な主体があったかもしれないが、北円堂造像により、少なくとも形式的には摂関家の
造像を運慶は担当したことになる。朝廷関与の造像に加え、摂関家の造像も運慶は担った。

幕府関連造像と運慶

運慶は幕府関連造像との縁が深い。それらは大きく三つに大別される。一つは、有力御家人による
造像である。すでに述べたように、北条時政による願成就院、和田義盛による浄楽寺といった、初期
の頼朝政権の側近たちがそれぞれの本拠地で行った造像を運慶に依頼したことが分かっている。近年
では、足利氏もこれに加わる説が有力である。[8]

二つめは、東大寺大仏殿内の脇侍像・四天王像造像への参加である。第二節で述べたとおり、この

六軀の造像は頼朝の命により御家人が一人一軀ずつ分担して請け負ったことが『吾妻鏡』建久五年六月二十八日条によって明らかである。従って、東大寺復興の中にあって、この造像だけは性格が異なり、鎌倉幕府関連造像である。これを主宰したのは康慶であったと考えるのが自然であるが、運慶は重要な一員としてこれに参加している。

三つめは、建保・承久年間の三つの造像である。この時期に運慶が行った幕府要人の造像は（三）で紹介したが、その内容について若干補足する。まず、建保四年（一二一六）正月に安置・供養された三代将軍実朝の御持仏堂は、実朝の個人的な信仰空間である持仏堂とはいえ、将軍家の持仏堂であること、またこれは御所内に建てられた堂宇であることからみて、かなり公的な性格を帯びたものであったと考えられる。次に、建保六年（一二一八）十二月に供養された北条義時発願の大倉薬師は、北条氏が鎌倉において初めて建立した寺院で、北条氏の鎌倉における仏教的拠点を築いたという大きな意味をもっている。さらに、承久元年（一二一九）十二月供養の北条政子発願勝長寿院五仏堂は、頼朝が義朝の首を迎えて弔った、源家嫡流の空間に頼朝正妻として政子が踏み込んだという意味をもった堂宇と考えられる。従って、この時期の三つの造像は、単に幕府要人の造像というに留まらず、それぞれに重要な政治的意味をもった堂宇の本尊であることが分かる。

運慶はそのキャリアの初期から幕府要人と関わったが、その造像内容は次第に重要度を増してゆき、幕府関連造像の中心を担っていたことを確認できる。

寺家勧進の造像と運慶

有力寺社は鎌倉時代を構成する重要な権門の一つであったが、有力寺社自身の行う造像は、しばしば勧進によって費用を調達するという形を取っていたことも第一節で述べた。

運慶の造像の中で、寺家によって行われたのは、興福寺の西金堂像が確実で、北円堂像もその性格が強い。

前者は、養和元年（一一八一）の朝廷による裁定に漏れ、東金堂とともに寺家により復興が進められた。その本尊は、『類聚世要集』により仕上げ未了のまま文治二年（一一八六）正月に西金堂に運び込まれたことが分かっている（横内二〇〇七）。西金堂は朝廷の関わらない堂宇であったため、興福寺供養で運慶への造仏賞はなかったが、この造像は寺家の信任を勝ち得たかもしれない。

北円堂造像については、すでに摂関家の造像として触れたが、堂宇自体は『猪隈関白記』承元二年（一二〇八）十二月十五日条に寺家により造営したとあり、造像も実質的には寺家側が主体となって行われている。近衛家実は寺家の勧進に応えたという見方もあり（藤岡二〇〇三）、そうであれば寺家勧進の造像という側面を持つ。

興福寺以外では、真言の古寺神護寺での造像（中門二天像、講堂大日如来像・金剛薩埵像・不動明王像）もこの文脈に入るであろう。

鎌倉時代社会における運慶の位置

　このように、運慶は朝廷関与の造像と幕府関連造像の双方で主宰したり中心仏師として活躍したりし、前者においては造仏賞の対象ともなって僧綱位昇進を果たした。また、朝廷を構成する主要な勢家である摂関家の造像や、寺家の造像をも担った。これらの各種造像は、第一節で述べたとおり、鎌倉時代社会の姿を反映した、この時代の主要な造像の形である。

　実は、鎌倉時代のこうした主要な造像にくまなく実績を残した仏師は、同時期には他にみられない。例えば院尊は、前述のように南都復興造像における最大の功績と評価を勝ち得た仏師と言えるが、幕府関連造像にはまったく関与しなかった。各種造像を担った、とりわけ朝廷関与の造像と幕府関連造像の双方で中心的役割を果たしたという点こそが運慶の経歴において最も評価される点であると筆者は考えている。

　そして、鎌倉幕府関連造像や寺家による広範で強力な勧進という方法は、前時代にはみられない、新しい造像形態である。新タイプの造像に用いられたことも運慶の個性であり、いわば新時代型の大仏師ともいえよう。

　鎌倉時代において、もしかすると運慶だけが成し得たこと、あるいは現代から見て彼を評価するべき理由の一つは、これらの経歴上の点にあると言うべきであろう。

第五章　鎌倉新様式とは

―― 「写実的」表現と本覚思想

鎌倉時代の彫刻は、平安時代後期に一世紀半にわたって全国にくまなく流行した定朝様から大きく変化し、鎌倉新様式と呼ばれる新しい表現や、肖像彫刻などの新ジャンル、いくつかの新たな技法などが登場した。戦前以来、この新しい表現は「写実」ないし「写実的」と評されることが常であり、典型は運慶作品であるとして、運慶と絡めて論じられてきた。

第二章でまとめたとおり、それは鎌倉彫刻を語る上での三つの柱の一つである。そして、これもその典型は運慶作品であるとして、運慶と絡めて論じられてきた。

本章では、いかなる表現にその語が用いられてきたのか、その表現に「写実」という語を用いることは適切かを検討し、また、しばしば鎌倉時代彫刻には写実に過ぎるとして、逆に批判的に論じられる場合もあったことについても触れる。

次に、鎌倉時代の新しい表現や技法を生みだした思想的背景について論じる。その伝統的解釈としては「武士の気風」に求める見方が行われてきたが、近年はこれを「生身」というキーワードで読み解く試みが流行している。この章では、生身という考え方やこれらの新しい表現や技法を紹介した上で、本書ではより広く、「本覚思想(ほんがく)」という考え方から捉え直す可能性について述べる。

そして、こうした作業を通じて、鎌倉新様式において運慶の果たした役割についても改めて考えてみることとする。

（一）鎌倉彫刻と「写実的」表現

鎌倉彫刻は写実的と論じられてきた

第二章で述べたとおり、一九〇〇年のパリ万博に際して編纂されたわが国初の官撰の日本美術通史である『稿本日本帝国美術略史』は、鎌倉彫刻の表現について「写実的傾向」があると書いている。

その十年前の岡倉天心「日本美術史」では用いられなかったが、官撰の日本美術通史として世に出たこの本の影響は大きかったのではなかろうか。これ以降、小林剛、源豊宗、丸尾彰三郎、吉田長善等の諸氏による戦前の諸論考をはじめ、戦後、今世紀の論考にも鎌倉彫刻の特質の一つには写実的であることが挙げられてきたことも既述のとおりである。つまり、明治後半ないしは二十世紀の始まりとともに、この見方は通説として連綿と受け継がれてきた歴史を持ち、今や鎌倉彫刻と写実は決して分かちがたい結びつきを持って語られている。

写実主義とは

造形表現において写実を旨とする方法を「写実主義」と呼ぶ。では、写実主義とはどのように定義されるのであろうか。

美学関係の定評ある辞典として知られている竹内敏雄編修『美学辞典　増補版』（一九七四年六月弘文堂）を紐解けば、その「写実主義」の項には、「客観をあるがまま、すなわち主観の側よりするなんらかのはたらきをすべて抑制して、対象の個性的特徴を直接かつ正確に再現する態度」とあり、

「現実を理想より、個別者を普遍者よりも重視する点で古典主義ないしは理想主義と（中略）対立する」と説明している。また同書「模倣」の項にはその意味の一つとして、「対象をありのままに、忠実に写すこと、すなわち「写実」を意味し、したがって「理想化」あるいは「様式化」と対立する場合」があるとする。

写実主義という概念なり運動は、もちろんのこと日本で生まれたわけではない。写実主義は、理科系諸科学における実証主義の影響を受けているとされ、ロマン主義に対抗する理論として十九世紀にヨーロッパで起こった。文学、美術などの分野で使われたが、美術においては一八五〇年代にフランスのギュスターヴ・クールベが提唱した理論と運動が端緒とされている。クールベには、天使を描くことを頼まれた際、それならば天使を連れてきてくれと言ったというエピソードが伝えられる。文字通り、現実をありのままに描くことを信条としていたことが窺われる。

写実主義の日本への導入

写実主義という言葉は「リアリズム」（フランス語の réalisme, 英語の realism）などの訳語として日本に導入された。写実主義はヨーロッパ同様、文学と美術の両分野で始まった。文学では一八八五〜八六年（明治十八〜十九）の坪内逍遥『小説神髄』が早いとされている。ただし、ここには写実という言葉自体は使われていない。佐藤道信氏によれば、「写実」の語の厳密な意味での初出は不明だが、使われ始めるのはほぼ明治二〇年代中頃と見て、大過ない」とされる（佐藤道信一九九五・一九九九）。

だいたい一八九〇年代前半あたりであろうか。

しかし、それ以前に同種の概念としてはすでに成立していたことも指摘される。例えば、次に述べる「写真」や「写生」という語である。

写実の意味

写実は、対象をあるがままに正確に再現することが定義であるが、これに近い言葉は江戸時代から存在した。佐藤道信氏は、河野元昭氏（江戸時代「写生」考）、山根有三先生古希記念会編『日本絵画史の研究』、一九八九年、吉川弘文館）や辻惟雄氏（「真景」の系譜──中国と日本［上］［下］『美術史論叢』一・三、東京大学文学部美術史研究室、一九八四・一九八七年）らの研究を引きながら考察し、また「真」「生」「実」の字の意味からも考え、「写真」「写生」「写実」の三語について述べている（佐藤道信一九九五・一九九九、以下この項目の引用は上記から）。それによると、江戸時代から使われた「写真」「写生」は、「いずれも視覚的現実性と内的真実の表象という二重の意味をもってい」て、単純に目に見えることだけを忠実に写し取るという意味ではなかったという。そこには、中国の老荘思想などが背景とされ、写す内容は精神世界をも含めて考えられていた。そして、字の意味からすると、「真」「生」「実」の字の意味からも考え、「生」は現実性をともなう生命感、「実」は宇宙観や自然観にも通じる普遍的な意味であり、「生」は現実感の強い、美術でいえば、モノとしての実在感をともなう語」であり、「概念的な上下関係でいえば、当然「真」が最上位で「生」がこれに次

ぎ、俗性を伴いかねない「実」が最下位に位置付けられてきたであろう」と述べる。また、「真」は生死を超えた高次元の普遍的な論理を示すので、「写真」には強い理想化、普遍化への志向がはたらいていると述べている。そして、明治になると、写真と写生の語の意味は、再編あるいは訳語として変貌した。写生は今でいうところのスケッチの意味に収束し、写真は「真」を写すという理念的な用語から、photograph の訳語へと変わった。

「写実」については、俗性をも伴っていた「実」のイメージは、実在論などの「西洋の概念を背景にした哲学論議を通してはじめて」脱却され、現在につながる意味に落ち着いたという。「しかし、対西欧の軸上に成立した近代日本の概念と用語で、かつての「写真」「写生」の造形や表現も語られたため」、「時代間の位相のギャップがここに生じることとなった」。佐藤氏はこのようにまとめている。

つまり、古い語義も残される場合があるということである。また、「実」という語が実在論などの哲学的論議を背景に変化したとすれば、当然ながら、その内容は単に目に見える物を忠実に写すという意味に留まらず、普遍的・内面的な真理・真実といった、かつての「写真」の意味も含まれてくる。

実際に後で述べるように、これまで使われてきた「写実」の意味にはかつての「写真」の内容を含んで用いられているように思われ、この言葉は使われる文脈によって幅広く、時にはほぼ対極の意味に用いられている。

仏像に写実は可能か

近代の概念とともに成立した写実という言葉であるが、それではその考え方や言葉が成立する以前、日本では江戸時代までの作品に、この概念や言葉を当てはめることは可能なのだろうか。

佐藤氏はこれについても、「当時は「写真」あるいは「写生」として認識されたであろう造形を「写実」として語ることのズレが生じ」る、「写真」によって作られた仏像や頂相を「写実」の語で語ることの矛盾は明かだ」と述べている。

さらに、「写実」をクールベのように、「目に見えないものは描かない」とまで徹底するならばなおのこと、神仏を「写実」するのは不自然になる」としている。

これらの指摘は重要で、基本的に筆者は同感である。社会に実体として存在はするものの、日頃の現実世界に姿を現さない神や仏は写実の対象になるはずはなかろう。とはいえ、前近代では、例えば仏像の制作は、実際には特定の図像（経典などに説かれた姿・形の特徴を図示したもの）なりをモデルとして制作された。その部分においては写実の要素が存在する。

しかし、こうした実態と、近代以降における「写実」は本来異なるはずである。

日本彫刻史における「写実」とは

では、近代以降の研究において、前近代の日本彫刻作品に対して、実際には写実はどのような意味で使われ、具体的にどんな表現に用いられてきたのであろうか。作品や仏師についての言説を具体的

に見てみよう。とはいえ、実はこうしたいわば定義的な問題について説明した文献は少ないのが実態であり、多くの場合、特に意味内容の説明をせずに使用されており、鎌倉彫刻についても前置きなしに写実と評されることがほとんどである。

その中で、写実の意味を具体的に語ったのは、早いところでは丸尾彰三郎氏の論がある（丸尾一九三三）。丸尾氏は、鎌倉時代の彫刻様式における特徴として一般にいわれている「写実的」なる意味内容は決して写実に徹したものとは言い難」く、「写実」より「写意」なるものをその特質とする」東洋美術の一部門として彫刻があるならば、「東洋美術の特質たる「写意」中に摂取せられるべきもの」であると述べている。

注目すべきは、丸尾氏は「写実的」なる意味内容は決して写実に徹したもの」ではないと言い切っていることで、これはヨーロッパからもたらされた写実の概念とは異なり、前述した、江戸時代までに使われていた「写生」「写真」の語の意味にほぼ等しい。佐藤氏が述べた、仏像を写実という言葉で語ることの問題点を恐らく丸尾氏は理解していたのかもしれない。その上で、丸尾氏は「写意」という言葉を用いて、精神性や内面性をも含むことを述べ、むしろそれを重視したようである。

これにやや遅れて源豊宗氏は、鎌倉時代は人間の理性が覚醒し、現実を地盤とする世界観へ転換したことから、「そこに事物は、客観的に見られ、真実である事が決定した。かかる観照方式が、即ち写実主義」であると述べる（源一九四一）。これは丸尾氏とは異なり、本来の定義的な意味で写実が使われている。

162

「写実」とされる表現

　それでは、具体的にはどのような表現が写実とされているのであろうか。丸尾氏は、その成立を人に求めれば運慶であるとした上で、作品の次のような表現が写実的であると述べている（丸尾一九三三）。

・仏菩薩像では、第一には像の形態の整美──身体諸部のプロポーションの整美と姿態の自然さ──、第二に体躯の安定感なり肢体の自然なこなし。

・四天王像においては、仏菩薩より写実的効果が目立ち、運動の勢いを自然な形に表わすところ。

・金剛力士像は写実感をあらわすには四天王像よりふさわしく、肉の張りが像に生気を与え、そこに写実的効果を収めるが、「肉」の存在感なり実感なりを観者に起こすためには平静な肉よりは隆々とした筋肉の方がより平易であり実際的である。

・肖像こそは最も多く現実味をもったものであり、「写実」の技を発揮する上に最も好個の題材で、興福寺無著・世親像を例に、そこに現実性、実感、実人らしさを有していることに写実の技が現れている。

・着衣では、自由かつ自然な状態にあるものとして彫出し、質量感が実体感ともなり、実感を呼ぶこと。

　以上のように像種別及び着衣に分けてそれぞれ写実が具体的に論じられている。写実の効果が高い

のは、肖像、金剛力士、四天王、仏菩薩の順であり、身体のプロポーション、姿態・動勢の自然さ、肉の張り、肖像の現実性・実人らしさ、着衣の自由さ・自然さが写実をもたらすとしている。

写実の意味する内容について、丁寧に説明する論考は少ないが、これ以前も、これ以降も多くの論考で用いられる「写実」の意味は、右とさほど離れてはいないように思われる。

ところで、例えばプロポーションが整っているか否か、姿態や動勢が自然であるか否か、などの判断は本来比較の上でなされることであり、その場合、比較の対象は何であろうか。直接的には他の時代の仏像であるが、その判断基準の根底には人間や人体が存在するはずである。人間の姿勢や動きと比べて自然であるかどうかが問われているのだと思われる。写実について、丸尾氏の判断の根底に人間と人体があるということは、肖像を最も写実の効果の高いものとし、それは現実性や実感、何より実人らしさという点を指摘していることからも判断できる。つまり、丸尾氏の考える写実とは、外見的なことだけではなく内面的な特徴を写すことも含まれるが、外見的なことについては、現実の人間の肉体や動きと比較してそれに近いか、不自然さはないか、着衣は現実に即しているか、ということが重要であるということになる。端的に言い換えると、実物そのままというよりも、現実性、実在感を満たしていることが写実の要件となっていると言えよう。

これは、写実の意味がかなり拡大されていることを示すと言えよう。

「写実」の適否

前記した佐藤氏の指摘のように、もとより仏や菩薩、四天王、金剛力士などの存在に対しては、「見たままを写す」という、厳格な意味での写実は不可能である。にもかかわらず、その外見的特徴については、人間を基準にして、しかも見たままのことを写すのではなく、現実性、実在感が問われるということになる。二重の意味で、日本彫刻史上で使われてきた「写実」は、元来の意味とは異なっていると言える。対象の性質からも、本来の言葉の意味からも、仏像に対して用いられてきた写実は問題がある。

右のように、日本彫刻史においては、「写実」という言葉は、外見だけでなく、精神的・内面的な真実を写そうとすることも含まれ、この点において前近代の「写真」「写生」に近い内容をもち、外見においては人間や現実世界の事物を現実性、実在感を伴って表現することを意味していると判断できる。「写実」という言葉を、このように定義する限りにおいては、この言葉を用いて仏像を語ったり、研究したりすることは可能である。

とはいえ、これはいかがであろうか。すでに述べたとおり、写実という用語は美学的に定義される写実主義という意味と、これとは対立、対角の意味である理想主義の意味の双方で使われていることになる。同じ用語が対立する両方の意味に用いられているのでは、本来学問的な論述はできない。美術史学が人文科学である限り、叙述用語の定義は正確でなければなるまい。

内面的・精神的な写実

　さらに、内面的・精神的な写実というものは可能なのだろうか。丸尾氏は、写実の技を発揮する上では像種では肖像が最も適していることを述べているが、その表現が写実に適っているか否かは、どう検証し、理解できるのであろうか。

　筆者は奈良・東大寺鑑真和上像の研究史について検討したことがある（塩澤二〇一八）。その結果、戦前から現在に至るまで、相当数の論考がこの像を鑑真の人柄や見識、能力など、内面性が忠実に写された像であると論じていることが改めて確認できた。例えば、鑑真と鑑真像について詳細に検討した浅井和春氏は、「表面的、部分的なこまかい描写に溺れず、（中略）全体の自然なバランスと調和を保つように各部分部分の形は配慮され、結果としての像の表現は、一時代個性の理想的写実という域にまで到達している」とし、その写実については「写実」とはすなわち対象の「実」を「写す」ということであり、その「実」は、目に見える対象の外形的な「実」ではなく、むしろそれを通しての内面的な、あるいは存在そのものの「実」にほかなら」ず、「写実ということの本質においても、けっして「理想化」を否定するものとも思えない。むしろ、像主の個性的な風貌を忠実に写しとろうとする態度にとどまること（これは時代が下り鎌倉以降のある種の像に該当することではあるが）が、いかに写実の本義とは似て非なるものであるか」として、造形としての理想化は写実という行為と矛盾しないと述べている（浅井一九九〇）。ここでの浅井氏の写実に対する解釈は、まさしく丸尾氏の説くところであり、その意味で前近代における「写真」、「写生」等につながる、伝統的な理解と言うべ

きものである。

しかし、仮に奈良時代に生きた人物の内面が忠実に写されていたとしても、現代を生きる我々はどうやってそれを検証すればいいのだろうか。言うまでもなく、これは確かめようはないはずである。また、写真のない時代における肖像の場合は、外見も同様に本人とのあいだの肖似性は検証するすべがない。

このように、鎌倉彫刻史研究における「写実」ないし「写実性」は、元来の定義とは異なり、実際には現実性、実在感と言うべき内容を指すことが多く、適切な用語とは言えない。また、その意味するところはかなり広範で、本来は写実主義の対極にある理想主義の内容をも包括する場合もあるが、これもその内容を検証することは不可能であると言える（よって、本書の作例叙述では用いていない）。

理想的な写実と人間的な写実

写実を巡る検討の最後に、鎌倉彫刻を論じるに際して時々述べられてきた、理想的な写実や、人間的な、あるいは現世的、通俗的な写実とは何かについても触れておきたい。

これらを対比的に論じることは戦前から行われている。例えば、小林剛氏は「鎌倉彫刻の写実主義は余りに人間的な表現に近く、奈良彫刻の理想主義的な写実とは可なり異なったもので、更にその写実が所謂写実に堕した誇張をも示してゐることは鎌倉彫刻の特色と共に最も著しい欠点ともなる」と、なかなか手厳しく述べる（小林一九三三）。また、源豊宗氏も鎌倉時代と奈良時代の写実につい

て、「天平の芸術は写実性をもちながら、なお理想的表現から逸脱しなかった」が、「鎌倉時代は現実という地盤に立たなくては満足でき」ず、「現世的意識で仏の世界を見た」ので、「今までの神々しい人の世の姿を超えた表現が薄れて、マンネリズムのつめたい表現に堕して行った」と述べている（源一九四一）。

戦後もこの傾向は続き、例えば西川新次氏は運慶の次々代の康円について述べた際に、康円は運慶以来の写実技法を受け継ぎ、限界ぎりぎりまで追求したものの、「彼の興味は、激しい心や身体の動きを、どのように生き生きとありのままに表現するかにしぼられたように見え」、その「あまりに通俗的な表現は、宗教彫刻の範囲をも超えて、彫刻を即興的な置物と化する危険をはらみ、かえって鎌倉彫刻の衰退を早める結果となった」とする（西川新次一九六九）。前記した鑑真和上坐像についての浅井和春氏が述べたこともこうした流れの上にある。

写実の意味内容の複雑さに加えて、写実の内容に対して価値判断も行われていたことを知ることができる。

写実内容の評価と近代の動向

以上のように、彫刻史研究における写実は、ただ現実をありのままに写すことは価値を低く置かれ、理想化や内面の写実を行っているとみなされた作例があるべき写実とされてきた。しかし、こうした見方は近代以降の価値観や学問動向と連動した可能性がある。

第二章において、写実が評価された一因として政府の欧化政策の一環として西洋美術の導入が推進されたことを述べた。基本的にその路線は継続されるが、その一方で、明治二十年代頃から反動としての自国文化の評価も始まり、日清戦争勝利の頃からは国力への自信、自国文化の称賛といった傾向が強まる。写実に関しても、原義通りの写実ではなく、かつての意味における写真、つまり精神や内面を含めて写すことを再評価する動きに結びついたと思われる。丸尾彰三郎氏が前出の論文において「写意」という語を用いたのはまさにその流れの上であったかと考えられる。とすれば、あまりに現実そのままの造形よりも、理想化を加えた作例が好ましく扱われるのも理解できる。

また、西洋美術の導入の一環として、彫刻という言葉が造られ、三次元的量感の表現が重視されるようになると、そうした表現は写実とされて、平安時代後期の定朝様よりは奈良時代や鎌倉時代の作例は評価されやすくなり、量感が失われることは衰退と理解される。

加えて、彫刻以外の方法を用いること、すなわち後述する鎌倉彫刻の「行き過ぎた写実」とも述べられるいくつかの技法——金属や水晶などの異材を装着したり、裸形像に実際の衣を着せたりすることなど——、これも量感表現を旨とする彫刻からの逸脱、堕落と理解されて評価されないこととなった。

そして、右の問題は工芸の位置づけとも絡むかもしれない。工芸という領域は、明治期において美術の範疇には入らず、それより低く置かれていた。このことの詳細については佐藤道信氏の著作（佐藤一九九六・一九九九）に譲るが、「行き過ぎた写実」とされた異材装着や裸形着装などの手法は、工

芸的とみなされ、それがやはり彫刻性の放棄と映り、好ましくみられなかった可能性があろう。

しかし、ある特定の表現や傾向を理想的と捉え、それとは異なる表現を貶めるという態度は、近代以降の価値観を歴史的に遡って適用する行為であり、一種の偏見ではないだろうか。時代や地域によって価値観や理想は異なることは言うまでもない。現在、特定の国や地域、民族の習慣や価値観を基にそれとは異なるものを認めないとすれば、それは非難されるであろう（とはいえ、それに類する行為は実際には行われているが）。それと同じことが近代以降の彫刻史研究では行われてきたように思われる。偏見は排した上で各作例に接することが必要であるはずだが、例えば写実に関してもいわば偏見と言えることが行われてきたように思われる。

運慶と写実

以上、鎌倉彫刻史研究における写実を巡るいくつかの問題について考えてきたが、具体的には運慶の作例が写実の典型とされてきたことについてはすでに述べたとおりである。鎌倉彫刻に対して写実という語が使われた初期のものである『稿本日本帝国美術略史』（一九〇一年）でも、運慶と写実の関係が述べられるが、本節でたびたび触れた丸尾氏の論を再び紐解けば、もとよりこの論文はタイトルが「運慶の二作に就いて」であり、論の趣旨として運慶作例、とりわけ東大寺南大門金剛力士像と興福寺北円堂無著・世親像に写実の大成をみることを具体的に説いたものである。それ以降、運慶と写実の関わりについては、具体的な内容は大枠で丸尾氏の論から現代まであまり変わっていないと言え

170

る。

確かに運慶作例は、この世に存在する強い実在感、それがたくましい量感と圧倒する力強さによって強調されており、歴史的にはこうした内容を写実と呼んできた。運慶と写実については本章の第五節でいま一度述べるが、強い実在感については運慶だけの個性とも言えず、鎌倉時代に広がりをみせた特徴である。また、鎌倉時代には、表現だけではなく、実在感を与える効果を持つ様々な技法も存在した。次節ではそれを取り上げることとする。

（二）　実在感を付加する技法と生身仏像

鎌倉彫刻の写実性に絡むこととしてかねてより指摘されてきたのは、いくつかの特殊な表現や技法の存在である。長らく、それらに対する評価は決して芳しいものとは言えなかったが、近年、生身の仏像という新たな視点からの研究が行われ、見方も変化している。本章ではこれらの問題について紹介する。

（二の一）　鎌倉彫刻の特殊な表現と技法

鎌倉時代の写実の一環として紹介されてきたのは、裸形着装像、歯吹像、仏足文（ぶっそくもん）などの特殊な表

現・技法である。ここではそれらについてその概略を説明する。

裸形着装像

　鎌倉時代にみられる特殊な表現と技法のうち、第一に挙げるべきは裸形着装像と呼ばれる一群である。

　裸形着装像とは、像の肉体を裸体または下着の姿で造り、それに実際の着物を着せて祀られる像をいう。通常、仏像にせよ、肖像にせよ、像は着衣をまとった状態であらわされるのであるが、この一群はわざわざ裸体ないし下着姿を木彫で造り、それに実際の布で出来た着衣を着せて完成させるのである。その作例は鎌倉時代に限定されるわけではなく、平安時代の十二世紀頃から登場し、江戸時代の作例まで、現在五十三例が知られている。しかし、残された作例からみて鎌倉時代が最盛期であったことは確実である（奥二〇〇四・二〇一九）。

　現存最古の作は、元永三年（一一二〇）作京都・広隆寺聖徳太子立像で、これに次ぐのは三重・金剛証寺地蔵菩薩立像で、十二世紀後半の制作とみられる。この像は上半身を裸形とし、腰から下に下着を彫り出している。文献ではかねて『長秋記』大治五年（一一三〇）五月から六月の条にかけて書かれる「法服地蔵」の存在がよく知られている。この像は、鳥羽天皇皇后の待賢門院が発願した三尺像（約九〇センチメートル）で、正系仏所の一つである院派の院覚が造ったことが分かる。実際の衣を着せ、足には草履を履かせたという。これらのことから、裸形着装像は院政期の十二世紀前半頃に始まったと考えられる。

172

歯吹阿弥陀と異材装塡

口をわずかに開け、口の中に歯を彫出したり、水晶などの異材を装着してあらわす阿弥陀如来立像の存在がかねてより知られ、歯吹阿弥陀と呼ばれてきた。これは如来が身体的にも人間とは異なる存在であることを示す仏の三十二相のうちの「四十歯相」（人間とは異なり歯が四十本ある）、「歯斉相」（よい歯並び）、「牙白相」（白く美しい犬歯）などに当たる表現であり、また疑似聖遺物の装着としての性格と考えられてきた（金沢一九七三）。歯吹阿弥陀像は、大半が人の臨終に際して極楽へ迎えにやってくるときの姿とされる、いわゆる来迎形（左手は垂らして第一指と第二指ないし第三指を捻じ、右手は肘を曲げて胸位置で同じ指を捻じて立つ）の姿で造られる。鎌倉時代から南北朝時代にかけての作例が四十数例を数えることが知られており（奥二〇一九）、それ以降、室町時代、江戸時代の作例もあり、総数は未詳であるが、かなりの数に上るであろう。年代の判明する像としては仁治三年（一二四二）に仏師快成が制作した福岡・萬行寺像が早い例であるが、阿弥陀如来以外では、建保五年（一二一七）の運覚作静岡・岩水寺地蔵菩薩立像が水晶製の歯を口の中に装着している。恐らく、この頃こうした表現方法が始まったものと思われる。

歯吹阿弥陀如来像の中には、歯以外にも水晶や銅などの異材を用いて像の一部を造ることがある。具体的には、螺髪に捻った銅線を巻き付ける、手首先などを銅製で造る、爪に水晶や銅製鍍銀したものを装着するなどで、これらも鎌倉時代の写実の特殊な表現方法とされてきた。

仏足文

歯吹阿弥陀の作例は、しばしば足裏に仏足文をあらわしていることも知られている。仏足文とは、仏の三十二相の一つである「足下二輪相（足下千輻輪相）」（足裏に車輪の模様がある）の表現で、奈良・薬師寺の仏足石のように、古くから造られてきた。しかし、古来仏像の足裏に表現されることはほとんどなかった。これは恐らく立像を立たせる構造と関係している。立像の場合、台座に立たせるために、板状の足柄を設けてそれを台座に穿った柄孔に挿し込んで固定するのが一般的である。すると、足裏の中央に縦に足柄が付くので、仏足文を表現するには向かない。仏足文をあらわす作例では、足柄を設けず、踵の後方に丸穴を空け、台座上に挿した丸棒をそこに挿して固定している。歯吹の表現とともに、仏足文をあらわすことも写実の特殊例と理解されてきた。

特殊な表現と技法への理解と評価

裸形着装像は古くから知られていたが、こうした特殊な表現と技法に対する評価は、必ずしも芳しいものではなかった。

源豊宗氏は、戦前に鶴岡八幡宮弁才天坐像について述べた際、裸の豊かな肉付けは「縫へる衣を着せしむる手段であって、むしろ現実に衣服を着せしめる事によって、その彫塑性を無視するものであり、そこに鎌倉時代に於ける彫刻に対する観念の著しき推移が見出される」として、彫刻性の放棄と

174

いう見方を示した（源一九四〇）。戦後もこうした見方は継続され、佐藤昭夫氏はやはり鶴岡八幡宮像の解説に際し、「鎌倉彫刻には裸身で衣装をつけるという像がしばしば見られるが、彫刻が写実を追うのあまり、彫刻としての限界を越えて、かかる表現をとることになったところに鎌倉時代後半以後の彫刻の衰退の一つの原因がある」と断じた（佐藤昭夫一九六四）。水野敬三郎氏も、裸形着装像は様々な場合があったろうとした上で、現存の像について「決して人体の写実的表現に連なるものではな」く、「むしろ着せ替え人形に通ずるゆき方で、この時代が進むにつれてあらわれる、造型力の衰退と関連して考えられなければならない問題」とした（水野一九七二、同一九七七も同様）。さらに西川杏太郎氏も裸形着装像について、「実際の衣を着せかけることを考え出すのは、すでに彫塑性を放棄する方向へ一歩踏み出すことを意味する」とし、頭髪の植え付けや玉爪についても、「彫塑作品としての本道をはみ出したもので、それは鎌倉彫刻の大きな特色であると同時に、日本彫刻の衰退を示す事象」と述べた（西川杏太郎一九七七）。

このように、主に裸形着装像について、鎌倉時代における写実表現の一つの形と捉えたうえで、これを行き過ぎた写実、彫刻性の放棄とみなし、鎌倉彫刻衰退と関連して理解すべきという、否定的評価が続いてきた。

一方、杉山二郎氏は、裸形彫刻を写実主義の行き過ぎから生じた現象と解することに疑義を呈し、むしろ衣を着せ、また着せ替えるという像への奉仕に喜び、親和感を抱く注文側の意図として理解すべきことを述べ、写実追求の結果が裸形形式をとらせたというのは宗教美術の実体や仏教を無視して

いないかと述べている（杉山一九六五）。宗教的意図を重視するという点で異彩を放つ。また、水野敬三郎氏は一九九一年には、裸形着装像の造像動機はさまざまな場合が考えられるが、「これらの彫刻部分の表現は他の仏像彫刻一般と変わらず、これを造らせた側が、それぞれの目的をもって彫刻を越えたものを求めたのである」とし、右の見解より否定的ニュアンスは消えている（水野一九九一a）。

とはいえ、大筋では写実という概念の中で考えられ、行き過ぎた写実、鎌倉彫刻の衰退という理解の一環でも語られてきたのである。

（二の二）　生身の仏

前項で述べたような、平安末から鎌倉時代の仏像において、これまで写実の特殊例という枠組みで理解されてきた表現や技法は、近年「生身」という概念を用いて、その理解が大きく変わってきた。その研究に新たな視点と領域を拓いた主役は奥健夫氏である。ここでは、奥氏の一連の研究成果を紹介、活用して説明することとする（以下、この項は主に奥二〇一九[2]による）。

生身の仏への信仰

生身の仏とは、現世に姿を現した仏のことをいう。『大般涅槃経（だいはつねはんぎよう）』や『大智度論（だいちどろん）』などの経典には、仏は行者の願いに応えて現世に姿を現すことがあると説かれ、そうした姿を生身の仏と呼んでいる。やがて、往生伝や仏教説話類には生身の仏に巡り合った人の話がいくつも載せられるようになる。そ

176

れらの成立時期から見て、生身の仏への関心や信仰や信仰は、概ね平安時代後期からのことと考えられる。生身の仏への憧れや信仰は、それに巡り合うべく、各地霊場への信仰隆盛とも結びついていった。

すると、次には既存の仏像を生身の仏とみなすことが行われるようになる。とはいえ、すべての仏像ではなく、特殊な由緒ゆえの信仰を集めた仏像である。例えば、『園城寺伝記』一に記される「日本生身尊」では、三如来として善光寺の阿弥陀、因幡堂の薬師、嵯峨の釈迦を挙げている。

信濃国（現長野県）善光寺の阿弥陀三尊像は、平安末期に編纂された『扶桑略記』に収録された同寺の縁起によれば、釈迦が生きていた頃に天竺（インド）の毘舎離国で月蓋長者のもとに姿を現した三尊を長者が金銅で鋳写した像で、長者亡き後、空を飛んで百済に至り、その後、千年を経てわが国に漂着した像という。

因幡堂の薬師如来像は、『因幡堂縁起』によれば長保五年（一〇〇三）に因幡国から帰京する橘行平の後を追って京都へ飛来した像といい、この像はもとは釈迦自身が天竺で刻んだ像であるが竜宮を経て因幡国に至ったとされる。

嵯峨の釈迦とは、京都・清凉寺の本尊釈迦如来立像を指す。この像は、中国宋に留学していた東大寺僧の奝然が彼の地に安置されていた釈迦生前に造られた釈迦像（釈迦が天上世界にいた母に会うためにこの世を留守にした際、寂しさに耐えられなくなった天竺の優塡王が釈迦そっくりに造らせた像で、優塡王思慕像ともいう）を模刻させて日本に持ち帰った像である。こうした由緒により、この像には特別

177

な信仰がされていたが、やがて新たな伝説が加えられる。『宝物集』には、俄然の夢に現れた釈迦のお告げにより、彼が模刻させた像を煙でいぶして、これを本物とすり替えて持ち帰ったと書かれ、清涼寺の釈迦像は優塡王思慕像そのものであるとも考えられるようになった。また、治承二年（一一七八）には天竺に帰ってしまうという噂が広まったという。

以上の生身とされた三如来は、いずれも釈迦が生きていたときの像で、釈迦自らが造ったり、その姿を写したりした像であり、自ら意志を持って空中を飛行するという奇跡をも起こす、などの性格が共通する。これらの像には、像自身が自らの意志を持ち、行動するという、生きているかのようなイメージが作られている。いわば、仏像の生身化といえよう。

生身仏像の造立

こうした状況の下、次第に新しく仏像を造る際にその像を生身化しようとする動きが現れる。それは、具体的には舎利などの聖遺物の納入と像の姿に何らかの特徴をあらわすという、二つの方法があると奥氏は説く。

舎利とは、火葬された釈迦の遺骨を指す。伝えられる釈迦の伝記では、火葬された遺骨は八つに分けられてインド各地に持ち帰られ、舎利を祀るストゥーパが建てられたという。それ以後の古代インドでは、舎利は没した釈迦の肉体の聖遺物として礼拝の中心的位置にあった。仏像が誕生して以降も、舎利に対する信仰は消えることはなく、日本でも古代から舎利への信仰は行われていた。舎利を

仏像に納入する行為は、仏像に聖性を付与するためと思われ、古くからインドで行われたとされているが、日本でも奈良時代には始まり、平安時代末期から急増する。これが仏像生身化の一つとされる。

舎利納入は外からは見えない仏像内部への行為であるが、像の姿に生身性を表現することも行われる。奥氏は本節でも紹介したいくつかの特殊な表現・技法を、生身性を表現したとみて論じた。

裸形着装像については、その仏像に人形のイメージを投影させることで成立したが、加えて中国における着装像の流れが平安時代後期に流入し、それが結びついたところに成立するとした。前者は、永観二年（九八四）に源為憲の著した『三宝絵』には、法華寺花厳会において『法華経』の説く善財童子像に着装することが行われており、それは「ひひなの会」と称されていたと記される。「ひひな」は「比々奈」、すなわち後の雛の源流となる人形を指す。人形イメージの投影はこの辺りから始まっているようである。そして、人形が異界との接点に位置するもので、着装が異界と交流する手段であったことと関連し、それが仏像に及んだ結果、着装により仏像は現世に姿を現した仏をあらわすこととなった。すなわち、「着装により像が生身化され」、着装行為において、像と衣服は仏の世界へアプローチするための媒体としての性格を持つことになると指摘される。奥氏により、裸形着装像は生身仏像の一つの表現としてみられることとなった。

次に、歯吹像などにもみられる異材装着については、これを舎利に見立てた擬似的な聖遺物の装着と指摘される。像に装着された擬似的な聖遺物は、目に見える形でその像がこの世に姿を現した仏、

すなわち生身の仏像であることを示すという意味を担うのである。また、これらは先にも述べた仏の三十二相を表現するという意味にもなっている。仏の三十二相は、通常の仏像ではあらわされる項目が限られていた。肉髻相（頂髻相）、白毫相、丈光相（光背）、金色相などは、如来像に表現されることが通例であるが、三十二相がすべてあらわされることはほとんどない。異材装着像では、普通は表現されない特徴を異材装着によって強調し、生身性を印象づける意味もあったとみられる。異材装着は裸形着装像にもみられ、その場合、生身性をあらわす効果はより高まったであろう。奥氏はこうした現象を「外見上の現実らしさの表出」と述べている。

仏足文についても、三十二相の表現という文脈で理解でき、これも生身化の一手法とみなすことができるが、通常、足裏が見られることはないので、外見上の表現ではなく、舎利の納入と同様に、像に生身という存在性を付与するためのことと言えよう。

清凉寺釈迦如来立像とその影響

先に述べたとおり、清凉寺の釈迦如来立像は生身の仏として信仰された。そして、十二世紀の頃からは清凉寺像の模像を造ったり（清凉寺式釈迦如来像と呼ばれる）、その造形的特徴を模倣したりしたと考えられることが行われる。前者については、一般に鎌倉時代半ばから西大寺叡尊が主導した真言律宗による釈迦回帰運動による造像が知られているが、清凉寺式釈迦如来像の制作は十二世紀から始まっており、京都・三室戸寺像のような古作も現存している。これらは原像の生身性を模倣により受

け継ぐことが意図されたと考えられる。

後者については、清凉寺像の模像ではなく、一部の特徴を取り入れた像である。具体的には、波状髪と通肩の着衣法が指摘される。波状髪とは、通常の螺髪による頭髪ではなく、縄目状・渦巻き状の髪型をいう。この髪型は清凉寺式釈迦如来像では必ず表現され、原像の造形的特徴のうち、特異性が顕著であると受けとめられていたことを意味する。模像以外に用いられた場合も、清凉寺像の頭髪に由来するとされており、それにより生身性を表現したと考えられる。後者も、鎌倉時代では一般的でない着衣法で、やはり清凉寺像に基づくものかともされる。

部分的特徴を模すという方法も、生身性表現の一手法であったとみられる。

生々しい現実性の表現

ここまで述べたように、現世に具体的に姿を現した生身仏像という存在においては、それを示すために様々な手法が採られてきた。それらは、現実性、実在感を強く喚起する点で共通する。それゆえ、かつて行き過ぎた写実、特異な写実手法と呼ばれることもあった。こうした現実らしさの表現ないし演出が生身仏像をあらわしたものであるという観点により、鎌倉彫刻をより広く見直すと、鎌倉彫刻に一般的ないくつかの技法や表現も、生身という文脈で位置付けられる可能性を奥氏は指摘する。

まずは、玉眼（八六ページ参照）の使用である。玉眼は、内側から水晶製の板を当てるので、人間

の眼の構造とよく似ているように見え、表側の水晶がきらきらと光るので、そこに生きているような実在感を効果的に発揮する。玉眼は鎌倉時代以降にはごく一般的に用いられ、むしろ玉眼を使用しないことが例外的となる。玉眼の使用は年代の判明する作例では仁平元年（一一五一）作の奈良・長岳寺阿弥陀三尊像が最も古いが、瞳の部分にだけ像内から嵌めているのは元永三年（一一二〇）作の京都・広隆寺聖徳太子立像に遡る（この像は裸形着装像でもある）。

奥氏は、『仏説大乗荘厳宝王経』に説かれるように、眼からの光が種々の働きを持つと信じられ、瞳の放つ光にそれが期待されたとする。すなわち、現実世界における霊的なものの存在を拝者に実感させる意味があるとする。改めて見れば、玉眼は水晶という異材の嵌入であり、異材装着の一つと言えるし、そこには聖遺物としての意味や三十二相の表現という意味もあろう。実在感という点ではこれまで述べたどの技法よりも効果が高く、外見上の現実らしさの表現により、そこに実際に存在する仏、つまり生身仏像をあらわした技法とみることができよう。

外見上の現実らしさの表現という点では、玉眼等に留まらず、像本体の表現にも生身仏像という観点から考えることができる。その典型例として、奥氏は肥後定慶の仏像を挙げる。鎌倉時代に定慶という仏師は三人いるが、この定慶は自らの肩書きに「肥後別当」「肥後法橋」等と名乗ったので、いま通称で肥後定慶と呼ばれている。肥後定慶の作風は、着衣や髪型の装飾的なあしらいや表情に漂う生々しい現実感が特徴で、かねてよりそれを宋風——中国宋代の絵画や彫刻から摂取した表現——と呼んできたが、実際は八世紀から九世紀の中国彫刻ないしそれに影響された日本彫刻から取り

入れたものであるとの指摘もなされている（深山孝彰一九八九）。奥氏は、この実在感、現実感に富む表現についても生身性をあらわすためとする。

肥後定慶の作例ほどではなくても、鎌倉彫刻、とりわけ運慶やその系統の仏像の作例には、現実感、実在感があらわされているのは確かである。明治から写実と呼ばれてきたこうした表現について、生身性の表現という文脈で理解することも可能となろう。

以上のように、生身という概念は、鎌倉彫刻を理解する上で大変重要であると言えよう。

（三）　本覚思想と鎌倉彫刻

一九七〇年代以降、仏教史研究及び文芸研究の世界では本覚思想という仏教思想とその影響について研究が進んできた。しかし、彫刻史の分野では、生身信仰など関連する内容は指摘されてきたが、本覚思想そのものとの関係はあまり論じられていない。そこで、本節ではこの特色ある思想と鎌倉彫刻史の関連について考えてみたい。

なお、この節では、末木文美士氏（末木一九九二・二〇〇八）、田村芳朗氏（田村一九六九・一九七三）の著作に拠るところが大きい。

（三の一）　人は誰でも悟ることができる

仏性思想・如来蔵思想――大乗仏教と『法華経』の展開

　本覚思想はすべてのものがそのままですでに悟っているという立場に立つが、こうした考え方が成立する前に、それにつながる思想的要素は仏教の長い歴史の中で芽生え、準備されていた。

　中国を経て日本に伝えられた仏教は、仏教の大きな分類の上では大乗仏教と呼ばれている。おおよそ紀元前後頃、仏教界は様々な意見の相違からいくつもの部派に分かれて対立していた状況であったが（部派仏教）、大乗仏教は出家者だけではなく、出家しない人たち（在家者）を含んで広く人々の救済を説く改革運動として起こった。その中で、人は誰でも悟りを開いて如来になれる素質を持っているという考え方が準備されていった。これを仏性思想・如来蔵思想と呼んでいる。本覚思想を理解する上で重要な思想である。

　二世紀までには成立したとみられる大乗仏教の代表的経典である『法華経』では、方便という考え方を用いて、仏の広い救済を説いている。方便とは、ブッダによる人々の巧みな導き方という意味で、大乗仏教以前の仏教（大乗仏教の人々からは批判的に小乗仏教と呼ばれた）も大乗仏教も、一見説かれる内容は異なるが、それはブッダがそれぞれに合わせて説いたに過ぎず、最終的には誰もが悟りを開くことができると説いた。

　『法華経』は中国に伝えられ、大いに重要視された。六世紀の天台大師智顗は、『法華経』とはあら

ゆる存在の真実の姿（諸法実相）を説く経典であるとし、あらゆる存在はそれぞれが完全な姿で存在
しているとした。[5]　人も仏の説く完全な姿であるという観念は、誰でも悟りを開くことができるという
考え方につながる。

日本では、延暦二十三年（八〇四）に第十六次遣唐使船に乗って入唐した最澄が天台を学び、『法
華経』を重視した内容を持ち帰った。最澄が帰国後に開いた日本天台宗は、戒律や禅、密教等の内容
も含まれる幅広いものだったが、『法華経』による教えが主核をなした。その立場から最澄は、最終
的に真理は一つで（一乗）、人は誰でも悟りを開くことができると説いた。

密教の思想

仏教は本来修行によって悟りを開くことを究極の目的としており、いま生きている世界（現世）に
おける日々の様々な願いを叶えること（仏教ではこれを現世利益という）は仏教の役割ではなかった。

一方、古代インドでは仏教以前から多くの神々に対し、人が生きていく上での様々な願いを叶えるた
めの祈りが盛んで、そこではしばしば呪文や秘密の儀式も行われた。密教は、仏教が広がる中で、
人々の現実の願いを叶える現世利益も扱うようになり、その際、もともとは古代インドの呪術的かつ
現世利益的な民間信仰を取り込んで成立したと考えられている。

やがて密教では大日如来という存在を考え出し、大きく教理の発展を図った。密教では、全宇宙に
存在するすべてのものは大日如来の意志によって生み出されていると説いている。つまり、大日如来

とはいわば全宇宙の根源であり、すべてのものの根源であるということになる。この思想は、それまでの仏教の根本原理から大きく異なっているという。元来の仏教はすべてのものは固定的、絶対的な実体性を持たないとされてきたが、この点で密教は大日如来をまさに永遠の絶対者として理解しているからである。

一切の存在が大日如来によって生み出されているならば、我々も含めたすべての存在は大日如来の意志の一部であり、世界の具体的・現象的事実はそのまま大日如来による根源的原理であることになる。この点で密教は現世肯定的である。

人間も世界の具体的存在の一部であることは明らかであり、この考え方によれば、人も本来的に仏の一部または仏そのものである。修行とはそれを自覚してゆく過程であり、それが可能となったとき、我々は大日如来と一体となるのであり、それが悟りとされる。従来の仏教では、釈迦もそうであったように、悟りに至るには何度も生まれ変わりを繰り返して、大変長い時間をかけて段階的に近づいてゆくとされていたが、密教の考え方によればその必要はなく、大日如来の根本原理の一部として、今生に悟りを開くことも可能になる、この点で、密教は現世肯定的であり、誰しもが悟りを開ける道が説かれている。

密教をまとまった形で日本に持ち帰ったのは空海である。空海は延暦二十三年（八〇四）に第十六次遣唐使船によって唐に渡り、大同元年（八〇六）に帰国して真言宗を開いた。その後、高野山金剛峯寺で密教道場を開いたが、弘仁十四年（八二三）に朝廷より京都の官寺である東寺を賜り、真言密

教の根本道場とした。

一方、密教の導入に遅れた天台でも、九世紀末に安然が出て、急速に密教化を進めた。

以降、真言・天台の両宗は密教宗派として、日本仏教の大きな潮流をなした。それゆえ、密教が現

世利益の性格をもち、誰もが悟れる可能性を説いていることは、やがて本覚思想が発展する基礎をな

したと言えよう。

末法時代の浄土教と現世肯定

仏教には様々な思想があり、時には大きく矛盾すると思われる内容が含まれることがある。密教で

は人は誰でも悟りを開くことができるとされたが、人は決して悟りを開くことが適わない時代が来る

という考え方もあった。三時思想といい、釈迦が亡くなってからの経過年数により三つ

の時代に区切られるという考え方である。その年数はいくつかの考え方があるが、最も普及した説は

次のとおりである。

正法（しょうぼう）──釈迦没後の千年。釈迦の教え（教）、教えに基づいた修行（行）、修行によって得られる悟

り（証）の三つが正しく備わっている。

像法（ぞうぼう）──正法経過後の千年。教・行はあるが証は得られない。

末法（まっぽう）──像法経過後の一万年。教のみあって、行と証がない。

つまり、末法の時代に入るということは、釈迦の教えは残っているものの、すでに正しい修行は行

えず、まして悟りは得られるはずのない、非常に不運で、悲しい時代が到来したということであった。末法にいつ入るかについても歴史的に諸説あったが、平安時代後期の日本においては永承七年（一〇五二）から末法が始まると考えられていた。末法への突入は人の力ではどうすることもできず、いくら努力してもそこから逃れることはできない。その時代に巡り合ってしまったのが不運であったと嘆くほかはない時代であった。

こうした末法到来前夜の頃より、にわかに盛んになったのが浄土教といわれる信仰である。浄土教とは、簡単に言えば阿弥陀如来の慈悲にすがって、死後に阿弥陀如来の住む西方極楽浄土に往生しようという信仰である。極楽浄土への信仰は平安時代後期から始まったわけではなく、遅くとも奈良時代には流入していたが、やはり末法到来前夜から急速に盛んになった。その土台は最澄がもたらした教えの中にあり、天台宗が発展の基礎を築いたが、やがて天台に限らず広がりを見せ、また、鎌倉時代においては比叡山に学んだ法然、親鸞がそれぞれ浄土宗、浄土真宗を開くなど、一段と隆盛したことはよく知られている。

末法の時代にあっては、初めから自力では悟りは得られないと決まっているのであるから、阿弥陀如来の救いに適うように日々を過ごし、死後の極楽往生を期待するほか道はないのであった。現世で生きている限り救われる道はないのであるから、その意味では、浄土教はもともと現世に対しては肯定的ではなく、この世を「憂世」と見て悲観的にとらえていた。

ところが、平安時代末期に書かれたと考えられる『末法灯明記』は、奇妙な論理を展開する。この

書では、正法や像法の時代では修行（行）ないし修行によって得られる悟り（証）が存在し、実践できるが、末法ではそれらは教え（教）しかないのであるから、実践や修行は成り立ちようがない、末法の時代では破戒の僧であっても戒がないのだから仕方がないので、名前だけの僧であっても宝として尊重すべきである、と説く。ここには、相当に開き直りに近いとはいえ、一種の現実肯定の姿勢が見える。現実を肯定する思想・信仰は、末法観による一見救いようがない時代の中でも展開し始めていた。

（三の二）　本覚思想

前項のとおり、インドから中国を経て伝わった大乗仏教の思想の中で、人は誰でも悟れるとする考えや現実を肯定的に見る見方はすでに備わっていたが、こうした要素が院政期の頃から大きな展開を遂げ、現実をそのまま肯定する考え方に至った。本覚思想と呼ばれる思想である。

本覚思想の考え方

本覚とは、本来の覚性（かくしょう）を指すのであるが、覚性とは悟りの本性または悟り（覚ともいう）の可能性という意味である。すでに述べたように、人には皆、本来的に悟りの可能性が備わっていると考えられ、それを仏性あるいは如来蔵と呼んだが、本覚という語もほとんど似た意味である。

本覚という語は、五〜六世紀頃の成立とされる『大乗起信論』[6]に初めて記される。そこで本覚は不（ふ）

覚や始覚という言葉とともに説明される。不覚とは煩悩にまみれた現実における迷いの状態である。そこから修行によって煩悩や迷いを打ち破り、本覚に向かう活動を始覚という。このように、不覚や始覚に対して説明されたのが『大乗起信論』における本覚である。

本覚思想は確かに『大乗起信論』に端を発するのであるが、そのままでは大乗仏教において説かれてきた仏性、如来蔵の思想と大きな違いはない。

では、日本中世に大きな発展をみせた本覚思想とは、どんな内容なのであろうか。簡単に説明すると、以下のようになる。

前記のように、たとえ誰もが悟りを得る可能性があるにせよ、迷い（不覚）から悟り（本覚）に至るには修行（始覚）の活動が必要であった。その過程は、釈迦自身がそうであったように、何度も生まれ変わりを繰り返し（輪廻）、その都度修行を重ねるという長い過程を経て、次第に悟りに近づいてゆくとされていた。ところが、本覚思想ではこの修行の過程、あるいは迷いの中の人と悟りとの距離が限りなくゼロになり、すべての人は現実世界においてあるがままで悟りを開いており、この世界のすべてがそのままで肯定されるという内容に発展する。目の前のあらゆる物や現象は真理そのものであり、悟りの姿が形となって現れたものとするのである。こうした本覚思想について、これを論じた先駆的研究者である島地大等氏は、「仏教哲学時代に於ける思想上のクライマックス」と述べ（島地一九二六）、田村芳朗氏は「大乗仏教の集大成」（田村一九七三）と評価している。

190

本覚思想の源

　本覚思想が発展した際、重要な意味をもつのは不二（ふに）の思想である。不二とは、善と悪、永遠と現在、迷いと悟りなど、二元対立的、分別的な事柄も、実は差別、区別はないという意味である。本覚思想以前から、例えば煩悩即菩提（迷いと悟りは不二である）、仏凡不二（悟りを開いた仏と迷いの中にある衆生は不二である）などの言葉が語られてきた。本来これは、両者はまったく同じであるという意味ではなく、縁起や空と呼ばれる考え方を介している。これらの理解や説明は難しいのだが、無理を押して述べると次のようになる。

　仏教ではもともと縁起という思想を根本にしてきた。　縁起とは、世界のあらゆる物や現象は様々な原因や条件が集まって成り立っており、それゆえ万物一切は常に変転、変化している（無常）と考えてきた。これを縁起という。そして、悟りとは、このような物事の原理、世界の法則性、すなわち縁起の一切を正しく認識することとされている（悟りを開くとは、認識の問題なのである）。すると、あらゆる物や事柄が互いに影響し合って世界が成り立っているということは、真理、真実はこの世界とは別の所に独立して、実体として存在するものではなく、永遠に不変なものでもないということになる。このように、他に依らず、自存した実体を有することがないということを、空という。

　煩悩即菩提、仏凡不二というのは、この縁起や空という観点から述べられたことで、迷いも悟りも、いずれも固定された本質がこの世界とは別にあるわけではなく、その意味で空である点は同じであるという意味である。

以上のように、不二といっても、迷いと悟りにはまったく区別はないという意味ではなかったが、迷いに満ちたこの同じ世界の中に悟りはあるということになると、ある意味ではすべてが肯定的に捉えられることにもなる。この考えは、現実肯定という点で、本覚思想につながりやすいことは明らかであろう。

本覚思想成立の過程

しかし、こうした考え方の段階ではまだ本覚思想とは違いがある。不二の思想は、あくまで仏の立場からの見方だからである。例えば、煩悩即菩提という言葉は、迷いの中にいる人々には当然ながら悟りの立場は分からないので、悟った仏の側からしか理解できないということになる。とするならば、仏は現実とは別に存在する絶対的存在であるという理解の上に立っていると捉えることも可能である。密教における大日如来はまさにそうした絶対的存在である。こうした前提に立ちながら、さらに進めると、現実に存在する人々や事物は仏の現れ、真理が形として姿を現したものという理解に展開してゆく。

それでも、仏の悟り、世界の真理は、現実世界の現象と同じではなく、あくまで別に存在した上で、それが現実に顕現したものと理解している。そこからさらに進み、最終的には現実の事象、あらゆる姿こそが永遠の真理であり、悟りの世界そのものであって、どこか他に真理が存在するわけではないと考えられるようになる。ここに至れば、現実世界はそのすべてが仏そのものであるのだから、

現実はすべてがそのままですでに悟っており、何も変わる必要がない。世界は悟りに満ちているのであり、従って徹底的な現実肯定に至る。

ここに本覚思想が完成する。そして、本覚思想は日本において最も典型的に発達したとされている。

本覚思想成立の時期

この思想の文献史料はさほど多くなく、それゆえに研究も遅れてきたのであるが、本覚思想が発展段階に達するのは、院政期の十二世紀頃とされている。初期の文献史料は、最澄や良源、源信などの著作と伝えられているが、実際には彼らの作ではなく、もう少し後の成立とみられている。例えば、草木でも成仏できる、自然の草や木の姿は、仏を目指して発心し、修行し、悟りを開き、涅槃を迎えるさまであると説いた『草木発心修行成仏記』は覚運（九五三─一〇〇七）の問いに良源（九一二─九八五）が答えたものとされるが、それは仮託で、実際にはそれより遅れて院政期頃の著作とされる。

また、本覚思想の主な内容が出そろっているとされる『三十四箇事書』（さんじゅうしかのことがき）は院政期とも、鎌倉中期ともされる。そのほかの文献も、確実な年代が判明しているものはほとんどないが、これまでの研究で十二世紀から十三世紀のものが古いとされており、本覚思想の完成時期はおおよそこの時期と考えられる。

そして、造形芸術との関連からみると、まさにこの時期が表現上の転換期に当たっており、本書の

関心からすれば、これまで写実、写実的と呼ばれてきた表現が生まれ、また生身仏像が登場し、仏像彫刻が大きく変化する時期でもあることは注目したい。

（四） 本覚思想と写実、生身仏像

本覚思想と「写実」表現

鎌倉彫刻史研究における「写実」ないし「写実性」とは、元来の定義に基づく意味ではなく、実際には現実性、実在感というべき内容を指すことが多いことは第一節に述べたとおりである。では、彫刻表現に実在感が認められるという点を、前節で述べた本覚思想から眺めるといかがであろうか。

繰り返しになるが、本覚思想では現実は悟りの世界そのものであり、他に悟りが存在するとは考えない。言い換えると、現実は悟りに溢れており、そのすべてが悟りのさまと言える。これを念頭に仏像が実在感に富み、そこに生きて存在しているように見えるということを考えてみると、本覚思想によく適ったやり方ではないかと思える。現実に存在するようだ、あるいは人体に近いというのは、悟りのさまとしての現実や人体を表現したということになろう。鎌倉彫刻における実在感という特徴は、本覚思想を背景に解釈が可能であるし、むしろそれをもたらした要因として最も説明しやすいのではなかろうか。

194

が、本書ではこれを一要因として考えてみたい。

鎌倉彫刻における「写実」が本覚思想との関連で説明されたことはほとんどなかったかと思われる

生身仏像と本覚思想

　第二節においては、生身という概念によって鎌倉彫刻の様々な特徴が読み解ける可能性について紹介した。例えば、生々しい現実感を表わすとされてきた肥後定慶の作例や、そこに生きているかのような実在感を発揮する玉眼という技法も、仏像の生身性をあらわしていると解釈することができた。

　現世に姿を現した生身仏像や生身性を示す技法・表現をみせた作例は、十二世紀の頃から増え始め、鎌倉時代に隆盛するのであるが、その背景には何が考えられるだろうか。筆者はそこに本覚思想の影響を見ることができるのではないかと考えている。仏像に生身性をあらわす様々な手法は、人間が生きる現実世界の姿に近い。これをかつては写実的、あるいは行き過ぎた写実とも称してきた。より現実に近く、あるいは現実そのものと同様に表現された仏は、言い換えると現実の様子と仏が同じであるということでもある。一方、本覚思想においては、現実はすべてがそのまますでに悟っており、現実世界はそのすべてが仏そのものであると考える。現実のすべてのものが仏そのものなのであれば、仏を立体的に表現した仏像が現実世界の様々な具体的事物に近ければ近いほど良いということになろう。

　裸形着装像において、生身の人間を思わせる肉体を持ち、僧侶が纏（まと）うものと同じ布で同じ仕様で作

られた着衣を纏うのも、口の中に歯をあらわし、眼には玉眼を内側から嵌め込むのも、肉付けや姿
勢、表情や着衣表現などの外見上の特色に現実性、実在感をもたせるのも、本覚思想を背景とすると
考えれば納得がゆく。なぜなら、現実は仏そのものだからである。とりわけ、内刳りした内部から眼
の部分を刳り抜き、内側から水晶板を当てるという、玉眼の構造が人間の眼に似ていることも特に注
目されてよいだろう。

そして、第二節で述べたとおり、こうした技法や表現は玉眼使用が典型的に示すように、十二世紀
前半から徐々に現れ始め、十二世紀末には広がりをみせるものが多いのであるが、これは本覚思想の
展開とほとんど軌を一にしている。これは偶然ではなく、両者が連動した結果とみるべきかと思われ
る。

本覚思想と肖像

本覚思想が現実を徹底して肯定するという性格をもっていることを重視すると、生身思想だけでは
十分説明できなかった事柄も、読み解けるように思われる。

肖像の流行もその代表的なことといえる。ヨーロッパとは異なり、日本の造形史における肖像は、
平安時代までは決して制作が盛んであったとは言えず、僧侶以外の肖像は皆無ではないにせよ（現存
作例は残らない）、ほぼ僧侶の肖像に限られていた。ところが、鎌倉時代には絵画、彫刻両面において
各種肖像が造られ、現存作例も激増し、その対象も天皇や公家、武家などに広がりを見せる。鎌倉時

代を肖像の時代と呼ぶことさえ行われている。

肖像は本来、実在の人間の姿を写して造られた造形作品を言うが、実際には実在の人物ではあるも
のの、遠い過去の人物を造ったもの（例えば奈良・興福寺北円堂の運慶作無著・世親立像）や実在性の
疑われる人物をあらわした場合（例えば、奈良・興福寺東金堂維摩居士坐像）もある。筆者は、肖像と
称する場合はその表現に本人の特徴が反映されている可能性があるものを呼び、後者の例は人物像と
呼ぶべきであると考えているが、ここでは両者を区別する必要はないであろう。なぜならば、両者と
もに人間としての特徴を詳細に表現し、そこに生きて存在するかのような実在感が表現されているか
らである。人は、現世ないし現実世界を構成する一存在である。本覚思想に基づけば、現世のすべて
はそのままですでに悟りをあらわしているのであるから、現世に存在する人間が人間らしく、まさに
そこに生きているように制作されているならば、それは悟りの世界の一つの表現ということになろ
う。十二世紀末以降に見られる肖像の急速な盛行ぶりも、本覚思想を解して考えれば理解しやすいの
ではなかろうか。

造像銘記の増加

仏像の像内または像底、台座等に制作時の記録が記されることがあり、これを造像銘記と呼んでい
る。造像時だけではなく、修理の折の記録（修理銘）もほぼ同じ性格である。こうした銘記は、鎌倉
時代を境に激増することがデータで明らかである。平安時代の約四〇〇年間における造像銘記は、近

年報告がわずかずつ増えているものの、年紀のある例は一〇〇件足らずであるのに対し、文治元年（一一八五）から正安二年（一三〇〇）までの範囲でみても五〇〇件を超えている。激増は明らかである。

平安時代の状況について、水野敬三郎氏は上級貴族による本格的造像の場合は像内を尊い仏身の内とみなされ、そこに仏師名などが記される余地はないが、僧侶による造像や地方豪族による発願の場合には仏師名を記した銘記が書かれたり、願文などが納入される場合があると述べている（水野一九七五）。仏身内を神聖視するならば、そこに舎利を納入したり、経文を書いたりすることと、年号や願主名、仏師名などの俗世の事情を持ち込むことは相当に意味が違う。平安時代にも後者の例はあるのだが、鎌倉時代にはそれがにわかに、そして大幅に増加するのである。

この変化を本覚思想に照らして考えてみるといかがであろうか。現実世界は悟りに満ちた世界なのであるから、そこに生きた人の名や諸事情も当然ながら悟りの世界の構成要素である。そうであれば、それが仏身内に持ち込まれたとしてももはや何の支障があろうか。造像銘記の増加という点についても、本覚思想の普及は説明しやすいと言える。

（五）「写実」と運慶

198

「写実の典型は運慶」

第一節で述べたとおり、戦前から鎌倉彫刻における写実の典型は運慶作例であり、その完成も彼にあると理解されてきた。そこで述べたことを、いま一度簡単に振り返っておく。丸尾彰三郎氏が運慶作例を用いて述べた写実表現とは、仏菩薩像では身体諸部のプロポーションの整美と姿態の自然さ、体軀の安定感なり肢体の自然なこなし、四天王像においては運動の勢いを自然な形に表わすところ、金剛力士像では「肉」の存在感なり実感なりを観者に起こす隆々とした筋肉、肖像では現実性、実感、実人らしさを有していること、着衣では自由かつ自然な状態にあるものとして彫出し、質量感が実体感ともなるところであった。そして、これらの判断は本来比較の上でなされることであり、その判断基準の根底には人間や人体が存在するはずであり、現実の人間の肉体や動きと比較してそれに近いか、不自然さはないか、着衣は現実に即しているか、ということが重要であるということになる。すなわち、現実性、現実らしさ、実在感などを満たしていることが、これまでの彫刻史において写実とされてきた要件といえる。

運慶作例は写実なのか

とはいえ、運慶作例は必ずしも現実に忠実とは限らない。確かに顔立ち、表情にはまさにそこに生きているような迫真性、存在感があふれていると感じられる。和歌山・金剛峯寺制吒迦童子立像などはその典型であろう。しかし、運慶作例の肉体表現は、しばしば現実ではあり得ないとまでは言えな

いものの、筋肉の盛り上がり、体の厚みは実際には人間に見出すことは困難ないしごく稀であろう。仏菩薩はもちろん、本人を前にして造ったわけではないとはいえ、如来ではなく人間を表現したことは間違いない興福寺北円堂無著・世親立像においても、その奥行きは表情から想定される年齢としては立派すぎはしまいか。また、体勢についても注意深く観察すれば、時には関節の捻り方も不可能に近い角度である場合もある。例えば、金剛峯寺制吒迦童子立像の左肘は外側に捻っており、相当に無理がある。さらに、着衣表現についても、改めて眺めてみれば布の表現としては肉厚にあらわされ、衣文の刻みもこれほど深く、密になることはほとんどないのではなかろうか。　願成就院阿弥陀如来坐像などはその例と言える。

　つまり、端的に言えば運慶作例は、本来の意味における写実に基づいたわけではないということになろう。　運慶作例について繰り返し述べられてきた写実という語は、第一節で確認したように、日本彫刻史において一般的に使われてきた意味と同じく、現実そのままの反映、見たままではなく、実在感があるという意味で用いられている。実作例に則して端的にいえば、その造形はデフォルメされている。

　そして、やはり第一節で述べたように、写実の本義からすれば、もとより神仏や遠い過去の人物を造るに当たって「写実」はできないのであるから、いずれの面からみても運慶作例の特質は写実であると評するのは適切ではない。本書では運慶作例の特質を写実と評することは適切ではないと考える。

写実という語が語義において正反対に近いほどの広い領域をカバーしてきた状況からすれば、他にふさわしい言葉はあるはずである。

さきに運慶作例はデフォルメされていると述べたが、デフォルメされていても、それをそうと気付かせない。まるで現実そのままであるかのように感じられる。デフォルメが目立っては意味がなく、誇張や改変とは気付かせないぎりぎりのところで造形がなされている。こうした現実らしさを本当の意味での迫真性、実在感と呼ぶならば、それこそが運慶表現の一番の特徴であり、運慶の真価であると言えるのではなかろうか。そして、そうした表現方法において、鎌倉時代で抜きん出た仏師と言える。

生身仏像と運慶

ところで、第二節以降において述べた本覚思想や生身仏の思想との関連で考えるといかがであろうか。

現実が悟りの世界であるとする本覚思想の観点からすれば、実在感に溢れていて、そこに生きているように感じられる運慶作例は、仏に現実の反映がなされているとみることができ、本覚思想の内容にかなった表現と言える。その意味において、運慶作例は時流を的確に捉えたものであると言えよう。

また、仏像への舎利の納入が仏像を生身化する行為とみなされることは第二節で述べたが、運慶の

舎利納入については独特の手法があったことが指摘されている。山本勉氏は運慶作例の多くに舎利、心月輪、五輪塔が納入され、それらの納入物の形や納入方法に一定の共通性と発展的変化がみられることを指摘している（山本二〇〇四・二〇一七b）。舎利等の納入は、恐らく運慶による自発的行為というよりは発願主の意向によるものであろうが、納入品の形式や納入方法は運慶による提案であろうから、それについて運慶は高い意識をもっていたことが推定される。

とはいえ、運慶は意外に保守的である側面も指摘されてきた。こうした観点についても考えてみたい。こうした点に関連してこれまで指摘されてきたのは、生身仏像をあらわす手法の一つといえる玉眼の使用に関してである。運慶は玉眼の使用には慎重で、仏菩薩においては玉眼をほとんど用いず、明王や天部、肖像にほぼ限定されているということがかねてより指摘され（西川杏太郎一九七二・二〇〇〇）、一種の定説化がなされてきた。円成寺大日如来坐像は玉眼を用いるが、これは康慶が棟梁であるから運慶による選択ではないと考えるならば、円成寺像は除外される。すると、文治五年（一一八九）作、神奈川・浄楽寺阿弥陀如来坐像以降の確実な運慶作例では、仏菩薩に基本的に玉眼は用いていない（運慶作との推定がある真如苑真澄寺大日如来坐像は唯一の例外となる）。ルールとまで言えるのかどうかは難しいが、運慶が如来や菩薩に玉眼を用いることに積極的ではなかったことは言えるだろう。

外見上の現実らしさの表出ないし演出と考えられる異材装着についても、運慶作例には今のところ知られていない。運慶一門の有力仏師であった運覚が京都・六波羅蜜寺にて建保五年（一二一七）に

202

造立した静岡・岩水寺地蔵菩薩立像は水晶製の歯を口の中に装着しているし、運慶三男康弁が同三年に造った奈良・興福寺龍燈鬼立像は眉毛を銅版の装着によりあらわしている。両者とも運慶生存時における運慶工房の主要仏師であり、工房内でも異材装着の技法は行われていたと思われるだけに、運慶はこうした手法には冷淡であった可能性があろう。

一方、像内銘記についてはどうだろうか。水野敬三郎氏は、奈良・円成寺大日如来坐像の台座銘記について、運慶の自署である可能性が高く、「製作者としての仏師が作品に署名をしたものであり、その意味で造像銘記史上に大きな意義を有」し、「十三世紀に至って一般化される仏師の側としての銘記、あるいは署名が、はじめて見出されるのが円成寺大日如来像である」と述べている（水野一九七五）。先述したように、こうした行為を本覚思想を解してのことであるとみた場合、運慶は他に先駆けて行動したということになる。まさに過渡期的な仏師と言えようか。

異材装着などの新しい技法がかつては行き過ぎた写実、彫刻の本道から外れる手法として批判的に論じられてきた裏返しで、それらを用いることに慎重だったかもしれない運慶に対しては好意的な評価がなされてきた。この背景には第一節で述べた近代以降の価値観──例えば彫刻における西欧流の量感重視の見方、工芸の地位を低くみる考え方など──が存在するようにも思われる。仏像の生身化については限定的に取り組んだらしい運慶をどのように理解するのか、これまでと同じでよいのかどうか、この点は生身仏像という観点からの研究が進んだいま、原点に戻って改めて議論し直す必要もあるのではなかろうか。

第六章

運慶の事績上の問題点

運慶はいつ、どのような仕事をしたかという問題は、運慶を理解し、考える上で最も基本的な事柄である。こうした事績については、これまでの研究で次第に解明された部分が増えてきたが、未解明な問題や事績上の空白期なども存在する。常に人気を博した存在であり、研究の中心的存在でもあった運慶については、近年も活発な言説が出されているが、中には推論の根拠に乏しいものや推測の度合いが過大と思われるもの、英雄的運慶論に寄せてゆくかのような立論もなくはない。

ここでは、運慶の事績上の問題のうち、いくつかを取り上げ、筆者なりに考えてみたい。

（一） 康慶の系譜

運慶について考えるに当たって、父親であり、師である康慶の系譜上の位置について触れておきたい。

十二世紀の奈良仏師と康慶

第一章において述べたとおり、十一世紀に活躍した定朝の子息覚助から頼助につながる系譜を奈良仏師と称してきた。この系統の歴代については、これまで小林剛氏、毛利久氏の研究により基本的なことは明らかにされてきた（小林一九五〇・一九七八、毛利一九六一）。それに基づけば、この系統は十

二世紀には頼助から康助へ、その次代は康朝に受け継がれた。

この康助、康朝と康慶の関係が実ははっきりしない。康慶は『養和元年記』には「康朝小仏師」と註記される。しかし、やや降るが正中三年（一三二六）の「仏師性慶申状」に添えられた「奈良方系図」という系図には康慶は康助の次の代として書かれている。後世の仏師系図などでは康慶を康助の次代に書くものも多い。また、法橋、法眼、法印などの高い位にある僧侶の名を年ごとに記した『僧綱補任』の寿永三年（一一八四）の条には、他の仏師は師父の名が註記されているのに、康慶だけは系譜が記されない。小林剛氏は、これは異例であり、彼が正しい系譜でなかったことを示すのではないかと指摘した（小林一九五〇・一九七八）。

現状では、康慶がどちらに連なる仏師なのかは決め手がない状況である。

成朝と康慶

康慶のことを考える上で重要な存在は、成朝という仏師である。『吉記』治承五年（一一八一）六月二十七日条には成朝が朝廷に提出した言上書が載せられ、その記事中の成朝の註記に「康朝息」とある。また、『養和元年記』同年七月八日条にも「康朝子」とあり、二つの同時代史料から成朝は康朝の子息であると考えられる。さらに、右の『吉記』の言上や『吾妻鏡』文治二年（一一八六）三月二日条に収録される言上書では、成朝は自ら、定朝―覚助―頼助―康助―康朝―成朝という系譜を挙げて、いわゆる奈良仏師の正統な後継者であることを主張している。このことは、毛利久氏が述べて

いるように、『大乗院寺社雑事記』文明三年（一四七一）十月十一日に載せられる仏師系図からも確かめられるので（毛利一九六一）、彼が奈良仏師の嫡流として康朝の正統な後継者の位置にいたことを認めてよいと思われる。

　康慶との関係をみると、法橋位に昇ったのは、康慶が蓮華王院五重塔造仏賞による治承元年（一一七七）であったのに対し、成朝は建久五年（一一九四）九月二十二日の興福寺供養に際して、金堂弥勒浄土像の造仏賞によってであり、十七年ほども遅れている。ここから、成朝は康朝の正統な後継者であったが、年齢が康慶よりかなり年下であったとみられている。

　ところで、成朝には不明ないし不可解なことも多く、謎の多い仏師である。養和元年に決まった興福寺復興の割り当てでは、成朝は食堂の仏師と決まっていたのだが、いつの間にか円派の明円の担当であった金堂造仏のうちの弥勒浄土像を担当することになった。その経緯は不明である。そして、これを最後に記録から姿を消してしまうのも不可解で、後継者も知られていない。成朝ほどの位置にいた仏師がこれ以降、何の記録にも残らず、後継者も分からないのは、建久五年の興福寺供養の後、ほどなく没したからではないかとも推定されているが、それもいわば消去法的推定であって、証拠があるわけではない。

　そして、理由はともかく、成朝の姿が見えなくなることは、結果的に康慶工房の躍進に有利に作用したであろう。

208

康慶は傍系か

これまで判明したことに基づけば、成朝は康朝の直系の後継者（子息）であるが、康慶は傍系（血縁のない弟子筋）の仏師であると判断せざるを得ない。しかし、康慶のプロフィールには奈良仏師系統の単なる傍系仏師とは見えない事柄も存在する。康慶が法橋位を得た蓮華王院は後白河法皇の御所である法住寺殿の持仏堂である千体観音堂（現三十三間堂）を中心とした法皇の信仰空間で、その造仏はかなり格の高い仕事である。康慶は法皇生前に不動明王二童子像を造っており、やがてそれは法皇死後の建久四年（一一九三）に蓮華王院内御堂で供養される。後白河法皇との関係は法皇晩年まで続いたらしい。この時点で成朝は健在なので、年長とはいえ、康慶の存在が目立つ。また、十二世紀前半の頼助以来、長く密接な関係を持ってきた興福寺との関係をみると、治承四年（一一八〇）暮れの全焼からの復興初期における大仏師について、そもそもこのたびは捨てられるが如しであったのに、訴えにより大仏師になった、その起用を疑問視するかのような、随分突き放した態度であるのに対し、康慶については建久二年に寺側が南大門仏師を院実から康慶に変えて欲しいと要望を出すなど、興福寺からも康慶の方が信頼が厚いように思える。

これらを通観すると、康慶が単なる傍系の仏師とは言えない気がしてくる。奥健夫氏は「もともとは康助の弟子であり、康助の死後、康朝の助作者をつとめたとみるべきであろう」としたうえで、「事績から単なる弟子筋の仏師とは思い難く、康助・康朝と何らかの血縁関係にあった可能性が高い」

と述べ（奥二〇一〇a）、山本勉氏もこれを支持している（山本二〇一七b）。「何らかの血縁」を証明するのは難しいが、その可能性も含め、康助ないし康朝の工房内において、ある特別な立場にあったようにも思われる。

名前からみてもその可能性が言えるのではなかろうか。「康」の字は直接には康助から康朝、康慶へと受け継がれた字であるが、遡れば定朝父康尚に由来する字であり、名前だけをみれば康慶こそ正統な後継者にふさわしい。一方、成朝の「成」の字はこの系統にはあまり現れないが、「朝」は言うまでもなく定朝に由来すると考えられる。これも由緒ある字である。康朝は、「康」字を康慶に、「朝」字を成朝に受け継がせたのであるが、先に命名されたのは、年長とみられる康慶であったかと思われる。こうした命名の点からも康慶の存在感は大きい。ある時点までは、康慶が後継者に予定されていたこともあったのではなかろうかとさえ思わせる。

「慶派」の呼称は適切か――本来は「康派」

ところで、奈良仏師の系譜の中で、鎌倉時代の康慶以降、運慶――湛慶と連なる系統を慶派と呼び習わしてきたことは第一章で述べた。そして、明治以来、運慶の存在とともに、この系統こそが鎌倉彫刻の主役として認識されてきた。しかし、慶派という呼び方は院派や円派と比べると、大きな違いがある。院派や円派の仏師は平安時代後期から室町時代に至るまで、一貫してそれぞれ「院」や「円」の字を用いることを基本としていたのに対し、慶派が「慶」字を用いるのは、康慶以降、鎌倉時代中

210

葉くらいまでで、それ以降は「康」の字を受け継いでゆく。この系統はいくつかに分かれながらも、明治維新まで長く続いてゆくが、「康」字を冠して命名する伝統は一貫して受け継がれていた。これは、彼らの中で自らの系統は「康」字を受け継ぐことが正統であるという認識がはっきりと存在していたことを示している。恐らくその実態と合わないためか、彫刻史研究において南北朝時代あたりからのこの系統については慶派とは呼ばず、仏所の場所が京都七条にあり、彼らが自ら七条仏所と自称していたことから、現代でもこれを用いることが多い。院派や円派という呼び方に倣うならば、本来は「康派」と呼ぶのがふさわしい。

さて、康慶の前後の歴代の歴史を見渡した上で話を康慶に戻すと、「康」字をもらった康慶が、自分の子息や弟子とみられる仏師たちに「康」字を受け継がせていないことは、大きな意味があると考えるべきであろう。運慶という名前がいつ付けられたのかは明らかでないが、その時点の康慶は「康」字を渡せる立場になかったことを意味しているのではなかろうか。その推測が正しければ、康慶の立場を大きく変えたのが成朝の存在であったと考えられる。康慶と成朝にかなりの年齢差があったとみられることもこれと関係するように思われる。

康慶と運慶

どのような家柄や系譜に生まれたかが決定的なほどに重要であったこの時代、それは仏師も同様であった。それゆえ、運慶について考える上でも、康慶の系譜がどうであったのかは大変重要である。

康慶と運慶の関係を確認すると、康慶と運慶が父子であったことは、同時代史料ではないが、鎌倉時代後期に編纂された『東大寺続要録』造仏篇に「大仏師康慶実弟子運慶」と書かれ、この「実弟子」が実や、奈良・円成寺大日如来坐像の台座銘に「大仏師康慶、同運慶、是父子也」とあること子で弟子という意味に解されることなどから、ほぼ確実と言える。

父康慶から「康」字を受け継げなかった運慶であるが、運慶の子息たちの名前は興味深い。嫡男は湛慶で、康慶と自らの「慶」字を付けているが、二男は康運、三男は康弁、四男は康勝と、「康」字が復活している。これらのことから、一つの仮説を立てられる。康運以下の命名時点は明らかでないが、康慶存命中であったことと推測される。とすると、康慶はある時点で奈良仏師系統の正統な後継者になり、運慶はそれを受け継ぐことが約束される状況となったのではなかろうか。そのことが湛慶命名から康運命名までの間であったとすると、運慶の子息への名付けの変化が理解しやすい。これは、建久五年の興福寺供養以後、成朝の消息が分からなくなることとも関係がありそうである。

以上が認められるならば、康慶一門の活躍、運慶の飛躍は、彼らの腕前、造った仏の出来栄えが評価されただけではなく、その土台として、恐らく偶発的要因で、彼らの立場が傍流から正系へ変化したことも作用したのではないかとみることができよう。運慶はある種幸運であったようだ。

康慶の没年

ところで、右に康運以下の命名は康慶存命中かと述べたが、実は康慶の没年は分かっていない。建

(法眼の誤りか)

212

久七年（一一九六）の東大寺大仏殿内の脇侍像・四天王像の造像以降、記録に姿が見えず、建仁三年（一二〇三）の南大門金剛力士像造像では康慶ではなく、運慶が主宰しているので、その間に没したとされることが多い。しかし、康慶の死没を伝える史料は存在しないということは意識しておかなくてはならないし、たとえ記録に現れなくても、それは引退かもしれず、死亡とは限らない。引退と死亡は意味が違う。この点について筆者は触れたことがある（塩澤二〇一六）。

康慶の没年の問題は、個々の作例の位置付けにも影響を及ぼす場合がある。例えば、京都・六波羅蜜寺地蔵菩薩坐像は運慶の作例であるとの見方が大方認められているが、康慶が建久七年以降まもなく没したことを前提に、その後まもなく康慶追善の像として造られたという推定がある（三宅二〇一〇）。しかし、康慶は引退しただけで、没したわけではなかったとすれば、右の見方は成り立たなくなる。

康慶没年を推定する上で、近年山川均氏が注目した『放光寺古今縁起』中の「上生院興隆記」の記述は重要である。ここには、興福寺僧であった慈仏房慈栄という僧侶が大和国放光寺にて元久元年（一二〇四）に上生院を建立し、その本尊弥勒像は「仏師幸慶」作であったことが記される。この幸慶が康慶である可能性は十分に考えられる。かねて造った像が本尊とされた可能性もあり、本尊像の造立時点がいつなのかという問題は残るが、素直に解釈すれば上生院建立の頃の造像となろう。工房の棟梁は引いたものの、この頃まで生存して活動していた可能性も考えられる。康慶没年の問題は、意外に広がりをもつので、今後とも確実な証拠に基づいて論じてゆくことが大切である。

（二）　空白期の事績について

事績の空白期

　運慶は中世の仏師としては比較的史料に恵まれ、文献や作例から彼の事績はかなり連綿と追いかけることができるが、その中にあって、文治五年（一一八九）三月の神奈川・浄楽寺の不動明王・毘沙門天像の像内納入銘札にその名が書かれて以降、建久六年（一一九五）三月二十二日に東大寺供養の造仏賞により法眼位に昇ったことが知られる『東大寺続要録』、『東大寺縁起絵詞』）までのちょうど六年間は、確実な史料に運慶の名が登場せず、彼の生涯の中ではいわば事績の空白期になっている。

　とはいえ、この時期に何の仕事もしていないとはおよそ考えられない。むしろ、この間に運慶にとって重要な出来事があったとも思われる。そして、この間の運慶については、近年様々な説も出されている。

運慶は直接法眼位にのぼったか

　この間に推定されることとして、法橋叙位がある。実は、運慶がいつ法橋になったかについては、それをはっきり記す記録がない。僧綱位叙位の通例からすれば、運慶も法橋を経て、法眼に昇ったと

214

みるのが穏当である。運慶は右記のとおり建久六年（一一九五）三月の東大寺供養に際して法眼に昇ったことが知られるが、法橋叙位についてはよく分かっていない。運慶ほどの人の重要な節目が分かっていないことに意外の感を抱く人もいるかもしれないが、当時の社会では仏師の叙位など、そんなものなのかもしれない。

法橋叙位の明確な記録が判明しない状況は、一六〇〇年前後にはすでにそうであったらしい。かつて小林剛氏が指摘したように（小林一九五四・一九七八）、『壬生家文書』の中の「口宣案雛形」は、文禄三年（一五九四）以降に編纂されたことが知られるが[2]、法橋を経ずに直接法眼に叙された例として、康朝、運慶、院永を挙げる（ただし、康朝、院永については誤りと考えられる）。この頃の人にも、運慶の直接の法眼叙位は不審であったようだ。

蓮華王院内御堂供養

とはいえ、やはり通例から大きく外れることが行われたとは考えにくく、東大寺供養以前に法橋叙位があったと考える方が自然である。その有力な候補に、建久四年（一一九三）三月九日に行われた蓮華王院内御堂供養がある。『皇代暦』同日条によれば、この堂は後白河法皇一周忌に際して建てられたもので、新造の院尊作阿弥陀三尊像と法皇在世中に造られた「幸経」（康慶を指すか）作不動明王二童子像が祀られ、造仏賞対象の仏師の弟子を法橋に叙したことが記される。この賞の対象となった仏師は院尊と康慶を言うのだろうが、弟子はそれぞれの弟子なのか、片方の仏師なのかは明らかでな

い。小林氏は、この頃の院尊の弟子の中に法橋になった者が見当たらないとして、康慶の弟子とみるのが妥当と説いている。康慶の弟子であるとすれば、それは運慶を措いて他には考えにくい。運慶法橋叙位の有力な候補である。小林氏以降、松島健氏（松島一九八一）、山本勉氏（山本二〇一七ｂ）、根立研介氏（二〇〇六の第二部第四章「慶派仏師工房の組織――運慶を中心にして――」）もその可能性を説いている。筆者も同じ意見である（塩澤二〇一四）。ここに法橋叙位を認めれば、空白期とされる時期に一つ事績が加わることになる。

浄楽寺像以前の運慶と関東

この空白期とされる時期に運慶の動向が知られないのは、運慶がこの頃鎌倉に居たからではないかと推測する意見がいくつか出されている。建久六年の東大寺供養以前の確実な事績は、文治五年（一一八九）三月の神奈川・浄楽寺像銘文であるので、この造像の頃からの滞在を想定するものである。

もともと運慶が「東国に下向」（この表現が不適切であることについては終章で触れる）したか否かについては、両論があった。文治二年（一一八六）造像の静岡・願成就院像と浄楽寺の造像が接近していること、さらには文治元年供養の鎌倉勝長寿院造像において成朝とともに運慶が参加した可能性なども含めて、文治年間頃における当地での滞在の可能性が説かれ、これを否定する見方との間でいくつもの意見が交わされた。このうち願成就院造像について、筆者は銘札の検討や北条時政の置かれた状況分析などから運慶が現地で造像したことは考えられないことを述べたことがある（塩澤二〇

五）。

　また、勝長寿院造像については横内裕人氏により、文治二年正月に興福寺西金堂の新造の釈迦如来像を安置した際に運慶が立ち会って、誦経させていることが判明したので、前年の文治元年に運慶が奈良を離れた可能性はほとんどなくなった（横内二〇〇七）。しかし、浄楽寺像については現在決め手はない。

鎌倉永福寺

　そこで、運慶が浄楽寺像の頃からしばらく鎌倉を中心に滞在し、いくつかの重要造像に携わったとする見方が出ている。その時期の鎌倉で最も重要な造像は、頼朝が発願した奥州征伐で没した人々の鎮魂を願って、平泉で見た二階大堂（中尊寺の塔頭）の大長寿院などを模して建立されたという（『吾妻鏡』文治五年十二月九日条）。頼朝発願の寺院として、勝長寿院、鶴岡八幡宮寺と並んで、以後鎌倉では重要視された寺院である。永福寺は、建久三年（一一九二）十一月二十五日に供養がなされたが、なおも造営は続き、翌四年十一月二十七日に阿弥陀堂（『吾妻鏡』同日条には「薬師堂」と書かれるが、阿弥陀堂の誤りとされる《『鎌倉市史』社寺編、一九六七年》）、同五年十二月二十六日に薬師堂が供養された（『吾妻鏡』）。

　永福寺の造像を担った仏師については一切伝えられていないが、永福寺の一連の造営は運慶の空白

期とされる中にちょうど収まり、また文治年間には北条時政の願成就院、和田義盛の浄楽寺といっ
た、幕府重鎮たちが運慶に造仏を依頼した実績を考え、この永福寺の造像も運慶がふさわしいのでは
ないかという意見はかねてより存在し（例えば松島一九九四）、この十年ほどもさかんである（例えば、
瀬谷二〇一〇、山本二〇一三・二〇一七b、奥二〇一七aなど）。

真如苑の大日如来坐像

　二〇〇四年に個人蔵の大日如来坐像として山本勉氏により世に紹介されたこの像は（山本二〇〇
四）、その後アメリカでのオークションに出され、宗教法人真如苑が落札して現在は半蔵門ミュージ
アムに置かれている。この像の表現が浄楽寺像に近いことやX線写真により判明した像内納入品の形
が他の運慶作例と通じるところがあること、構造にも運慶一派作例の特徴がみられることなどから、
山本氏はこれを運慶作とした。

　その上で、この像を『鑁阿寺樺崎縁起幷仏事次第』（以下、『鑁阿寺樺崎縁起』）にみえる、足利義兼
発願の樺崎寺下御堂の三尺金剛界大日如来像（その厨子に建久四年十一月六日の銘文があったという）に
当たると推定した。　足利義兼は源氏一門で、母は頼朝の従妹、妻は北条時政の娘（政子の妹）であっ
た。

　以上の推定に基づけば、文治年間からの流れからすれば義兼が運慶を起用したのはあり得ることと
言える。

この時期の運慶が鎌倉ないし関東に滞在していたとする見方に立てば、永福寺の造像と重なる建久四年に足利氏による造像があったとすれば、これを滞在中の仕事に数えられることとなる。

『二月堂修中練行衆日記』と『皇代暦』

浅湫毅氏は、東大寺二月堂の修二会（お水取り）の行事に参籠する練行衆と呼ばれる僧たちの名を年ごとに記した『二月堂修中練行衆日記』に、運慶という名が寿永二年（一一八三）、同三年、文治二年（一一八六）から四年に記載されるが、文治五年以降は見られないことに注目し、この運慶を仏師運慶とみなして、その行動と記載年の関係を推測した（浅湫二〇一〇）。

すなわち、文治元年と同五年以降に登場しないのは、運慶が関東に行っていたためであるとした。具体的には、興福寺西金堂の釈迦如来像が文治二年正月に仕上げが行われていない状態で堂に運び込まれたのは、前年の大半を関東で過ごして年末に戻ったので時間がなかったからと考え、同五年に浄楽寺造像のために再び関東へ向かったと説明している。練行衆の運慶が仏師運慶と同一人物かどうかははっきりしないが、そうだと仮定してその欠年から運慶の空白期を関東での滞在に結びつけたこの説を支持するむきもある。

また、山本勉氏は前記した『皇代暦』建久四年（一一九三）三月九日条に記された蓮華王院内御堂供養における造仏賞が、弟子を法橋にするとだけ書かれて、実名が書かれないのはその場に運慶が居なかったことを暗示し、それは運慶が関東に滞在していたからであると推測する（山本二〇一七b）。

毛越寺金堂本尊十二神将像に関する伝

運慶の空白期に関東滞在を証する史料や傍証はないが（それゆえに空白期なのだが）、『吾妻鏡』に書かれる毛越寺金堂本尊十二神将像に関する伝えを、解釈によって数少ない文献的傍証として読もうとするむきもある。

『吾妻鏡』文治五年九月十七日条には、平泉毛越寺の金堂（円隆寺）本尊の丈六薬師如来像と十二神将像が「仏師雲慶」（運慶を指すとみられる）の作であり、これらが仏菩薩の眼に玉を入れる初めての例であることや基衡が仏師に送った数々の考えられないほどの金品、鳥羽法皇がその像を見て洛外に出すべからずと命じたことなどの伝承を載せる。この伝えは、運慶の活躍期とは合わないし、かなり現実離れした内容が書かれているので到底事実とは考えることはできないが、瀬谷貴之氏は「永福寺はその毛越寺金堂を模したことが知られている。やや想像をたくましくすれば、『吾妻鏡』の毛越寺と運慶の記事は、永福寺造像に運慶が従事したことを反映している可能性がある」と述べ、この記事を永福寺における運慶の造像及び鎌倉での滞在の傍証とみなした（瀬谷二〇一〇）。

諸説の検討

さて、以上に運慶の関東滞在に関する主な説を述べたが、ここでそれらについて、筆者なりに検討を施しておく。

まず、永福寺造像に運慶はやってきたのだろうか。結論から言えば、まったく確かめる術はないと
しか言えない。ただし、浄楽寺の銘札が文治五年（一一八九）三月であり、この頃から造像が始まっ
たとしても、半年ほどで終わるであろう。永福寺の事始はその年の十二月であるが、寺の建立に向け
ての具体的な動きは建久三年（一一九二）正月頃とみられ『吾妻鏡』正月二十一日条に新造御堂の地で
土地整備をしていることが記される）、完成供養はこの年の十一月である。仏像の造像と建物の建立は
別々に行われるので、時期にずれがあっても構わないが、それでも少し時間が空いてしまうのではな
かろうか。必ずしも連続しているとは言えない。その間、運慶がゆったりと過ごしたかもしれない
が、近世の記録を含めても、文献上は運慶と永福寺を結びつける証左はないので、慎重にならざるを
得ない。

真如苑大日如来坐像に関しては、伝来上の事柄、『鑁阿寺樺崎縁起』の記載、さらに像自体の問題
の三つがある。まず、銘記類はないこの像が運慶工房の作としても、この像が本来どこの像であった
かは不明なのである。

本像を世に紹介した山本勉氏は当初、もとの所蔵者が購入した古美術商はこの像を北関東で入手し
たという情報があり、これを足利伝来を示唆する傍証としていたが、実は真如苑像を考える前提とし
て、やはり山本勉氏が論じた足利市光得寺大日如来坐像の存在がある。詳細は省くが、山本氏は光得
寺像が顕著な運慶風を示すことやX線撮影による像内納入品の形状から運慶の手になる像と推定した
上で、もとは『鑁阿寺樺崎縁起』に記される足利義兼造立の像に当たり、X線撮影で確認された歯は

義兼のものと推測し、義兼が没した建久十年三月以前に制作されたと推定した（山本一九八八）。そして、真如苑像の表現は光得寺像によく似るがやや遡ることや、像底に台座接合用の金具を施すという類例のない特徴が光得寺像と共通することから、光得寺像と同じ環境に祀られたと推定し、大きさが『鑁阿寺樺崎縁起』に記載された像と同じであることから、その像に比定されることとなった。

山本氏の推定通りである可能性も十分にあるのだが、何といっても真如苑像がもとはどこにあったのかについては具体性がなく、北関東からという情報も全面的に信を置くには躊躇される。この点は根立研介氏も指摘をしている（根立二〇〇九）。また、『鑁阿寺樺崎縁起』には作者を記してはいない。

さらに、やはり根立氏は真如苑像の納入品と同じ形は他の確実な運慶作品には見出せないことや、運慶工房の他の仏師が関与したならば制作年代の再検討の要があることを指摘している（根立二〇〇九）。とはいえ、根立氏と同じく、筆者も運慶作の可能性を否定までiはしていない。

そして、ここで検討している問題、すなわち運慶はこの像を関東で造ったのか、という点に絞って考えると、以上の仮定──直接の史料的証左はないが真如苑像は『鑁阿寺樺崎縁起』に記される像に該当し、作者は運慶である──がすべて成り立った上でも、その制作地を特定する材料はなく、むしろ永福寺での造像が前提となっている。

浅湫毅氏が述べた、『二月堂修中練行衆日記』に記載の僧名の中に運慶の名が有るか否かによって、運慶の関東滞在を読み取ろうとする試みは、文献史料からの探求としてはほとんど唯一のものと言える。ただし、二つの問題点があろう。一つは、ここに書かれる運慶が仏師運慶であるとしても、文治

222

元年に運慶の名がないことを彼の関東滞在とみなしてよいかということである。すでに述べたとおり、興福寺西金堂の釈迦如来像は文治二年正月に堂に運ばれており、その前年はその造像に当たっていたとみなされる。文治元年に鎌倉にいたとすれば、運慶は勝長寿院造像に従事したことが想定されているのだろうか。しかし、前記したようにその可能性はほとんど考えられない。となれば、文治元年に運慶の名がないのは、別の理由ということになるので、文治五年以降についても鎌倉や関東での滞在とは必ずしも因果関係はないかもしれないといえる。そしてもう一つは、この運慶は本当に仏師運慶であるかかという問題である。この点はいまこれ以上追求しようがないのであるが、決めつけるのは避けるべきであろう。

『皇代暦』建久四年（一一九三）三月九日条に記された蓮華王院内御堂供養における造仏賞が、弟子を法橋にすると書かれて、実名が書かれないことをもって、これをその場に運慶が居なかったと解釈し、さらにそこから運慶が関東に滞在していたことを推測しようとする見方について、巾の大きな仮定が二段重なっているように思われる。史料から素直に考えれば、この造像に運慶が加わっていた、すなわち空白期における京都での活動を示すものとみる方が自然ではなかろうか。

永福寺と毛越寺

毛越寺金堂本尊十二神将像に関する運慶伝承を、永福寺造像を運慶が行っていた反映とみて、その傍証とする解釈については、以下の二つの点で問題があろう。

第一に、史料読解の問題である。永福寺が模したのは中尊寺大長寿院であって、毛越寺ではない。『吾妻鏡』文治五年九月十七日条には、中尊寺と毛越寺はそれぞれ別立てで書かれており（そのほか無量光院、鎮守などの項目がある）、永福寺が模した大長寿院は中尊寺の中である。そして、永福寺事始を記す『吾妻鏡』文治五年十二月九日条には、奥州の仏閣の中でも二階大堂（大長寿院）があり、もっぱらこれを模すことになったゆえに、永福寺を別に二階堂と号するかとある。二階大堂に特に絞って模したのであって、漠然と平泉の諸寺院を模したわけではない。『吾妻鏡』の編者はこの二つを混同するはずはない。近年瀬谷氏は、右の誤りを修正して、毛越寺と永福寺の繋がりを『吾妻鏡』建久三年十月二十九日条に記される、永福寺二階大堂の壁画が円隆寺（毛越寺金堂）の壁画を模したと伝えていることを証左に挙げているが（瀬谷二〇一八）、この記事にははっきり壁画と記し、描いた画家も「修理少進季長」と明記している。従って、いずれをとっても、『吾妻鏡』の記事から永福寺造像を運慶が行っていたがゆえに、永福寺の伝承が反映したという論理は成り立たない。

加えて、そもそもこの話に永福寺造像における運慶の活躍の反映を見るというのは飛躍が過ぎはしまいか。それほどに永福寺造像における運慶の存在が大きかったのならば、わざわざ毛越寺の記述を利用して運慶のことを書く必要もなく、永福寺の記事に書けばいいのではなかろうか。編纂の態度としてこれに無理のない説明をすることが難しい。この記事を永福寺造像における運慶の存在を語る傍証とするのはあまりにも筋が通らない。

さらに、近年紹介された国立歴史民俗博物館所蔵の『転法輪鈔』（牧野二〇一七）に納められた願成

就院（「伊豆堂」）、永福寺薬師堂（「鎌蔵薬師堂」）、鶴岡八幡宮寺五重塔（「鎌蔵塔」）の供養表白（供養の際に読み上げられる文章）について、瀬谷氏はこれが「運慶による永福寺の造仏を裏付ける、または可能性を高くさせる」（瀬谷二〇一八）とするのだが、いずれにも仏師名の記載はない。『転法輪鈔』により永福寺薬師堂の仏像が周丈六[3]の薬師如来像と等身の十二神将像であったことが分かり、一方毛越寺金堂は丈六薬師如来像と十二神将像であり、両者の大きさに共通性があることだけが判明したが、なぜこれが運慶による造像を裏付けることにつながるのだろうか、論理的に成り立たない説明である。

「空白期」に運慶の関東滞在はあったか

空白期と呼ばれる時期の運慶の動向、あるいはその時期は関東での滞在があったのか、こうした点について筆者は明確な私見を持ってはいないが、ここまで説明してきた材料はいずれもその時期の運慶の所在を証明する確実性を有してはおらず、これらをもって運慶の関東滞在を主張するのは性急であると考えている。

そして、関東や鎌倉に滞在していたかにあまりこだわる必要もないだろう。なぜならば、いずれであっても十二世紀末から十三世紀初めにかけては、幕府関連造像において運慶やその一門の仏師が主要造像に中心的役割を果たしたという点に変更はないし、京都と鎌倉の移動に要す日数は二週間ほどなので、行き来も可能だからである。

現状では、あまり無理な推測を重ねたり、恣意的な解釈をすることは避けて、冷静に考えることが大切であると筆者は考えている。

拡大する仮想事績

ところが、運慶の鎌倉滞在が既成事実化したかのような立論が一部にみられる。例えば、文献的には何ら手がかりがない状態であっても、文治末年から建久年間前半頃の鎌倉における主要造像の作者に運慶を想定することが行われる場合がある。具体的には、文治五年の鶴岡八幡宮寺の作者を運慶に当てる可能性が説かれており（瀬谷二〇一七）、一部でそれを支持するむきもあるし、神奈川・曹源寺十二神将像のうち、法量最大で端正な顔立ちの巳神像の原型に、永福寺薬師堂で運慶が造った像を想定する説もある（奥二〇一七a）。

しかし、こうした流れはあたかも真っ白いキャンバスに自由に絵を描いてゆくことと似てしまうのではなかろうか。運慶の関東滞在や永福寺での造像が推測に留まるなか、それを前提に、重ねて確たる推定材料がない想像を膨らませすぎるのは、学問の領域では慎重にすべきであろう。

少なくとも、滞在を前提に、史料的根拠のない事績の推測を積み上げてゆくということは科学的態度とはいえない。繰り返しになるが、冷静に考えてゆくことが肝要と考えている。

226

（三）　南大門供養後の東大寺と運慶

運慶と東大寺の関係はすでに第二・三章で述べたように、十二世紀末から十三世紀初頭にかけて、父康慶の主宰下で参加した大仏殿内の脇侍・四天王像造像に続き、運慶自身が統括した南大門金剛力士像造像など、大規模かつ第一級の仕事がよく知られている。しかし、南大門像以降、運慶は東大寺とは記録上事績が知られないし、やや不可思議な事柄もみられる。この節ではこれらについて考えてみたい。

東塔の造営開始と停滞

南大門金剛力士像完成後すぐに行われた建仁の東大寺供養の後、次に重源が着手したのは東塔であった。[4]『百錬抄』によると、元久元年（一二〇四）三月二十九日に東大寺御塔事始日時と遣寺官除目が行われ、事始は四月五日に行われた。そして、建永元年（一二〇六）四月には塔内安置の仏像造像に着手された。すなわち、四月八日に造仏始の日時が陰陽師により十六日と勘申された（『猪隈関白記』、『三長記』）。

しかし、塔建立も造仏もこの後しばらく停滞してしまう。それは、一つには建永元年（一二〇六）六月の重源の死により復興がしばし停滞したことと、いま一つは承元二年（一二〇八）五月に焼失した法勝寺九重塔造営の影響である。重源を継いで勧進上人に就任した栄西が、法勝寺九重塔再興を承

元三年八月に命じられたため（『元亨釈書』）、彼が東大寺に主力を注いで携わったのはわずかな期間に留まったからであると考えられている。

また、朝廷は法勝寺復興に重要な役割を果たしてきたので、この措置は東大寺にとっては痛手であった。周防国はこれまで財源として東大寺復興九重塔の財源として周防国を造営料国として充ててしまった。

法勝寺は白河天皇が十一世紀後半に建立して以来、「国王の氏寺」（『愚管抄』）と呼ばれた皇室にとっての重要寺院で、後鳥羽上皇にとっては主要部分の復興が成った東大寺より法勝寺九重塔造営のほうが優先順位が高かったということである。

こうした事情から、東塔造営はしばらく停滞を余儀なくされたのである。

東塔造像の再開

東塔造営が再び動き出すのは、行勇が建保三年（一二一五）に勧進上人に就任後まもなくのことで、同年十月十五日に太政官が東海道諸国司に対して、東大寺塔造営について栄西に代わって大勧進に就任した行勇に協力するよう命じる官符（命令書）を出している。そして、建保四年正月二十五日に造営を再開する事始が行われ、同六年七月末日に心柱を引き終えたと伝えられる（『東大寺略縁起抜書』、筒井英俊一九二七）。

造仏は、『続要録』造仏篇によると、建保六年（一二一八）十二月十三日に四方四仏の御衣木加持が行われ、大仏師は湛慶法印以下四人であったと書かれる。『続要録』には記されない他の三人の仏

師については、田中稔氏が紹介した『民経記』寛喜三年（一二三一）正月巻の紙背文書である「東大寺成功輩交名注文」により、東方仏は法印院賢、西方仏は法橋覚成、北方仏は法眼院寛であることが判明する（田中稔一九六一）。南方仏の仏師が湛慶であったのだろう。同文書が書かれた年代は承久元年（一二一九）ないしそれに近い頃と推定されている。東塔の造像は十二年ほどを隔ててようやく再開された。再開の折の仏師がいつ決まったのかは判明しないが、建永元年（一二〇六）四月に造仏始の日程が決められたのであるから、そのときには決まっていた可能性が高い。儀式には仏師が参列することが通例だからである。

運慶ではなく湛慶であること

　東塔造像の仏師に、慶派からは運慶ではなく、湛慶であったことは目を惹く。この時点で運慶はもちろん健在であるし、五年前に供養された法勝寺九重塔には運慶が加わっている。また、何より運慶は大仏殿や南大門の造像で大きな働きをしただけに、なぜ東塔造像にはその名がないのか、この点はやや不可解ともいえる。

　さらに、担当仏師が建永元年に決まっていたとするならば、この疑問は一段と深まる。造仏始の日時が定められた同年の四月は、運慶が統括して造った南大門金剛力士像完成からまもなく行われた建仁三年（一二〇三）十一月の東大寺供養からわずか二年余りしか経過していない時点であり、その時点で運慶ではなく、湛慶が入ったとすれば、運慶が入らなかったことがより一層目を惹くこととな

229

る。そこに何らかの事情を考えざるを得ないこととなろう。これについては、次項の問題と併せて考えたい。

運慶の名がない過去帳

『東大寺上院修中過去帳』（平岡一九八〇）とは、創建以来の東大寺にゆかり深い人々の名が連綿と列記されてきた過去帳で、修二会の際、三月五日と十二日の二回、練行衆たちによって読み上げられることでも知られている。

この過去帳には聖武天皇をはじめ、歴代の別当や主な僧侶、大仏建立やその後の東大寺に対して寄進をした人々、練行衆などの名前が記される。造寺造仏の関係では、大仏建立時の中心人物国公麻呂や鋳物師、大工、歴代の造寺長官が記される。鎌倉期の東大寺復興に関連しては、後白河天皇、源頼朝（「造営ノ大施主頼朝大将軍」）はもちろんだが、造寺長官藤原行隆、重源や栄西らの勧進上人のほか、仏師名も記され、康慶（「大仏脇士虚空蔵幷増長天大仏師幸慶法眼」）、快慶（「大仏脇士観音幷広目天大仏師快慶法眼」）、定覚（「同脇士幷多聞天大仏師定慶法眼」）が記されている（定慶は定覚の誤りとみられる）。この三人は、大仏殿内の巨像六軀を造立した四人のうちの三人であるが、なぜか運慶の名前だけがない。 仏師や技術者の名前が書かれることは少なく、鎌倉復興期ではこの三人と鋳物師陳和卿程度である。 三人の仏師は肩書きとして大仏脇侍と四天王の造立の大仏師とされるので、その折の担当者である運慶の名前がないのはいかにも不可解で、書き漏らしとも考えにくい。何か、意図があっ

230

てのことかと想像したくなる。

この点はこれまであまり注目されていないようであるが、かつて松島健氏が取り上げ（松島一九九九）、筆者も触れたことがある（塩澤二〇一四）。松島氏はこの点が不自然であるとした上で、運慶と東大寺の間に何らかのトラブルがあったと推定している。松島氏はこのトラブルについて、運慶が地蔵十輪院に祀った盧舎那仏を大仏原型と想定した上で、本来東大寺に安置されるべき像を運慶が私寺に祀ってしまったから、あるいは重源と東大寺の間に軋轢を見出し、その重源の肖像を運慶が制作したことが要因となったか、とする。

運慶が大仏原型を造ったと考えるのは無理があるし、現状の史料から原因の立証は困難であるが、筆者も南大門金剛力士像造像以後における運慶と東大寺に何らかのトラブルがあったと想定することについては、再評価の必要があると考えている。少なくとも、『東大寺上院修中過去帳』に運慶の名がないことは、そう考えた方が理解しやすい。

仮に、南大門金剛力士像造像以後において運慶と東大寺の間に何らかのトラブルがあったとすると、東塔四仏の造像に、慶派では運慶ではなく、湛慶が参加していることもむしろ当然ということになる。また、前述したように、建永元年（一二〇六）四月に造仏始が予定された時点で仏師がすでに決定されていて、その顔ぶれが建保六年（一二一八）の仏師たちと同じであった場合でも、トラブルを想定すれば、運慶ではなく湛慶が加わったことも納得できる。

『東大寺上院修中過去帳』の問題は、東大寺の造像を考える上でも意外に波及するところが大きい。

運慶と東大寺

南大門造像にかかわった仏師のうち、運慶以外の仏師と東大寺との関わりをみてみよう。快慶には公慶堂地蔵菩薩立像のほか、近年、国分門（西大門）勅額付属の八天像が快慶の造立によることが指摘されている（奥二〇〇二・二〇〇三）。後者は、国分門に掲げられた勅額に取り付けられた像で、一見地味な仕事とも思えるが、西大門は奈良時代には内裏から直通できるがゆえに正門として機能した重要な門で、そこに付けられた八天像の制作は決して些末な仕事ではない。快慶は晩年においても東大寺と関係を保っていることが分かる。

湛慶は前記した東塔四仏の他に、講堂本尊の造像という大きな事績が知られる。講堂は寺院機能の中で、寺僧の修行の中心を担う堂宇であり、礼拝の中心である金堂（東大寺の場合は大仏殿）と並んで重要な堂宇である。それゆえに、東大寺側は建久の供養後の復興対象に講堂を希望していたのであり、東塔を優先した重源との間に軋轢があったことが知られている。湛慶はその講堂の中尊二丈五尺千手観音立像の大仏師となった。湛慶も南大門造像以後の東大寺において重要な役割を果たしていることが明らかである。

これらをみても、やはり運慶が南大門造像以後に東大寺と関係を持っていないことが不審に思われる。現状ではこの点をこれ以上究明することは困難であり、ここではこの不審な点を注意しておくことに留めるが、あらゆる人々や組織がこぞって運慶をもてはやし続けたわけではなさそうである。

（四）　神格化する運慶

今世紀の運慶研究の一部に、運慶が造った仏像が霊験化するとか、運慶自身を「霊験仏師」と呼ぶことがあり、それに好意的な言説もみられる。真実だとすれば重大なことなので、本節ではその問題点について触れておきたい。

運慶霊験仏師論

運慶を霊験仏師とみなす説は、瀬谷貴之氏が幾度か論じている（瀬谷二〇〇九・二〇一八他）[6]。運慶霊験仏師論とは、簡単に言うと、名声を得た運慶の造った作例が伝説化・神格化し、運慶仏そのものが霊験仏化することとなり、運慶自身は「霊験仏師」とみなされることとなった、という内容である。かなり問題の多い見方であるが、その論拠は以下のとおりである。

まず、運慶一門が建久八年（一一九七）五月から翌年冬にかけて行った京都・東寺講堂諸像修理の際に、各像から舎利入銅筒が発見され、これらの舎利は修理の間、一函に入れられて京中の多くの人々が拝見に訪れたといい、「この奇瑞は、運慶の名声を京中の人々に刻み込」み、「その名声には霊験も加わった」とする。そして、建久八年以降の運慶による東寺講堂像の模刻や翻案は、それ以前の

ものと違って、霊性も含めて特別な意味が付与された可能性が高いとする。

次に、運慶は建久九年（一一九八）頃、著名な霊験仏であった（『日本感霊録』や『七大寺日記』など

による）奈良元興寺中門二天像を模して神護寺中門二天像を造ったが、由緒ある霊験仏の模刻に

よ

り、模刻像の由緒や霊性を高め、模刻した運慶自身の霊性も高めたとする。

続いては、北条義時が創建した鎌倉の大倉薬師堂十二神将像を巡ってのことが挙げられる。大倉薬

師堂（現覚園寺）は建保六年（一二一八）十二月二日に供養され、本尊薬師如来像を「雲慶」（運慶）

が造ったことが『吾妻鏡』同日条に記されているが、その発願は同年の七月九日で、同日条には義時

が十二神将のうちの戌神が夢に現れ、来年の鶴岡八幡宮への将軍拝賀にお供をしないよう告げたとい

う。果たして翌年正月二十七日、実朝が鶴岡八幡宮境内で甥の公暁により暗殺され、お供の源仲章も

殺されてしまうが、夢のお告げにより同行しなかった義時は難を免れた。この一件により運慶が霊験

仏を造ったとされ、現覚園寺の形式の十二神将像の形は、その後しばしば模刻されることとなったと

論じる。

こうして、運慶作品は模刻の対象になり（大仏殿様四天王像や覚園寺様十二神将像）、そこには運慶の

技量による作品の魅力もあったに違いないが、それに加えて霊験性の移植が期待されたのだろうと述

べる。

以上に主な論旨を述べたが、次にこれらについて個々に考えてみたい。

234

東寺講堂諸像修理について

この修理に際して舎利入銅筒が発見され京中の話題となったという一件は、『東寺講堂御仏所被籠

寺内丑寅角に仏所屋と漆工所を設け、中尊大日以外の像を運んで修理した。　修理の大仏師は法眼

運慶で、数十人の小仏師を率いて修理に当たり、僧永真が奉行を務めた。

漆工所にて小仏師遠江別当が阿弥陀仏を修理中、御首をノミで打ったところ、小銅筒が出現し、

仏師や行事たちが集まって納入品があるに違いないと探していると、まず真言が見つかり、次に

塵の中から遠江別当が舎利一粒を見出した。

さらに宝生仏を見ると、銅筒が見えたので、ノミを打って出してみると、中に舎利二粒があっ

た。そこで、先ほどの舎利も二粒だったに違いないと評定し、探したところ、大仏師運慶が塵の

中から探し出した。

その後、諸仏諸菩薩諸忿怒像の御首から舎利が見つかった。それを一函に入れて、修埋の間安置

し、その間、京中の上下の人々が拝見に訪れた。　初めて舎利が得られたのが建久八年五月七日、

金剛夜叉は同九月十六日であった。

同九年冬、元のように籠められた。　専覚房阿闍梨性我が漆工を用いず、自ら木屎（こくそ）をかい、布きせ

をして、堂に入り、四壁を塞いで密々に納めた。

舎利出現の初日の様子からその顚末が詳しく記され、確かに京中の人々の話題になったことも書かれている。しかし、これらは時系列を追って淡々と述べられ、どこにも、瀬谷氏の述べるような「奇瑞」であるとか、あるいは霊験が起こったといったことは書かれていない。この点だけでも、この史料を運慶と霊験を語る材料とすることはできない。

さらに、もう少しこの史料を細かくみてみる。一貫して目立つのは、その記述態度の詳細さ、冷静さである。東寺側は発見された真言が弘法大師の筆になるものであることを認識しており（『東寺講堂仏共被籠真言』[7]）、舎利は大師の意志によるものであることをよく理解していたからであろう。舎利出現の理由が明確であるので、この場合は人知の及ばない奇跡が起こったわけではない。すなわち、霊験や奇跡には当たらない。

同記は大師納入の舎利が見出されたことの経緯とその顚末を述べることに主眼があるとみるべきであり、とりわけ性我が漆工を用いず、自ら木糞をかい、布きせをして（すなわち本来仏師らがすべきことを敢えて自ら為して）、一人で講堂に入り、四壁を塞いで密々に納めたという部分に重きが置かれているとみられる。つまり、大師納入の舎利はいまも各像内に納められていることを伝えたのが同記の趣旨であり、運慶による奇瑞や霊験を伝えた記録ではないのである。

また、ここでは運慶が特別扱いされていないことも改めて認識するべきである。そもそも銅筒に最初に気付いたのは遠江別当であり、塵中から舎利を最初に見つけたのも彼であり、運慶は二粒目を探

し出したに過ぎない。これらはまことに客観的に書かれており、霊験が起こったという記述ではない。そして、右記のとおり、最後の顚末は通常なら仏師、つまり運慶がすべき作業を性我が行ったということは、運慶はこの神聖な舎利納入作業から外されたということである。これをみても、運慶は決して特段に重視されてはいない。

以上のとおり、いかようにみても同記から運慶の霊験性を読み取ることはできない。東寺講堂修理により運慶が霊験性を得たというのは、史料の曲解による立論と言わなくてはならない。

大倉薬師堂の十二神将像

元興寺中門二天像を模しての神護寺中門二天像造立のことは後述することとして、次に大倉薬師堂十二神将像を巡ってのことを検討する。右のとおり、大倉薬師堂は建保六年（一二一八）七月九日に北条義時が創建を思い立った。それは前日八日に実朝の鶴岡八幡宮参拝があり、義時も付き従ったのであるが、その晩の夢枕に十二神将のうちの戌神が立ち、今年の神拝では何事もなかったが、来年の拝賀ではお供をしないようにとのお告げがあったことによっていると、『吾妻鏡』は記している。そして、その年の十二月二日に「大倉新御堂」（大倉薬師堂）が供養され、「雲慶」（運慶）が造り奉った薬師如来像が安置されたという。翌年正月二十七日、実朝が右大臣に昇った際、史上によく知られた公暁による実朝暗殺が起こるのだが、義時はお供の途中で夢に現れたような白い犬が側にいるのを見ると、急に心神が乱れ、御剣役を源仲章に譲り、退出したことで難を免れ

たとされる。公暁は義時が御剣役を務めることを前もって知っており、そのため、直前に交代した仲章が殺されてしまったという（『吾妻鏡』同年二月八日条）。ことの顛末は以上である。

瀬谷氏は、この一件により運慶が霊験仏を造ったとみなされ、大倉薬師堂の後身である覚園寺形式の十二神将像の形は、その後しばしば模刻されることとなったとするのであるが、この見方には幾つかの問題点がある。まず第一に、『吾妻鏡』には、またこれ以降の史料類にも、運慶が霊験仏を造ったがゆえに義時が護られたというような話はどこにも書かれていない。先ほどと同様、史料的根拠に基づかない立論である。

第二に、覚園寺形式の十二神将像が模刻されたという事例は、運慶が霊験仏を造ったからではなく、大倉薬師堂という寺院の特別な性格によると考えるほうが自然であるということである。大倉薬師堂は、北条氏が鎌倉に建立した最初の寺院であり、これによって北条氏は本拠地を伊豆国から相模国鎌倉に移したという意義深い寺院である。かねて指摘されているように（今井一九九〇）、義時と北条氏にとって、鎌倉に信仰拠点としての寺院を建立することは必要性があり、それに加えて、その場所が大倉郷であったのは、かつて頼朝が居を構え、幕府が置かれ、頼朝の墳墓堂である法華堂が建っている地域であったからで、そこに寺院を建てることは幕府の主導権を握っている宣言になる。こうした重要な意義を持った寺院であることをふまえれば、そこに祀られる像が以後の造像に影響を与えること大であったのは自然であろう。覚園寺形式の十二神将像の広がりはこの文脈で理解すべきことと思われる。

そして第三に、『吾妻鏡』は薬師如来像の作者が運慶であったとしか記していない。建保六年十二月二日の供養の記事では、十二神将像の存在は書かれていないのである。この点は、慎重に考えるべきことである。可能性として最初から十二神将像が付属していて、それも運慶作であったことを否定できるものではない。とはいえ、運慶作の十二神将像が存在したとするには、二つの仮定――当初から十二神将像が存在し、それも運慶作であった――が同寺に成り立つ必要がある。これを安易に踏み越えるのは科学的態度とはいえない。

さらに言えば、戌神による夢告は大倉薬師堂建立の前であり、義時の信仰によって加護があったという理屈であって、最初から十二神将像が存在したことによって義時が難を逃れたわけではない。この点からも、運慶が霊験仏を造ったから奇跡が起こったという理屈にはならない。

このように、大倉薬師堂像の問題からも、霊験仏師運慶という見方は成り立たない。

模刻と霊験

建久九年（一一九八）頃に神護寺中門二天像を模刻したことによって、神護寺像の由緒や霊性が高まり、模刻した運慶自身の霊性も高めたとする点については、それをどんな史料によって述べているのか、まったく示されていない。第五章で述べた京都・清涼寺の釈迦如来像を模刻するのはその典型的な一例である。また、奈良の大安寺丈六釈迦如来像は、嘉

古来、よく知られた像が模刻されることは決して珍しいことではない。第五章で述べた京都・清涼

承元年（一一〇六）に大江親通が著した『七大寺日記』には、薬師寺金堂の諸像について、大安寺を除けば諸寺の仏像に勝るものだと述べられ、親通が保延六年（一一四〇）に記した『七大寺巡礼私記』ではその姿が絶賛されている。『日本霊異記』では、この像は人々の願いをよく叶えるとして説話が載っており、いわゆる霊験を発揮する像としてもよく知られていた。大安寺像は正暦二年（九九一）に定朝の父康尚が祇陀林寺丈六釈迦像を造立した際に模したことが伝えられる（『七大寺巡礼私記』）。しかし、一般に由緒ある像や霊像を模刻したからといって、模刻を行った仏師の霊性が高まったという事例は聞かない。運慶に関してもそうしたことを示す史料は見当たらない。元興寺中門二天像の模刻によって運慶の霊性が高まったとするのは成り立たない。

また、東大寺大仏殿様四天王像も覚園寺十二神将像と事情は同じであろう。大仏殿様四天王像の形が模倣されるのが、運慶による霊験性の移植であったと証する具体的な材料は何も示されていないし、また恐らくは存在しない。大仏殿様四天王像の広がりは、東大寺大仏殿という特別な場所に存在した巨像であったことに由来するというのが最も素直な見方で、運慶の霊験とは恐らく関係がない。そもそも、この造像は康慶主宰下の仕事で、運慶の名の下に行われた仕事ではない。

運慶と霊験という幻想

以上のとおり、運慶が造ったがゆえにその仏が霊験仏化するという実態は論証されていないし、ま

240

してや運慶が霊験仏師とみなされていたことも知られない。空想としては自由かもしれないが、想像や恣意的解釈を幾重にも重ねて、真実を曲げるような言説は運慶の真相を究明しようとする研究とは相容れないものである。

ただし、こうした言説が意外にも好意的に受け止められかねない現状があるのも事実で、研究界も含めて、そこに現代社会における運慶に対する見方のゆがみの一端が現れているようにも感じられる。

近代以降の言説と運慶

　明治以来の鎌倉彫刻に関する論考を分析すると、第一に表現的特質としてしばしば実在感、力強さなども挙げられるが、圧倒的に写実性が指摘されることが多く、第二にそれは運慶によって完成に導かれ、彼の創り上げた表現に代表されると説かれてきた。そして、運慶を巡る言説の大半は彼の栄光に満ちた生涯と天才と称賛される技量を述べてきた。

　この見方の背景には近代になって形成された価値観が存在し、特に運慶に対する言説にはその感が強い。独創性や新しさを重んじる近代の価値観では、定朝様の長い流行はその対極と映って、かなりの酷評もされてきた。運慶が、そうした無気力でマンネリ化していたとされた時代の後に登場したことも、対比的に彼の評価を大いに高める要因となったであろう。近現代は運慶に近代的な個人としての作家像を投影してきたと言える。

　運慶を特別視する見方により、「運慶作」の実態にも揺らぎが生まれた。工房制作で行う仏像制作においては、一般にその仕事の棟梁をもって作者に当てられているのだが、運慶の場合は棟梁の下の担当者として関わった場合も、棟梁として指揮した場合も、ともに「運慶作」と呼ばれてきた。これ

は運慶が特別扱いされてきた典型的な事例である。

造像構造の二元化

　鎌倉時代は、王法を司る者が京都の朝廷と鎌倉の幕府にそれぞれ存在したという社会構造の二元化に伴って、造像の構造も大きく見ればそれぞれに対応して二元化した。そして、各造像を担う仏師の様子も異なり、朝廷の関わる造像では院派、円派、慶派という正系の三派を中心に配分され、決して慶派が圧倒するわけではない状況であった一方、幕府を中心とした世界の造像では右の三派体制は成立せず、当初は奈良仏師（慶派）が独占的に担っていた（とりわけ運慶の存在が大きい）ものの、次の世代では次第に慶派との関係は薄くなり、それに代わって鎌倉に本拠を置く仏師が活躍するようになった。このように、朝廷関与の造像と幕府関連造像とでは、担当した仏師においてまったく異なる様相をみせた。　従って、鎌倉時代は決して運慶や慶派だけの独壇場ではなかった。

鎌倉彫刻の表現特徴は「写実」ではなかった

　鎌倉彫刻の特徴として定型的に「写実」ないし「写実性」という言葉が用いられてきた。しかし、冷静に検証すればその言葉が指してきた内容は、本来の、見たままを写すというものではなく、実際には現実性、実在感というべき内容を指すことが多く、本来は写実主義の対極にある理想主義の内容をも包括する場合も多く、彫刻史研究における写実は、ただ現実をありのままに写すのは価値を低く

244

置かれ、理想化や内面の写実を行っているとみなされた作例があるべき写実とされてきた。

また、鎌倉彫刻の写実性に絡むこととしてかねてより指摘されてきたいくつかの特殊な表現や技法は、かつて決して芳しい評価はされてこなかったが、近年は「生身」をキーワードに新たな視点から評価がなされている。そして、生身の仏や仏像の生身化が流行する背景として、筆者は本覚思想という、徹底した現実肯定の仏教思想が流行したことを想定した。

「中央」と「東国」という偏見

鎌倉彫刻に関してこれまで述べてきたことを総合すると、鎌倉時代は平安時代後期とは大きく異なる様相であったことを、まず認識する必要がある。平安後期は、十一世紀に登場した仏師定朝によって当時の宮廷社会から理想的とみなされた仏像が生み出され、その様式は以後長い間にわたって仏像の規範となった。定朝の生み出した表現に倣った像を定朝様の仏像と呼んでいるが、定朝様作例は全国にくまなく存在し、当時の日本の隅々に行き渡ったことが分かる。都で成立した規範が一様に、一元的に地方に広く普及したのである。

しかし、鎌倉時代はそうではなかった。既述のとおり、社会構造の二元化に伴い、造像構造も二元化した。都の朝廷を中心とした社会と鎌倉の幕府を中心とした社会では、造像のされ方や中心的役割を担った仏師・仏所の様相が異なる。平安後期のように都の状況を把握していれば全国的な様相を理解できるという時代ではない。まずはそのことを前提として認識する必要がある。

その意味では、鎌倉彫刻の記述に今でもしばしば「中央」と「東国」という言葉が用いられるのは適切ではないと考えられる。京都の状況や仏所を「中央の……」と呼ぶのは、一時代前の平安後期なら当てはまる。しかし、中央があって、その東の東国があるという認識は鎌倉時代には不適切である。中央と東国という捉え方をしていては、政治であれ、文化であれ、鎌倉時代の状況は正しく理解できない。政治的にも文化的にもこの時代は京都と鎌倉の二ヵ所がいわば「中央」である。この認識が今後の鎌倉彫刻像の再構築には前提となろう。

表現についても、鎌倉時代半ば過ぎまでは院派、円派と慶派ではかなり異なっていた。この点は本書では詳しく取り上げなかったが、この両派、とりわけ院派は平安後期の定朝様を守る傾向が強かったことはこれまでの研究によって明らかである。こうした作例は、従来の研究史や概説書では決して重視されることはなかったし、その作風が「保守的」、「守旧的」と評されたことからか、近代以降の価値観の中では新時代に対応できない、進歩がないというニュアンスをもって語られてきた。しかし、第四章で確認したように、朝廷を中心とした都人たちは慶派よりも院派を重用したことは明らかで、決して慶派一辺倒ではなかった。

従来の価値観や好みというべき選択を廃して、鎌倉彫刻の複雑な様相を総合的に認識したいものである。

天下無双ではなかった運慶

前記のとおり、運慶は二元化した社会構造となった鎌倉時代において、朝廷関与の造像と幕府関連造像のいずれにおいても重要な役割を担った。この時期にこうした仏師はほとんどいない。成朝も公武にわたる造像を行ったが、運慶ほどではない。さらに、興福寺というこの時期最大級の勢力をもつ寺家が主導した造像や、摂関家である近衛基通の求めによる造像も行い、性格の異なるいくつもの造像を主宰または中心的に関与した。こうした鎌倉時代社会の幅広い権門から評価を得たという点は、運慶の経歴において最も評価される点と考えられる。また、鎌倉幕府関連造像や寺家による強力な勧進という新しいタイプの造像を担い、新時代型の大仏師という側面をもっていた。

このように眺めると、やはり運慶は鎌倉時代社会において幅広い人々から圧倒的な支持を得ていたかのように見える。実際、そのように説かれた言説も決して少なくない。しかし、恐らく実態はそうではなかった。鎌倉時代初頭の東大寺や興福寺の復興の造像でも運慶は必ずしも最大の功績を挙げた仏師とはいえないし、後鳥羽院政期でも運慶は朝廷関与の造像で第一人者たる活躍を果たしたとはいえず、第四章で述べたようにその位置は十二世紀末の院尊以来、院派が占めていたとみるのが妥当である。

筆者は決して運慶を貶める意図があるわけではない。しかし、運慶の活躍は認めながらも、あらゆる権門・人々がこぞって運慶を第一と考えて、礼賛・称賛したわけではないことも同時に認識しなければなるまい。

運慶天才論の危うさ

　運慶の表現は、本来の「写実」ではなかったものの、彼の作品にあらわされた表現は、近代という時代の価値観には好感されたことは確かであるし、それは現在も同様である。また、史料的にある程度プロフィールが明らかになっており（空白期もあるが）、個人の輪郭を捉えやすい。この点も個人を重視し、作家としての個性を見出し、評価しようとする近現代には向いている。

　それゆえ、運慶ほどに天才の称号を冠されて呼ばれる仏師はいない。そして、現代社会は何かと天才がお好みであるように思われる。天才画家、天才作曲家、天才バッターなど多々探すことができるし、天才を冠したテレビ番組も散見される。そして、天才とされる人々がいかに素晴らしく、人並み外れているかを讃える文章や番組も多い。

　運慶もその一人に属する。エッセーや読み物、気楽な番組の中で使われるのであればとやかく言う必要もないが、かなり学術的なものにおいても運慶は天才と称されている。しかし、こうした場合において当然ながら「天才」の定義はなされていない。現在、脳科学や心理学などにおいて天才の研究は科学的になされているが、歴史上の人物に当てはめる場合に何らかの基準があってなされているわけではないのは言うまでもない。しかし、学術的な場面で何の基準もなく天才と規定するのは危うさが伴う。何らかの問題点の解決が天才ゆえという理由で片付けられたり、あるいは無理筋の議論が通ったりしてしまう恐れがあるからだ。

　また、類語として天賦の才（英語では「gifted」）という言葉があり、神に与えられた才能というニ

248

ュアンスをもつ。金子啓明氏は「天才には、神に代わって無からすべてを生み出すことができる人間という意味が含まれ」、運慶を天才と呼ぶことは「近代以後のヨーロッパの個人意識、あるいは自我意識と結びついたもの」であるとして、近代以降の価値観を持ち込むことへの違和感を述べている（金子二〇一七）。傾聴すべき指摘である。

さらに、天才論以上に危ういのは、第六章で述べた史料的根拠に乏しい推測である。文治五年から建久年間前半における関東滞在を前提とした鎌倉永福寺や鶴岡八幡宮での造像についてもそうだが、特に、運慶の仏像を霊験仏とみなす、あるいは運慶自身を霊験仏師と呼ぶ見方などがその典型である。こうした言説は、運慶天才論と通底するところがあるように思われる。一方で、英雄視する上で望ましくないせいか、運慶と東大寺に関する疑問点はあまり取り上げられることは少ない。

単なる推理ではなく、学問、研究であるならば、人文科学として、客観的材料に基づいて論理的に組み立てることが求められる。

大仏師運慶の真実

では、運慶とは何者か。

二元的造像構造のもとで、運慶は朝廷関与の造像と幕府関連造像の双方で中心的役割を果たした唯一の仏師であり、その点こそが彼の経歴において最も評価される点であると指摘した。また、従来、運慶作例は写実の典型とされてきたのであるが、本来の意味における写実に基づいたわけではなく、

実在感があるという意味で用いられている。実作例に則していえば、その造形はデフォルメされてい
る。運慶作例の特質は写実であると評するのは適切ではなく、デフォルメされていても、誇張や改変
とは気付かせないぎりぎりのところで造形がなされている。こうした現実らしさを本当の意味での迫
真性、実在感と呼ぶならば、それこそが運慶表現の一番の特徴である。さらに、朝廷や幕府など、性
格の異なる様々な勢力から造像を受注する工房経営能力の高さも注目されよう。

加えて、運慶工房の作例は高野山八大童子立像や興福寺北円堂像などからみて、群像が高いレベル
で統一された表現をみせている。これは棟梁としての力量のなせる技であり、これも運慶の能力の高
さを示している。

では、この技量・力量によって運慶が実現したのは何だろうか。運慶は近現代の作家ではないの
で、自分のオリジナリティー、独創性の発露として仏像を造ったわけではない。恐らくそれは、金子
啓明氏の言葉を借りれば（金子二〇一七）、「願主や僧侶などの意向も踏まえながら」、「礼拝対象とし
て」、言い換えると「宗教の聖性と人びとを繋ぐもの」として実在感ある仏の姿を示したのだろう。
ここにも大仏師運慶の本領を見て取れる。

天下無双ではなく、天才と呼ぶべきでもないが、真実の運慶が特筆すべき仏師であることは間違い
ない。

新しい運慶像と鎌倉彫刻像の先へ

ここまで述べてきたことに基づけば、鎌倉彫刻は力強い写実による新しい表現に特色があり、それ
は運慶を代表とする慶派によって打ち立てられた、という教科書的定義は改められなくてはならな
い。そして、その先には新しい日本彫刻史像が展開されると筆者は考える。

そのために、第二章において鎌倉彫刻に関する研究史の特徴を三点抽出した、第三の点についても
触れておきたい。改めて第三の点とは、

日本の彫刻は鎌倉時代の前期をもって終わり、以後の自律的発展はみられない、鎌倉時代がそれ
までの彫刻史の集大成・総決算の時代であるとされることもある。同時に運慶の様式そのものが

日本彫刻史の総決算とされることもある。

こうした、鎌倉彫刻が日本彫刻史の終着駅、総決算という見方が及ぼした影響はかなり大きい。な
ぜならば、終着駅であり総決算であるとすると、それ以後の展開は意味のないものとなってしまうわ
けで、実際そのように述べられてきたし、研究対象として見られることは少なく、概説書や全集での
扱い方も少ない。ようやく近年、南北朝時代以降の作例も評価しようという動きが一部にはみられ、
江戸時代の作例も重要文化財に指定され始めている。とはいえ、筆者には鎌倉時代を終着駅とする見
方がすっかり転換したようには見えない。長い間定説化してきた見方が簡単に変わるのは難しく、今
も中世後期以降の彫刻史研究は決して盛んとは言えない。

別の考え方をすれば、彫刻史は鎌倉時代が完成であり、終着駅であるという見方を乗り越えること
ができれば、彫刻史の将来展望は大きく開ける。各時代にはそれぞれに求める仏の姿があり、それに

応えて仏師たちは造像を行ってきた。それをそのまま理解することがまずは大切であると筆者は考えている。それぞれの時代に人や社会は何を考え、何を求め、その結果どんな造形を生み出してきたのか、それをどう伝え、評価してきたのか、これらをなるべく等身大に見つめること、そして近現代の価値観や趣味・嗜好を安易に持ち込まないこと、こうした姿勢によってこそ、新たな彫刻史像と文化史が見えてくると筆者は考えている。

註

[第一章]

1　個々の仏師研究には多くの論考があるが、仏師について体系的に扱ったものに次の書がある。
小林剛『日本彫刻作家研究』（一九七八年　有隣堂）
田中嗣人『日本古代仏師の研究』（一九八三年　吉川弘文館）

2　根立研介『ほとけを造った人びと　止利仏師から運慶・快慶まで』（二〇一三年　吉川弘文館）

3　長坂一郎「講師仏師の成立について」（『南都仏教』七三　一九九六）

4　財を献上したり、内裏や寺社の造営を受け持つ対価として官職を得ること。かねてより研究があるが、今世紀に入り、根立研介氏が大きく研究を進展させた（根立二〇〇六）。

[第二章]

1　運慶の生年を推定したり、仮に年齢を当てはめてみたりすることは戦前からしばしば行われてきた（例えば、丸尾一九四〇など）。そして、そうした推定が、時に一人歩きして、各事績の年齢を特定させてしまう書籍も存在するが、生年が未詳である以上、それぞれの時点での年齢も特定できないことはいうまでもない。

2　この像を運慶のデビュー作、初作と記すものがあるが、いま判明する最も早い作例であることと、デビュー作とはまったく意味が違う。正しい表記ではない。

3　この日頼朝は、六軀及び戒壇院の奉行八人に対し、遅れていることについて厳しく催促を行った。なお、この日行ったのは催促なので、割り当てはこの日をある程度遡るはずであるが、それがいつなのかは史料がない。

4　神護寺復興造像と供養の遅れについては熊田由美子氏が指摘している（熊田一九九一）。

5　このときの運慶の役割は、四天王造立だったという推定もある（山本二〇一七ｂ）。

6　奥書部分は以下のとおりである。
「建保三丙子十一月廿三日源氏大弍

殿大日愛染王大威徳三体内
大威徳也　巧造肥中法印運慶也」

五大尊は通常五大明王を指すが、それを安置する堂宇は五大堂と呼ぶのが一般的で、五仏堂とするときは五智如来を安置するのが普通である。五大明王なのか五智如来なのか、現状では決め手がない。

定朝様に対する評価の酷評ぶりについて、例を挙げると以下のとおりである。

・丸尾彰三郎（一九四〇）
「定朝様式は、その典型は、藤原盛期を過ぎて末期に及ぶに従って、次第に類型化の道を辿り、彫技の衰頽を見ると共に、その造像の芸術的価値は甚だ希薄なものとなる」

・中野玄三（一九七〇）
「定朝の後継者たちは、定朝様の枠から出ることができず、マンネリズムに陥って、まさに堕落の道をたどりはじめていた」

・西川新次（一九七三）
定朝以後の彫刻についての章を「定朝様式の形式化」とし、さらに「大治末年以後の造仏界は過去の遺産をもとにしての、一種の乱作時代」で、「その表現には、形式化の傾向が極まり、表現の繊弱化、末梢的部分での新味の工夫、装飾過多への傾向をたどりはじめる」とする。

・西川杏太郎（一九七七）
「作家としての仏師たちが、自己の創造性を放棄し、ただいわれるままに無気力に製作し、ひたすらおだやかで、やさしく典雅なだけの彫刻を目ざした」「そこにあらわれているのは、様式の類型化だけといっても過言ではない」

個人蔵仏耳（山本勉二〇〇二）とハーバード大学サックラー美術館の仏手（岩田茂樹二〇〇四）がこの像の一部とみられる。

四天王立像は、広目天像に快慶銘をもち、大仏殿様と呼ばれる形式のいま知られる最も早い作例で、九条御堂（皇嘉門院聖子御所持仏堂）で重源が披露した大仏殿内四天王像の十分の一にあたる四尺を測るので、像の雛形（『明月記』建久七年六月十三日条）に該当するかと推定されている（水野敬三郎一九九三）。奥健夫氏

註

は、近年の修理で見出された深沙大将像の納入文書により、これらの一具像は高野新別所旧蔵であることがより確実となり、ひいては大仏殿像造立直後の東大寺別所での造像が知られたことにより、この四天王像が大仏殿像の雛形である可能性はより高まった（奥健夫二〇一四）。

11 近年、深沙大将像内から東大寺別所にて書かれた納入文書が見出され、建久八年三月に重源の勧進により快慶が制作したことが明らかになった（友島二〇一二、奥二〇一四）。

12 如法仏については奥健夫氏の研究がある（奥二〇一七b・二〇一九）。

[第三章]

1 例えば、井上正一九六八、田中義恭一九七七、塩澤二〇一四、山本二〇一七bなど。

2 『今日興福寺中北円堂御仏奉始之、一昨日勘日時也、仏師法□運慶、御衣木加持法印権大僧都観覚、（以下略）」

[第四章]

1 丈六とは、一丈六尺（一尺は約三〇センチメートル、一〇尺が一丈）の略語で、仏の等身大の背丈で造った仏像を意味する。ただし、サイズを意味する言葉なので、坐像の実寸法は約半分の二四〇センチメートル前後となる。

2 九体堂とは、阿弥陀仏を九体横に並べた堂をいう。『観無量寿経』に、人の生前の行いに応じて阿弥陀如来の来迎の形が九種あると説かれることに基づく。ただし、経典には九種の形の違いは説かれていない。『吾妻鏡』治承五年（一一八一）六月二十七日条には興福寺造仏割り当てに関し、明円と成朝から朝廷に出された訴えが収録されている。それによれば、当初は金堂と講堂を院尊が独占しかかっていたことが知られる。これらの経緯や内容については、拙著『仏師たちの南都復興』に詳しく述べた（塩澤二〇一六）。また、造仏長官藤原兼光と院派の関係については、田中省造一九八四に詳しい。

3 この六軀の造立時期については諸史料の記述に混乱があるが、諸史料を総合的に検討した結果は、早く小林剛氏により示され（小林剛一九五四、同一九七八）、毛利久氏により補強・整理され（毛利久一九六一の第二部第四）、いま大方の支持を得ている。

4 以前筆者は、頼朝が成朝を定朝の嫡流であると認識したことがその理由であると推定した（塩澤二〇〇四・二〇〇

九）。

以前筆者は、次のように推定した（塩澤二〇〇五・二〇〇九）。北条時政が運慶に依頼したのは、頼朝と方向性は同じくしながらも（つまり同門の仏所を選び）、敢えて傍流の仏師を用いることを出発点としていたのではなかったか。嫡流の成朝は避けるという配慮は、当時の鎌倉政権内で生きてゆくためには欠いてはならない考え方であったろう。そこで、康慶一門が浮上したのであろうが、さらにその中でも、無位の成朝を用いた頼朝に配慮して当時一門の中で唯一僧綱位を有していた実力者康慶をも避けたように思われる。その子息で、その頃さほど知られていなかった運慶に落ち着いたというのが真相のように思われる。つまり、頼朝に配慮しながらやや消去法的基準で選んだのが運慶であったのではなかろうか。

5 　裸形像は、仏像より早く神像に現れる。京都・東寺武内宿禰坐像は十世紀に遡る作とみられ、他に一軀、個人蔵男澄寺所蔵の大日如来坐像を建久四年（一一九三）作樺崎寺下御堂像に当て、作者を運慶と推定している（山本二〇〇四）。

6 　建久八年（一一九七）から翌年にかけて行った東寺講堂諸像修理において、像の頭部内に納められた舎利を最初に発見した「遠江別当」は運覚を指すと思われ、興福寺北円堂造像においては脇侍の法苑林菩薩像を担当したことが中尊弥勒像墨書銘にみえる。また、『高山寺縁起』にみえる、運慶が京都八条に建立した地蔵十輪院に安置されたのち高山寺に移された四天王のうちの持国天像を造立した「円慶改名運覚」も彼を指すとみられる。運覚の単独作例としては、銘記により建保五年（一二一七）作と判明する静岡・岩水寺地蔵菩薩立像が知られる。なお、運覚については、山本勉「運覚」（『本郷』一三七　二〇一八年）がある。

7 　建久五年（一一九四）の東大寺中門二天像の快慶作東方天像と建仁元年（一二〇一）快慶作僧形八幡神坐像の小仏師に慶覚の名がみえる。

8 　山本勉氏は足利義兼が建立した樺崎寺に建てられた彼の廟所赤御堂の後身樺崎八幡宮に伝来し、いま栃木県足利市に残る光得寺大日如来坐像を、作風と縁起の検討から、運慶作と推定し、納入品等の状況と併せて、制作時期を建久十年（一一九九）三月の義兼死去の直前と推定した（山本一九八八・二〇一七ｂ）。また、現在東京・真如苑真澄寺所蔵の大日如来坐像を建久四年（一一九三）作樺崎寺下御堂像に当て、作者を運慶と推定している（山本二〇〇四）。

[第五章]

【第六章】

1 古い文献には、「康派」という呼び方を用いているものもある。

2 神像が十世紀から十一世紀にかけての作とされる（奥二〇〇四・二〇一九）。仏像と神像における裸形像をひとまとめに考えられるかどうかは難しい問題で、ひとまずここでは仏像について考えることとする。奥氏の生身仏像に関する一連の研究は『仏教彫像の制作と受容——平安時代を中心に——』（奥二〇一九）にまとめられているが、個々の論文は以下のとおりである。

「如来の髪型における平安末～鎌倉初期の一動向——波状髪の使用をめぐって——」（『仏教芸術』二五六、二〇〇一）

「裸形着装像の成立」（『MUSEUM』五八九、二〇〇四）

「生身仏像論」（『講座日本美術史』四、二〇〇五、東京大学出版会）

「仏像の生身化について——裸形着装像を中心に——」（『説話文学研究』四三、二〇〇八）

3 『清凉寺釈迦如来像』（日本の美術五一三、二〇〇九、至文堂）

4 『肥後定慶は宋風か』（『仏教美術論集一 様式論』、二〇一二、竹林舎）

5 『生身信仰と鎌倉彫刻』（『日本美術全集七 運慶・快慶と中世寺院』、二〇一三、小学館）

十二世紀末期に皇円が著した仏教関係の史書で、神武天皇から堀河天皇までの記事を含む。

智顗は、これを三諦円融と説いた。三諦とは、一切の存在の三つの側面のことで、一つは一切の存在は平等であるという側面（空）、一つは一切の存在はそれぞれ個別性を有しているという側面（仮）、一つは空と仮はどちらも一面的であり、両者を超越した絶対的側面（中）であるという。一切の存在はこの三つの側面を持っており、それぞれ完全な姿で存在しているというのがこの考え方である。

6 一～二世紀頃のインドの詩人アシュヴァゴーシャ（馬鳴(めみょう)）の作と伝えられるが、実際は五～六世紀頃の成立と考えられ、中国で作られたものかともされている。

7 『日本彫刻史基礎資料集成 鎌倉時代 造像銘記篇』一～一六（二〇〇三～二〇二〇年、中央公論美術出版）及びその一六巻別冊『第一期・第二期（全十六巻）総目録及び収録作品年代順一覧』（二〇二〇年、同出版）による。

この文書は僧綱叙位などに関した文書の雛形を集めたもので、文禄三年（一五九四）のものが下限であるので、そ
れ以降の編纂と判る。

2 周丈六とは、周尺による丈六という意味である。　周尺とは通常よりやや小さい尺度で、七、八割くらいとされてい
る。

3 建仁供養後の造営に関しては、東大寺側では異なる意向をもっていたことが『春華秋月抄』所収「東大寺僧綱大法
師等愁状」（『鎌倉遺文』一二〇三号）により知られる。それによれば、衆徒は講堂・僧房の造営を望んでいたが、
重源の内々の所存によって七重塔をまず建てることになってしまったと述べ、講堂の重要性と僧房の必要性を訴え
て、朝廷に善処を願い出ている。この文書は建仁元年（一二〇一）四月付なので、この時点ですでに重源は南大門
の次は東塔を造営する方針を決めていたこと、これに対して東大寺側は別の意向をもっていたことが知られる。

4 この像は足柄の刻銘から法橋位に叙された後であることが判明する。快慶が法橋に叙されたのは建仁の東大寺供養
においてなので、南大門造像以後の作例であることが明らかである。

5 この問題については、内容が重なる、ないしほぼ同文の文章や発表が幾度か出されている。例として以下のものが
ある。

6
　　・「総説　霊験仏─鎌倉人の信仰世界─」（特別展図録『霊験仏─鎌倉人の信仰世界─』二〇〇六年　金沢文庫）
　　・口頭発表「運慶作大威徳明王像をめぐる二、三の問題─鎌倉幕府関係の造仏と霊験仏信仰との関わりを中心に
　　　─」（美術史学会東支部例会「運慶研究の現在」二〇〇八年七月）
　　・「晩年の事績」「伝説になった運慶「運慶仏に霊験あり」」（山本勉監修『運慶　時空を超えるかたち』別冊太陽
　　　日本のこころ一七六　二〇一〇年　平凡社）
　　・「総説　運慶─中世密教と鎌倉幕府─」（特別展図録『運慶　中世密教と鎌倉幕府』二〇一一年　金沢文庫）※
　　・「鎌倉殿のマイスター、運慶これにあり」（『芸術新潮』八一四　二〇一七年）
　　・「総論　運慶　鎌倉幕府と霊験伝説─近年の新知見を中心に─」（特別展図録『運慶　鎌倉幕府と霊験伝説』二
　　　〇一八年　金沢文庫）
　　本論は右記別冊太陽所収のものとほぼ同文である。

7 『称名寺聖教』二九三函─七号。

258

8
『吾妻鏡』建保七年二月八日条には、実朝拝賀の折に義時が白い犬を見て心神を乱され、退出した後、暗殺が起こったが、そのとき、大倉薬師堂の中の戌神は堂内にいなかったという話を載せる。これに拠れば、当初から十二神将像は存在したともみえる。しかし、義時の夢告やまれによって難を逃れたという話は、十三世紀後期の『吾妻鏡』編纂時に脚色されたものであろうから、この話から開創時の十二神将像の存在を裏付けるのはやや危険である。

【終章】

1
ほんの一例を挙げれば、「天才運慶」(毛利一九六四の「運慶の芸術」)、「不世出の天才」(西川新次一九六九の「鎌倉彫刻への前奏」、「天才の周辺」)「天才的な力」(山本二〇一七b)などがある。また、二〇一七年に東京国立博物館で開催された「特別展「運慶」」のポスターにおいても「天才仏師」、「天才の軌跡」といった言葉が飾った。山本勉氏は、晩年の運慶の事績が幕府の政権中枢に限られ、院や中央貴族のための造像が知られていないことについて、「承久の乱直前で公武対立の緊張高まるなか」、院や中央貴族の造像は湛慶にまかせ、「自身は徹底して鎌倉方の造像にたずさわった観がある。承久の乱が鎌倉方の勝利に終わったのはいうまでもない。願主が運慶を選んだだけではなくて、運慶の側にも、時代の先を読んだうえでの選択があったのだと思う」と述べている(山本二〇一七b)。「時代の先」ということが承久の乱の勝利ないしそれに近いことを指すならば、これは相当に無理がある。

2
承久の乱についてここで詳述は避けるが、開戦前の状況は決して朝廷側が不利とはいえ、顔ぶれだけを見れば朝廷側が勝利してもおかしくない陣容であった。乱以前に、近い将来に必ずや幕府の力が凌駕するだろうという予想が立てられる状況ではなかったとみるべきである。運慶がそれを見越していたというのはいかようにも想定しがたい。

参考文献

浅井和春「来朝後の鑑真――その人と造形」（名宝日本の美術七『唐招提寺』小学館、一九八〇

浅湫　毅「練行衆『運慶』は仏師『運慶』か」（山本勉監修『別冊太陽　運慶　時空を超えるかたち』）平凡
　　　社、二〇一〇

石母田正『中世的世界の形成』、伊藤書店、一九四六

井上　正「大日如来像」（『日本彫刻史基礎資料集成　平安時代　造像銘記篇』四）中央公論美術出版、一九
　　　六八

井上光貞「中古天台と末法燈明記」（『日本思想大系　月報』三〇）岩波書店、一九七三

今井雅晴「北条義時と寺社および大倉薬師堂の草創（下）」（『鎌倉』六三）一九九〇

上横手雅敬「序　いまなぜ運慶なのか」（上横手雅敬・松島健・根立研介『運慶の挑戦　中世の幕開けを演
　　　出した天才仏師」）文英堂、一九九九

同　　　　「東大寺復興と政治的背景」（『龍谷大学論集』四五三）一九九九

同　　　　『権力と仏教の中世史――文化と政治的状況』法蔵館、二〇〇九

江村正文「運慶・快慶の叙位について」（『史迹と美術』三六一）一九六六

岡倉天心「日本美術史」（『岡倉天心全集』四）平凡社、一九八〇

荻野三七彦「運慶の謎」（『美術史』三八）一九六〇

同　　　　『日本古文書学と中世文化史』吉川弘文館、一九九五

奥　健夫「寿福寺銅造薬師如来像（鶴岡八幡宮伝来）について」（『三浦古文化』五三）、一九九三

同　　　　「如来の髪型における平安末～鎌倉初期の一動向――波状髪の使用をめぐって」（『仏教芸術』二五
　　　六）二〇〇一

同　「東大寺西大門勅額付属の八天王像について」(『南都仏教』(八二)二〇〇二

同　「東大寺西大門勅額付属八天王像のうち金剛力士の製作年代――松浦正昭氏への反論」(『南都仏教』(八三)二〇〇三

同　「裸形着装像の成立」(『MUSEUM　東京国立博物館研究誌』五八九)二〇〇四

同　「生身仏像論」(長岡龍作編『造形の場』〈講座日本美術史四〉東京大学出版会、二〇〇五

同　「仏像の生身化について――裸形着装像を中心に」(『説話文学研究』四三)二〇〇八

同　『清涼寺釈迦如来像』(日本の美術五一三)至文堂、二〇〇九

同　『大仏師康慶の造像』(山本勉監修『別冊太陽　運慶　時空を超えるかたち』)平凡社、二〇一〇a

同　「快慶初期の「宋風」阿弥陀三尊像」(藤岡穣監修『国宝の美二八　彫刻一一快慶と定慶』)朝日新聞出版、二〇一〇b

同　「肥後定慶は宋風か」(林温編『仏教美術論集一　様式論――スタイルとモードの分析』)竹林舎、二〇一一

同　「生身信仰と鎌倉彫刻」(『日本美術全集七　運慶・快慶と中世寺院』)、小学館、二〇一三

同　「四天王・執金剛神・深沙大将像と快慶――新出の納入品の紹介を兼ねて」(特別展『高野山の名宝』図録)サントリー美術館・あべのハルカス美術館・読売新聞社、二〇一四

同　「曹源寺十二神将像小考」(『MUSEUM　東京国立博物館研究誌』六六八)二〇一七a

同　「如法」の造仏について」(『日本仏教綜合研究』一五)二〇一七b

小山正文　『仏教彫像の制作と受容――平安時代を中心に』中央公論美術出版、二〇一九

同　『瀧山寺と運慶・湛慶』(『史迹と美術』四九五)一九七九a

同　『瀧山寺の運慶作品について』(『史迹と美術』四九九)一九七九b

同　『再び瀧山寺の運慶作品について』(『史迹と美術』五一六)一九八一

金森遵　「鎌倉彫刻の一管見」(『漆と工芸』三六九)一九三三

金沢邦夫「歯吹如来像の表現とその意義」（『美術史研究』一〇）一九七三

金子啓明「運慶・快慶」（『新編名宝日本の美術』一三）小学館、一九九一

同　　『運慶のまなざし――宗教彫刻のかたちと霊性』岩波書店、二〇一七

熊田由美子「晩年期の運慶――その造像状況をめぐる一考察」（『東京芸術大学　美術学部紀要』二六）一九

　　　　（九一）

黒田俊雄「中世の国家と天皇」（岩波講座『日本歴史六』中世二）岩波書店、一九六三

同　　「中世における顕密体制の展開」（『日本中世の国家と宗教』）岩波書店、一九七五

小林　剛『鎌倉彫刻史概観』（『日本彫刻史研究』）養徳社、一九四七

同　　『仏師系譜の訂正』（『仏教芸術』六）一九五〇

同　　『仏師運慶の研究』（『奈良国立文化財研究所学報』一）養徳社、一九五四

同　　『日本彫刻作家研究――仏師系譜をたどって』有隣堂、一九七八

同　　『俊乗房重源の研究』有隣堂、一九八〇

佐々木あすか「浄瑠璃寺大日如来像について――平安時代末期の康慶風の作例として」（『仏教芸術』三〇

　　　　一）二〇〇八

佐藤昭夫「弁財天坐像」（『関東彫刻の研究』）学生社、一九六四

佐藤道信「絵画と言語（三）」（『東京芸術大学　美術学部紀要』三〇）一九九五

同　　『〈日本美術〉誕生――近代日本の「ことば」と戦略』講談社、一九九六

同　　『明治国家と近代美術――美の政治学』吉川弘文館、一九九九

塩澤寛樹「神奈川・證菩提寺阿弥陀如来坐像について――十三世紀前半における北条氏周辺造像の一例とし

同　　『鎌倉・明王院不動明王坐像と肥後定慶』（『仏教芸術』二四二）一九九九

同　　「三浦古文化」五一）一九九二

同　　「静岡・願成就院本尊阿弥陀如来坐像について」（『MUSEUM　東京国立博物館研究誌』五七

同　「六」二〇〇二a

同　「鎌倉時代の造像と社会についての一考察──神奈川・江島神社八　臂弁才天坐像を例に」（三田芸術学会『芸術学』五）二〇〇二b

同　「成朝、運慶と源頼朝」（『日本橋学館大学紀要』三）二〇〇四

同　「願成就院の造仏と運慶」（『金沢文庫研究』三一四）二〇〇五

同　「建久期の東大寺復興造像と運慶」（『慶應義塾大学日吉紀要　人文科学』二一）二〇〇六

同　『鎌倉時代造像論──幕府と仏師』吉川弘文館、二〇〇九

同　「運慶の実像と現代「運慶像」」（長岡龍作編『仏教美術論集五　機能論──つくる・つかう・つたえる』竹林舎、二〇一四

同　『仏師たちの南都復興──鎌倉時代彫刻史を見なおす』吉川弘文館、二〇一六

同　「肖像彫刻における写実性──唐招提寺鑑真和上像研究史から考える」（『慶應義塾大学日吉紀要　人文科学』三三）二〇一八

島地大等　「日本古天台研究の必要を論ず」（『思想』六〇）岩波書店、一九二六

清水眞澄　『中世彫刻史の研究』有隣堂、一九八八

末木文美士　『日本仏教史──思想史としてのアプローチ』新潮社、一九九二

同　『鎌倉仏教展開論』トランスビュー、二〇〇八

杉﨑貴英　「仏師が登場する中世の霊験仏縁起をめぐって」（『日本宗教文化史研究』三九）二〇一六

杉山二郎　「伝香寺裸地蔵菩薩像について」（『MUSEUM　東京国立博物館研究誌』一六七）一九六五

鈴木喜博　「東大寺南大門仁王像の仏師編制について」（『南都仏教』九七）二〇一二

瀬谷貴之　「称名寺光明院所蔵運慶作大威徳明王坐像」（金沢文庫編『金沢文庫の仏像』）二〇〇七

同　「東国武士と運慶」（山本勉監修『別冊太陽　運慶　時空を超えるかたち』）平凡社、二〇一〇

同 「霊験仏化する運慶」(『芸術新潮』七〇九 「大特集 運慶 リアルを超えた天才仏師」)新潮社、二〇〇九

同 「鎌倉殿のマイスター、運慶これにあり」(『芸術新潮』八一四 「特集 オールアバウト運慶」)新潮社、二〇一七

同 「総論 運慶 鎌倉幕府と霊験伝説——近年の新知見を中心に」(金沢文庫編 図録『運慶 鎌倉幕府と霊験伝説』金沢文庫、二〇一八

副島弘道 「研究資料 保寧寺阿弥陀三尊像と仏師宗慶」(『大和文化研究』一二)一九五三

田沢 坦 「鎌倉時代の彫刻に就て」(『大和文化研究』一二)一九五三

田中省造 「院派仏師とその庇護者」(『皇学館論叢』一七—一)一九八四

田中嗣人 『日本古代仏師の研究』吉川弘文館、一九八三

田中 稔 「資料 東大寺東塔復興造営についての二、三の問題」(『大和文化研究』六—一)一九六一

田中義恭 「大日如来坐像」(『大和古寺大観 四 新薬師寺・白毫寺・円成寺』岩波書店、一九七七

田邉三郎助 『運慶と快慶』(『日本の美術』七八)至文堂、一九七二

同 「東大寺南大門金剛力士像の作者」(『三浦古文化』五〇)一九九二

同 「仏師運慶について——東大寺南大門仁王像を中心に」(『武蔵野美術』一〇七)一九九八

同 『田邉三郎助彫刻史論集』(中央公論美術出版)二〇〇一

田村芳朗 『法華経——真理・生命・実践』中央公論社、一九六九

同 「天台本覚思想概説」(『日本思想大系九 天台本覚論』)、岩波書店、一九七三

友鳴利英 「金剛峯寺執金剛神・深沙大将立像と快慶の造形——銘記発見報告と作風理解を中心に」(『仏教芸術』三二三)二〇一二

内藤勝雄・林宏一 「騎西町保寧寺建久七年銘阿弥陀三尊像について」(『埼玉県立博物館紀要』八・九号)一

中野玄三 『藤原彫刻』（『日本の美術』五〇）至文堂、一九七〇

西川杏太郎 「運慶の作例とその木寄せについて――木彫像技法研究ノートから」（『仏教芸術』八四）一九七
二

同 『文化財講座 日本の美術七 彫刻（鎌倉）』第一法規出版、一九七七

同 『運慶と快慶 作者の謎とその造形』（『仁王像大修理』）朝日新聞社、一九九七

同 『日本彫刻史論叢』中央公論美術出版、二〇〇〇

西川新次 『鎌倉彫刻』（『日本の美術』四〇）至文堂、一九六九

同 『ブック・オブ・ブックス 日本の美術一一 平等院と藤原彫刻』小学館、一九七二

同 「七百九十年目の甦り その尊容と平成修理の概要」（『仁王像大修理』）朝日新聞社、一九九七

根立研介 「僧綱仏師の出現」（『京都大学文学部美学美術史学研究室 研究紀要』二一）二〇〇〇a

同 「院政期の「興福寺」仏師」（『仏教芸術』二五三。根立二〇〇六に改稿して所収）二〇〇〇b

同 「運慶－タヒ出テ天下復タ彫刻ナシ――運慶の名声の伝承をめぐって」（『京都大学文学部美学美術史学研究室 研究紀要』二三。根立二〇〇六に改稿して所収）二〇〇二

同 『鎌倉前期彫刻史における京都――研究の概要』（平成一三～一五年度科学研究費補助金 基盤研究（C）（2）研究成果報告書『鎌倉前期彫刻史における京都』）二〇〇四

同 『日本中世の仏師と社会――運慶と慶派・七条仏師を中心に』塙書房、二〇〇六

同 『運慶――天下復タ彫刻ナシ』ミネルヴァ書房、二〇〇九

同 『ほとけを造った人びと――止利仏師から運慶・快慶まで』吉川弘文館、二〇一三

同 「仏師の「手」をめぐる小稿――造像銘記からの考察を中心として」（平成二五～二九年度科学研究費補助金基盤研究（B）研究成果報告書『作品における制作する手の顕在化』をめぐる歴史的研究）二〇一七

野村育世 「運慶願経にみる運慶の妻と子――女大施主と阿古丸をめぐって」（『日本歴史』七八〇）二〇一三

原　勝郎「東西の宗教改革」(『芸文』二―七)一九一一

同　『日本中世史之研究』同文館、一九二九

平岡定海『東大寺辞典』東京堂出版、一九八〇

藤岡　穣「興福寺南円堂四天王像と中金堂四天王像について」上・下(『國華』一一三七・一一三八)一九九〇

同

同「解脱房貞慶と興福寺の鎌倉復興」(『学叢』二四)京都国立博物館、二〇〇二

藤曲隆哉「円成寺大日如来坐像の造像工程の研究――康慶と運慶の接点」(『美術史』一八〇「平成二十七年度文部省例会・支部大会・シンポジウム研究発表要旨」)二〇一六

牧野淳司「国立歴史民俗博物館蔵『転法輪鈔』解題」「表白一覧」「各帖解題」「翻刻」(『国立歴史民俗博物館研究報告』一八八)二〇一七

松島　健「南円堂旧本尊と鎌倉再興像」(名宝日本の美術五『興福寺』)小学館、一九八一

同「滝山寺聖観音・梵天・帝釈天像と運慶」(『美術史』一一二)一九八二

同「鎌倉彫刻――慶派仏師を中心に」(原色日本の美術九『中世寺院と鎌倉彫刻』改訂第三版)小学館、一九九四

同「そして一本の檜材に　寄木造り彫刻の構造と技法」(『仁王像大修理』)朝日新聞社、一九九七

同「東大寺の過去帳から消えた運慶の名」、「東大寺重源上人像造立をめぐる謎」(上横手雅敬・松島健・根立研介『運慶の挑戦――中世の幕開けを演出した天才仏師』)文英堂、一九九九

馬渕明子「総論　19世紀とレアリスム」(世界美術大全集　西洋編　二一『レアリスム』)小学館、一九九三

丸尾彰三郎「運慶の二作に就いて」(『鎌倉彫刻図録』奈良帝室博物館)一九三三

同『大佛師運慶』内閣印刷局、一九四〇

同『蓮華王院本堂千躰千手観音像修理報告書』妙法院、一九五七

水野敬三郎「仏師康助資料」(『美術研究』二〇六、水野一九九六所収)一九五九

同　　　　　『ブック・オブ・ブックス　日本の美術　一二　運慶と鎌倉彫刻』小学館、一九七二

同　　　　　「院政期の造像銘記をめぐる二、三の問題」(『美術研究』二九五、水野一九九六に所収)　一九七
　　　　　五

同　　　　　「第七章　鎌倉時代彫刻」(『日本美術史』) 美術出版社、一九七七

同　　　　　「修禅寺大日如来像と桑原薬師堂阿弥陀三尊像」(『三浦古文化』三六)　一九八四

同　　　　　「鎌倉時代の彫刻」(『日本美術全集一〇『運慶と快慶　鎌倉の建築・彫刻』)　一九八四

同　　　　　「新薬師寺四天王像と吉田寺阿弥陀如来坐像について──美術史の観点から」(『特別展観　甦る
　　　　　仏たち　文化財保存修復技術展』) 文化財保護振興財団、一九九一b

同　　　　　『日本彫刻史研究』中央公論美術出版、一九九六

同　　　　　「三　千体千手観音菩薩像　備考四──(一)～(三)」(『日本彫刻史基礎資料集成　鎌倉時代
　　　　　造像銘記篇』(八) 中央公論美術出版、二〇一〇

源　豊宗　　「鎌倉時代」(『日本美術史図録』) 星野書店、一九四〇

同　　　　　「大和を中心とする日本彫刻史」(『世界美術全集』) 近畿観光会、一九五四

三宅久雄　　「鎌倉時代の彫刻」(『世界美術全集』一五)　一九九四

同　　　　　「鎌倉時代の彫刻──仏と人のあいだ」(『日本の美術』四五九) 至文堂、二〇〇四

深山孝彰　　「六波羅蜜寺地蔵菩薩像と運慶建立の地蔵十輪院」(『美術史論集』一〇)　二〇一〇

三山　進　　『運慶と鎌倉』有隣堂、一九七六

毛利　久　　「肥後定慶の菩薩像について」(『仏教芸術』一八七)　一九八九

同　　　　　『仏師快慶論』吉川弘文館、一九六一

同　　　　　『鎌倉彫刻の展開』(『世界美術全集　六』日本6) 角川書店、一九六二

山口隆介　　『日本の美術一一　運慶と鎌倉彫刻』平凡社、一九六四

　　　　　「総論　快慶の生涯と「如法」の仏像」(特別展『快慶──日本人を魅了した仏のかたち』) 奈良国

立博物館、二〇一七

山本 勉 「石清水八幡宮検校法印宗清の「仏像目録」と院派仏師」（『MUSEUM 東京国立博物館研究
誌』三七六）一九八一

同 「安阿弥様阿弥陀如来立像の展開──着衣形式を中心に」（『仏教芸術』一六七）一九八六

同 「足利・光得寺大日如来像と運慶」（『東京国立博物館紀要』二三）一九八八

同 「新出の大日如来像と運慶」（『MUSEUM 東京国立博物館研究誌』五八九）二〇〇四

同 「鎌倉時代彫刻史と院派仏師──前・中期を中心に」（『仏教芸術』三二八）一九九六

同 「三 千体千手観音菩薩像 備考四──（四）～（一九）」（『日本彫刻史基礎資料集成 鎌倉時代
造像銘記篇』八）中央公論美術出版、二〇一〇

同 「東大寺南大門金剛力士像をめぐる様式の交錯」（林温編『仏教美術論集一 様式論──スタイル
とモードの分析）』竹林舎、二〇一二

同 「運慶と快慶」（『日本美術全集七『運慶・快慶と中世寺院』）小学館、二〇一三

同 「安阿弥様の成立と展開」（特別展『快慶──日本人を魅了した仏のかたち』）奈良国立博物館、二
〇一七a

同 「運慶の軌跡」（山本勉監修『運慶大全』）小学館、二〇一七b

横内裕人 『類聚世要抄』に見える鎌倉期興福寺再建──運慶・陳和卿の新史料」（『仏教芸術』二九一）二
〇〇七

吉田長善 「仏像彫刻 六 鎌倉時代」（『日本美術大系二 彫刻』）誠文堂新光社、一九四一

『稿本日本帝国美術略史』農商務省、一九〇一

『詳説日本史 改訂版』山川出版社、二〇一七年

塩澤寛樹（しおざわ・ひろき）

一九五八年、愛知県に生まれる。一九八二年、慶應義塾大学文学部
哲学科美学美術史学専攻卒業。
現在、群馬県立女子大学教授。博士（美学、慶應義塾大学）。専門
は日本美術史、日本彫刻史。
主な著書に『鎌倉時代造像論——幕府と仏師』（二〇〇九年）『鎌倉
大仏の謎』（二〇一〇年）『仏師たちの南都復興——鎌倉時代彫刻史
を見なおす』（二〇一六年）（以上、吉川弘文館）のほか、共著、論
文多数、共監修に『週刊原寸大　日本の仏像』一—五〇号（講談
社）などがある。

大仏師運慶
工房と発願主そして
「写実」とは

二〇二〇年　九月一〇日　第一刷発行

著者　　　塩澤寛樹
©Hiroki Shiozawa 2020

発行者　　渡瀬昌彦

発行所　　株式会社講談社
　　　　　東京都文京区音羽二丁目一二—二一　〒一一二—八〇〇一
　　　　　電話　（編集）〇三—三九四五—四九六三
　　　　　　　　（販売）〇三—五三九五—四四一五
　　　　　　　　（業務）〇三—五三九五—三六一五

装幀者　　奥定泰之

本文データ制作　講談社デジタル製作

本文印刷　信毎印刷株式会社

カバー・表紙印刷　半七写真印刷工業株式会社

製本所　　大口製本印刷株式会社

定価はカバーに表示してあります。
落丁本・乱丁本は購入書店名を明記のうえ、小社業務あてにお送りくださ
い。送料小社負担にてお取り替えいたします。なお、この本についてのお
問い合わせは、「選書メチエ」あてにお願いいたします。
本書のコピー、スキャン、デジタル化等の無断複製は著作権法上での例外
を除き禁じられています。本書を代行業者等の第三者に依頼してスキャン
やデジタル化することはたとえ個人や家庭内の利用でも著作権法違反で
す。 R〈日本複製権センター委託出版物〉

ISBN978-4-06-521165-6　Printed in Japan
N.D.C.210　270p　19cm

講談社選書メチエの再出発に際して

講談社選書メチエの創刊は冷戦終結後まもない一九九四年のことである。長く続いた東西対立の終わりはついに世界に平和をもたらすかに思われたが、その期待はすぐに裏切られた。超大国による新たな戦争、吹き荒れる民族主義の嵐……世界は向かうべき道を見失った。そのような時代の中で、書物のもたらす知識が一人一人の指針となることを願って、本選書は刊行された。

それから二五年、世界はさらに大きく変わった。特に知識をめぐる環境は世界史的な変化をこうむったとすら言える。インターネットによる情報化革命は、知識の徹底的な民主化を推し進めた。誰もがどこでも自由に知識を入手でき、自由に知識を発信できる。それは、冷戦終結後に抱いた期待を裏切られた私たちのもとに差した一条の光明でもあった。

その光明は今も消え去ってはいない。しかし、私たちは同時に、知識の民主化が知識の失墜をも生み出すという逆説を生きている。堅く揺るぎない知識も消費されるだけの不確かな情報に埋もれることを余儀なくされ、不確かな情報が人々の憎悪をかき立てる時代が今、訪れている。

この不確かな時代、不確かさが憎悪を生み出す時代にあって必要なのは、一人一人が堅く揺るぎない知識を得、生きていくための道標を得ることである。

フランス語の「メチエ」という言葉は、人が生きていくために必要とする職、経験によって身につけられる技術を意味する。選書メチエは、読者が磨き上げられた経験のもとに紡ぎ出される思索に触れ、生きるための技術と知識を手に入れる機会を提供することを目指している。万人にそのような機会が提供されたとき初めて、知識は真に民主化され、憎悪を乗り越える平和への道が拓けると私たちは固く信ずる。

この宣言をもって、講談社選書メチエ再出発の辞とするものである。

二〇一九年二月　野間省伸